風格小店
空間設計
500

| 暢銷新封面版 |

漂亮家居編輯部 著

●CONTENTS／目錄

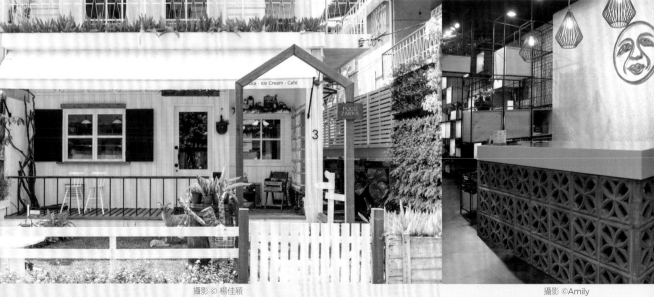

攝影 ©楊佳穎　　　　　　　　　攝影 ©Amily

攝影 ©陳婷芳

攝影 ©Peggy

外觀設計

| 招牌

001
不妥協於環境的出色招牌

招牌與環境的關係雖密切,但也不盡然要特意與環境搭配,有時格格不入的其實是環境,不同時空背景所產生的不同風格,或不同需求的建築同時並存在都市中,不管協調與否反映的都是文化,當然有好的文化,也有不好的文化。只要發現自己的價值,然後努力不要成為環境的負擔即可。Paripari apt. ／空間設計暨圖片提供 © 本事空間製作所

002
活動立牌做行銷宣傳、店家公告

風格小店的外觀與招牌,在在顯示店主人的品味和小店的精神,近來除了主要的招牌設計之外,還有許多小店運用活動的立牌設計,這些多以溫潤的木材質或是黑板做成、有些則是鐵件,方便店家根據進貨品做行銷宣傳,以及公告營業時間等用途。直物文具／攝影 © 沈仲達

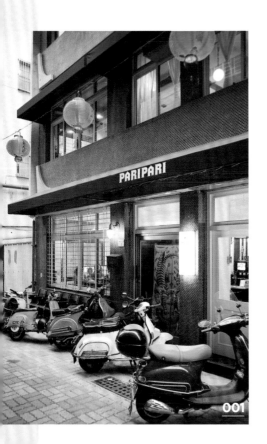

001

003
讓建築、氛圍為自己發聲

相較於餐飲空間多半訴求搶眼醒目的招牌,這些風格小店更著重以獨有性、稀有性創造自我風格,從選點開始,他們在意的可能是建築物的視覺強度,招牌反而低調隱性地利用卡典西德甚至是手繪呈現於櫥窗上,或是使用與建築氛圍相融的材質做設計,而非刻意去凸顯。FOLLOW EDDIE ／攝影 © 沈仲達

002

OUTDOOR MAN

004

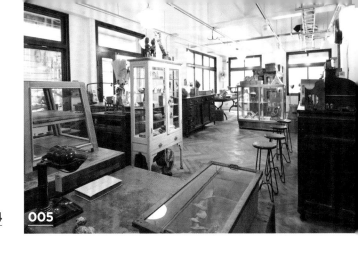

005

｜風格

相較其它商業空間，風格小店著重獨特、稀有性，創造符合店主個性、商品精神的呈現，對比於滿街大招牌大看板大字體，許多小店反而是以低調隱性的方式存在，同時也透過對建築的挑選與設計，例如百年老屋、獨棟古宅等，散發獨有氛圍，更能吸引客人的目光。

004

產品主軸 + 道具佈景凸顯小店定位

門面設計是體現店家風格的必爭之地，讓路過客人不用進到室內目光就能被吸引，尤其落地窗搭配足夠景深是必須的，或者是透過環境氛圍與道具佈景方式展現店家風格，例如以販售露營、戶外用品的 outdoorman 為例，便運用有如山景堆疊的牆面組成型塑完整的風格畫面。Outdoorman ／空間設計暨圖片提供 © 本事空間製作所

005

商品與空間雙向延伸確立風格

每家風格小店的立業條件不同，經營屬性與環境也不一樣，這些差異正是店家風格的基礎。許多店家商品與空間是雙向延伸的，如 Paripari apt. 的古物家具藉由老建築自然散發的時代色彩與質感映襯光彩，而店內老件家具也有助讓店面還原時代美感，如魚水相幫的組合更圓融了復古風格。Paripari apt. ／空間設計暨圖片提供 © 本事空間製作所

003

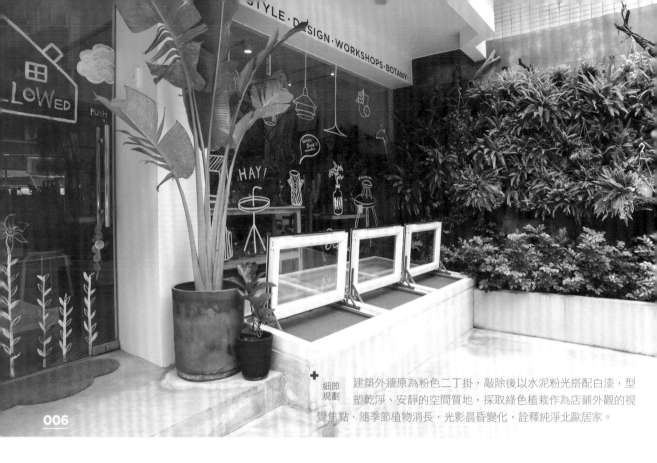

+ 細節
規劃　建築外牆原為粉色二丁掛，敲除後以水泥粉光搭配白漆，型塑乾淨、安靜的空間質地，採取綠色植栽作為店鋪外觀的視覺焦點，隨季節植物消長，光影晨昏變化，詮釋純淨北歐居家。

006

006

植生牆創造綠意清新北歐感

傳達設計美感、營造美好生活的居家用品選物店，前院的花台、天窗和地坪採用樸素的水泥粉光，牆面吊掛蕨類、常春藤及樹枝，經過便有一抹綠意入眼簾，大片玻璃及天窗，進一步吸引過往行人的目光，觸發一探究竟的好奇。
FOLLOW EDDIE ／攝影 © 沈仲達

007+008

在老房子內感受新潮台式家用品

以台灣文化為靈感設計的家用品—厝內品牌，選擇在靜謐的潮州街上開設第一家店鋪，已有60年左右歷史的台式老房子，與品牌精神更為吻合，而外觀上並未做大幅度變動，重新以黑鐵框整頓窗景與大門，門庭加上植物佈置，並將此綠意延伸至內，讓來訪人們感受溫暖與自然氛圍。厝內／攝影 © 沈仲達

007

+ 細節
規劃　厝內沒有誇張顯著的招牌，而是利用鐵件以簡單的線條低調地表現品牌 LOGO，鐵窗內則隱含了 H、O、M、E 家的英文。

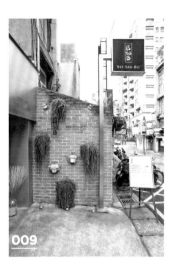

009

009+010

材質選用傳遞沉穩質樸品牌形象

座落於台北市東區巷內的 BsaB，品牌名稱起源於日本傳統美學 WABI-SABI，不追求華麗、也不刻意裝飾，能經歷時間考驗的自然質樸之美，再加上主打純天然擴香、蠟燭等產品，因此外觀主牆特別選用樸實的紅磚牆為主景搭配綠意點綴，而正面招牌則是使用霧化不鏽鋼，讓兩者共同傳達沉穩質樸的品牌形象。BsaB Taiwan ／攝影 ⓒ 沈仲達

＋ 細節 規劃 正面招牌選用不鏽鋼展現霧銀色的效果，包括周遭燈具、側招立柱也延續一致的材質色調，如此就能保留紅磚牆的色彩配置，彼此反而有相互襯托的效果。

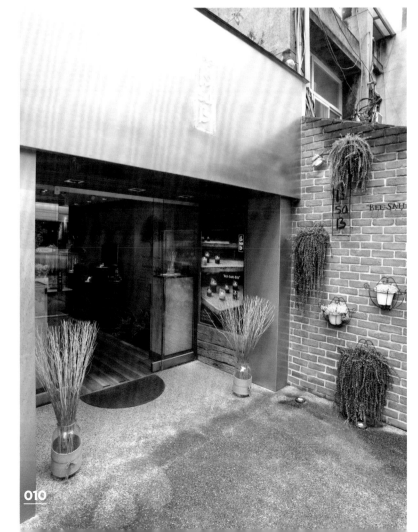

010

011

藍色外牆與地緣環境北海岸相呼應

因為店主人大 Q、阿丸兩人都喜歡沖浪，特別選擇將這間複合式選物咖啡廳落腳於金山北海岸一帶，再者，從店內向外望去也能將金山海景盡收眼底，綜合這些獨特因素，特別將建築外牆漆上藍色，象徵兩人對海的喜愛。靠北過日子 Quiet B. Days／攝影 ©Amily／空間設計 © 大 Q、阿丸

012+013

多肉植物牆為都市街景增添綠意

隱身於巷弄內的有肉，是一家多肉植物與設計盆器搭配的禮品店，在開闊落地窗景、木頭圍牆的條件下，店主選用白作為背景色，並運用南方松釘製盆架，藉由多肉植物的向光性、垂墜感，以及四季的顏色變化，創造出植物牆的美好畫面，甚至特別規劃插牌介紹多肉的各式種類名稱，希望讓更多人們認識多肉，突顯店鋪販售的商品主題，也無意中成為附近幼兒園的教學景點。有肉／攝影 © 沈仲達

＋ 細節規劃 以露營主題為核心，頂樓特別打造了戶外區，相關家具多以適用露營為主，另屋頂也以帆布來搭設，讓主題性更為濃厚，也不怕擔心日曬雨淋會對家具有所損害。

012

✚ **細節規劃** 中英文店名取材自咖啡與時間的元素，如手繪般些許不規則的字體，以及加入艸字頭的蒔，為複合式選物店增添柔和、悠閒的氣息。

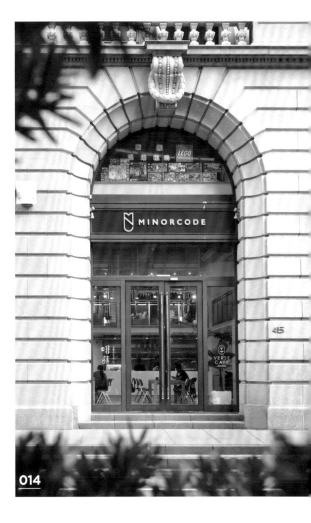

014

✚ **細節規劃** 正面勾勒線條簡約俐落的招牌，入口則以鐵件切割六角形招牌，根據進出動線的不同視角，產生「肉」字型與多肉植物形體的兩種趣味涵義。

013

014

落地窗景引入光線與目光

鄰近桃園藝文特區的啡蒔 Verse Café 複合式選物店，保留了挑高透亮的玻璃落地窗景，讓光線可以毫無阻礙地進入室內，就連招牌也是低調的呈現於大門兩側，搭配空間以白色作為主要基調，整體散發的簡約清新風格，深深吸引過路客人的目光。啡蒔 Verse Cafe by Minorcode ／攝影 ⓒAmily

015

016

015+016

緩坡設計友善邀請感受台灣設計

強調與自然和平共處、愛護美好生態的森林島嶼選物店，座落於富錦街上的第一間概念店，透過顏色與材質轉換運用，呈現台灣島嶼的地形樣貌，入口平台以一個緩坡接上，善意傳遞自由平等的無障礙設計，緩坡則是利用松木染出藍色、咖啡色，象徵西半部淺灘意象。森林島嶼概念店／圖片提供 ⓒ 森林島嶼

017+018

穿透設計引動客人好奇心

以「JAPAN MADE」為主題的複合式選品店 haveAnice...479，延續品牌一貫的玻璃落地窗設計，加上運用當季商品、多彩的設計單品陳列，讓來往客人能直接一覽店內商品、氛圍，也直接觀賞店內動靜，促使他們想走進一探究竟的動機，甚至在天氣許可的狀態下，玻璃門也會完全敞開，製造一種無聲且友好的「歡迎光臨」。haveAnice...479 ／圖片提供 ⓒ 富錦樹

＋ 細節規劃 森林島嶼其中一項產品即是香草舖子手工皂，加上台灣因板塊運動造成河流湍急，於是建築師利用不鏽鋼板打造如河流般的意象，對應台灣亞熱帶悶熱潮濕的氣候，洗滌肌膚與帶來涼爽心境。

017

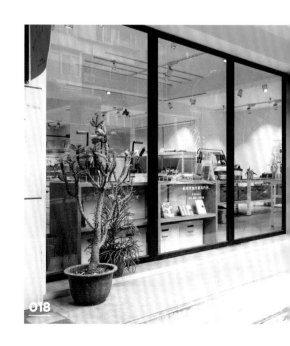

018

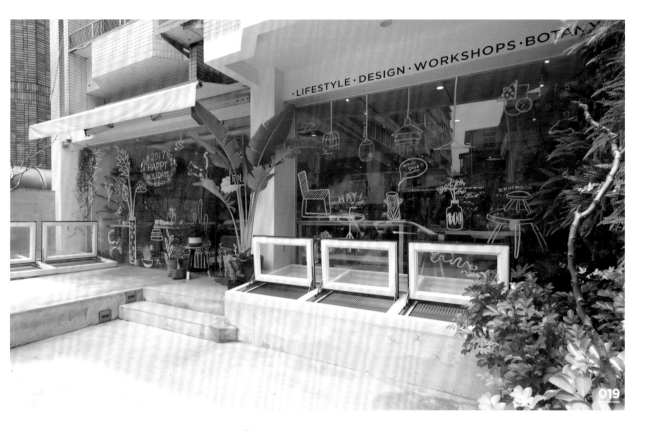

019

將遮雨棚帆布改為白色,創造乾淨統一的外觀印象。玻璃上的手繪插畫可隨時加筆或修改,同時帶入活潑氣氛,卡典西德輸出店鋪經營主旨貼於櫥窗上方,試圖轉換傳統的招牌概念。

019

玻璃櫥窗插畫賦予店招功能

若不做招牌,店鋪要如何傳達想法給顧客?將店面隔間打開,兩面玻璃窗以手繪插畫,說明店內販售的品牌及物件類型,櫥窗內陳列的物件與玻璃上的插畫一實一虛,輔以或懸掛或擺於凳子、地面的綠色植物,營造視覺層次感。FOLLOW EDDIE／攝影 ⓒ 沈仲達

✛ 細節
規劃 haveAnice...479 名稱一來是結合線上媒體網站「haveAnice 有質讀誌」與實體據點販售的概念,「...」希望賦予一些想像,數字「479」,則是直接取自門牌號碼,除了方便好記,也希望透過數字的玩心增加消費者對店鋪的好奇。

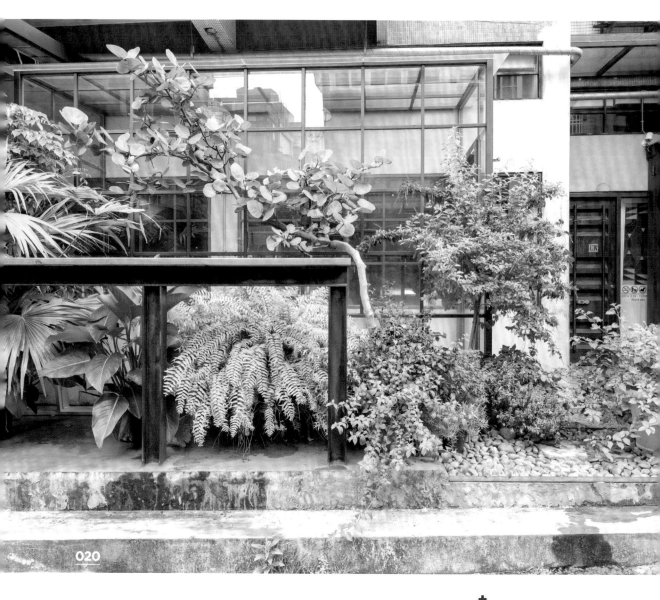

020

020

貨櫃與植栽打造神秘感

原先是教室的格子窗與地下通往戶外的樓梯，除了將木格子窗改成鐵件玻璃窗外，樓梯也用玻璃包覆打造好光天井，而另一邊的戶外則搬來一座舊貨櫃，改造成雪茄 VIP 室，在透過大量植栽的妝點，不論是神祕或明亮空間都展示於前。舒服生活／攝影 © 江建勳

細節
規劃　大量的植栽妝點於店面外觀，加上左半邊的通透感與右半邊貨櫃神秘感，提高過路人的注意。

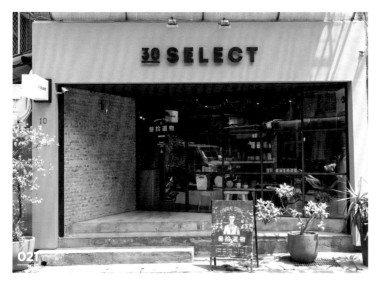

021+022

讓牆轉個彎，空間更「正」

為破除內部本來就歪斜的格局，運用設計巧思翻轉視覺，刻意在門口打個三角形，開設入口玻璃門，使人產生：這入口才是傾斜的，空間還是很方正的錯覺。在店前三角地帶擺上短凳，搭配一旁的店名字牌，創造拍照宣傳的契機。叁拾選物 30select ／攝影 © 沈仲達

＋ 細節規劃 外觀以仿舊紅磚牆和水泥地面，展現出 light 版工業風格調！令人想起歐洲的格狀落地玻璃，後方作為櫥窗區，在雙層展架上展示店裡精選的商品組合，第一時間說明「選物店」的身分。

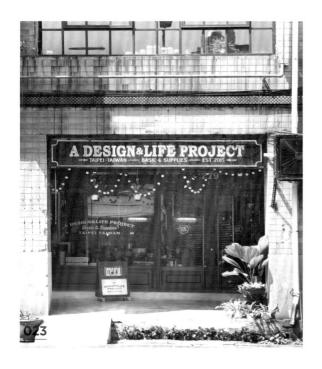

023

手繪復古招牌傳遞紮實手感工藝

保留原始老屋歷經風霜的立面磚牆，嵌上手繪復古舊招牌，對應消光黑門框，及燙金字 LOGO 的整面落地玻璃櫥窗，輔以店門前的三角燈箱，呼應了店家主打美式復古風格選物的特色。A Design & Life Project ／攝影 ©Amily

＋ 細節規劃 為營造復古氣息，店家捨棄一般燈箱招牌，選擇以手作木頭橫招及手繪店名，帶出溫潤木質與筆觸的溫度。

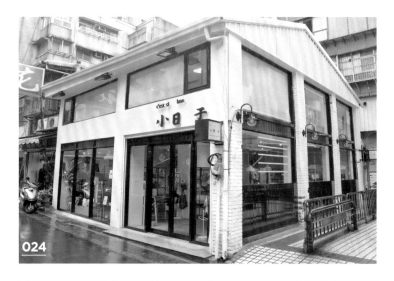

024

024+025

在巷內攤開一本小日子雜誌

小日子商号的建築體以白色為主，
為顏色紛亂的巷弄裡，脫穎而出的
一抹皎潔。老舊的房子以鋼構加強
穩定性，二樓為辦公室空間，搭配
窗簾強調的隱密性，一樓為選物店，
正面極度挑高的落地玻璃窗門，吸
引人們往裡頭探索。小日子商号選物
店／攝影 ©Amily

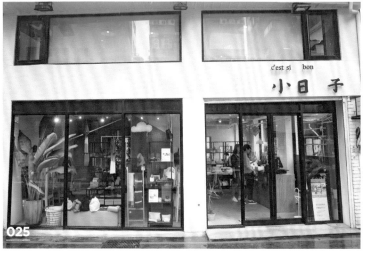

025

026

讓顧客無壓力推門入內參觀

老闆希望拉近店與顧客的距離，讓
人走在馬路就能看到店內的樣子、
陳列的物品。透明玻璃窗以白色線
條畫上店名及店內物件，簡單而明
確的把手，讓視線無阻隔，推門入
內，即見宛如居家的擺設樣貌以
及撲鼻而來的清新香氣。FOLLOW
EDDIE ／攝影 © 沈仲達

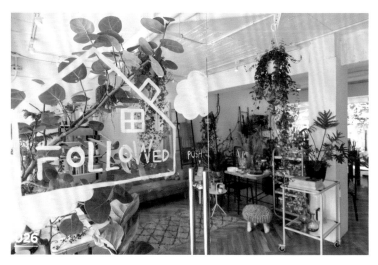

026

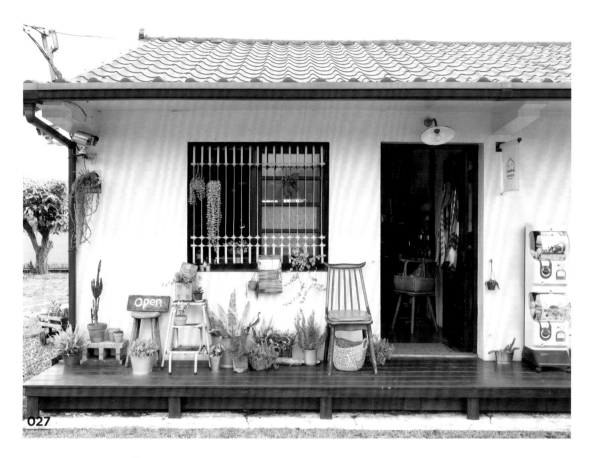

+ 細節規劃　周邊環境也是影響 LOGO 設計的重點。由於老屋四周已經有許多迷人的植栽和田野風光，如果 LOGO 內容過於複雜恐怕難以聚焦，改以極簡的線條表現反而容易突顯存在。

027+028

簡約線條揉合新舊時代氣氛

在有 80 年歷史的老屋開店，LOGO 設計上為突顯現代選品與品牌精神，沒有往鄉愁或人文質樸的方向設計，而是刻意以白色帆布材質、簡約線條和文字圖像化幾個重點概念，用孩子的名字與家作為 LOGO 的視覺元素去呈現簡潔的現代感。Norimori Shop & House ／攝影 ⓒ 江建勳

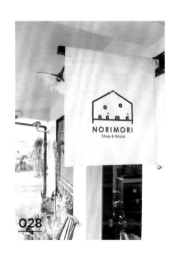

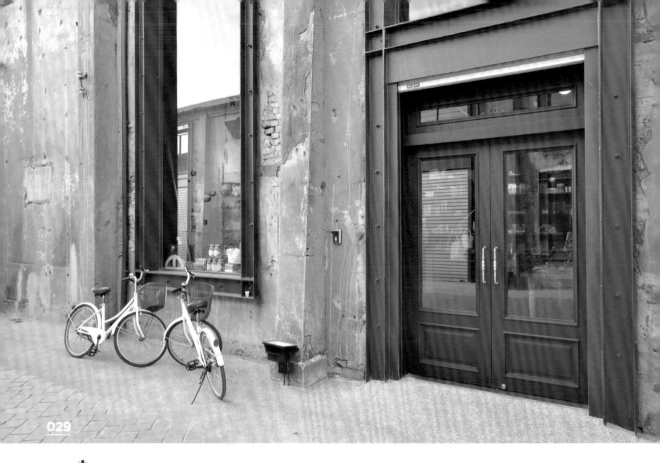

029

✚ **細節規劃** 牆面除了保有斑駁痕跡，更刻意裸露局部紅磚，演繹頹廢視覺況味，而不經意的單車陳列，則巧妙匯聚目光，瞬間讓門面顯得不凡，呈現出有如英倫街頭般的風景畫面。

029

舊倉庫新貌 頹廢英倫風采

建物前身為塵封的舊倉庫改建而成，保留粗礦的水泥本體，形成不加修飾的灰階外觀，而大門門框則予以深色烤漆木作修整，搭配大面幅的玻璃窗戶，將粗獷、復古與人文氣息無違合交融，打造出深具個性特色的店門風範。禮拜文房具／空間設計暨圖片提供 © 澄橙設計

030

充滿潮味的美軍老房子

由舊美軍宿舍改建而成的黑色建築物，一樓是有如藝廊般的風格小店，二樓是販售手作甜點及咖啡。方管焊接的直框漆上土耳其藍，為主建築大量的窗框色系，再種植矮灌做為裡外的虛空間區隔，鋪上灰白色的碎石讓戶外呈現乾淨俐落。二樓欄杆則沿用老屋的鐵花窗上白漆，讓外觀像妝點骨董蕾絲般輕而具有時間厚度。CameZa／攝影 ©Peggy

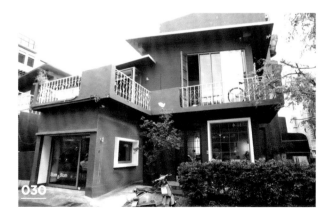

✚ **細節規劃** 從櫥窗望進，來自北歐 Blom Blom 兩兄弟設計具有時間與新工法燈具，從燈的開關迴路及充滿金屬工業元素，融合整體外觀風格。

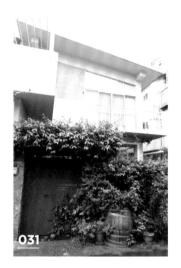

031

031+032

尋覓法國普羅旺斯的美好

保留老房原有紅鐵門，門邊上任由薜荔爬藤類生長整道圍牆，形成了綠叢將門半遮掩似若隱若現，推開紅鐵門後，紅土陶盆形狀高低擺設，像極了南法莊園梯間錯落的美感，沿著石砌階梯映入眼簾的是藍色木門框與古意老玻璃，相互呼應著時空背景。BonBonmisha ／攝影 ©Peggy

＋
細節 美軍老宅特色的
規劃 地磚銜接架高水
泥板，作為地面空間的界定，搭配手抹水泥刻痕於牆面，刷上白色水泥漆為背景，更能襯托家具及單品樣貌。

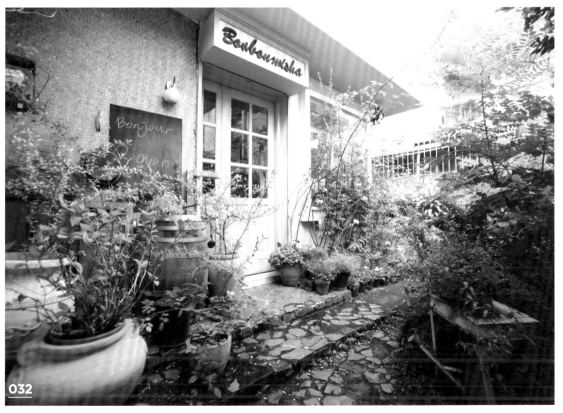

032

`033`

`034`

033+034

留住時光歲月的手工老宅

一棵馬拉巴力大樹果實累累，像是回應這棟老宅子的雜貨店生意興隆似的，一抹黃色亞麻帆布寫著斗大二字，很難不被看到。沿著小碎石鋪上的石板前進，老師傅手工抹上的水泥地嵌著紅土磚，是店主回憶小時後的家的味道而特地找的花磚，一棵樹、一帆布就這麼成為令人駐足攝影的影像。小院子生活雜貨／攝影 ©Peggy

＋ 細節規劃 由於地理位置較不明顯，特別選擇醒目的黃色帆布作為外觀訊息的傳遞示意，連門也漆成黃色，再搭配紅色美國手拉車種植盆景，紅與黃在顯眼不過了。

035

勾勒昭和年代懷舊氛圍

這是一個名為「PARIPARI」的複合空間，結合選物店（鳥飛古物店）、咖啡館（ST.1 cafe）與民宿（Paripari apt.）的複合老屋空間。Paripari 是日本外來語（パリパリ），彷彿能回憶當年巷道裡的日治大正昭和年代生活氛圍，門外一排劇院椅，勾勒老時光的動人情懷。PARIPARI／空間設計暨圖片提供 ◎ 本事空間製作所

＋ 細節規劃 老屋因隔間而形成兩扇門，在保留主要進出大門之後，另一扇門以鐵門取代原木門，屋內擺設古道具的檜木門，由藝術家在檜木門上彩繪的門神創作，在玻璃門內猶如一面藝術櫥窗。

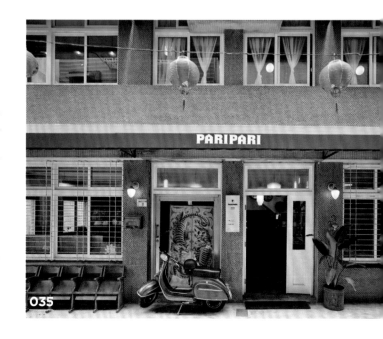

`035`

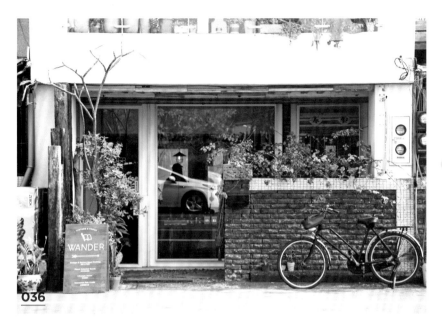

036

細節規劃 WANDER 店風格其實就是店主人個性寫照，低調又簡單，雖座落觀光區，卻沒有外掛的招牌，僅靠門口的三角立牌揭示座標所在。在圍牆的掩蔽下，有時好奇心驅使，但不至於觀光客魚貫而入。

037

細節規劃 玻璃罩除了帶出獨具、吸睛的店面外觀之外，對應內部亦作為陳列展示區域，在這除了有活動展示架擺放奶瓶商品外，一部分則用來擺放嬰兒腳踏車之用。

036

老街屋半堵磚牆若隱若現

座落台南安平古老城區，一棟嶄新純白的透天厝錯落一排老厝街屋裡，顯得格外醒目。紅磚築起半堵牆，留下百米寬的出入口，約半坪的前庭小院落巧妙地阻隔觀光區老街市集，庭院、陽台與老鐵馬構成一幅悠閒自在的生活情趣。

WANDER ／攝影 © 陳婷芳

037

圓弧玻璃創造吸睛視覺

由於空間屬於邊間形式，設計者相中其先天優勢，首先在建築體鄰路前側以玻璃罩來圍塑，這透明玻璃罩讓店面不管是白天或是黑夜都別具風味，在白天有植栽的倒映，到了夜晚則有霓虹燈管的閃爍，獨特的驚喜引領著人們往內參觀。DOUDOU 嬰兒用品／空間設計暨圖片提供 © 鄭士傑設計

038

+ 細節規劃　運用乾淨色系將圍牆及建築物全面刷白，戶外退縮四米空間營造庭院氛圍，讓營造咖啡館的恬意與靜暇選物空間，在巷弄裡更顯得寬闊醒目。

+ 細節規劃　應用預鑄式植草磚挑選圓柱型及不規則石板模，以水泥壓模而成，地面則利用不同壓紋區隔走道及休憩區，實牆則打除取而代之以頂天立地落地窗做為視覺延伸。

038

手繪天空一朵漂浮的白雲

無設限天馬行空，隨心創造的覓靜拾光一店，是店長與設計師討論而來。在城區裡的狹窄巷弄間，全棟白色的外觀白的徹底，一堵老牆打掉後運用紅磚頭堆砌，運用玻璃磚創造虛實的界線，大面無框落地窗搭配線燈垂吊而下，讓路人經過時會不自覺的向店內探索。覓靜拾光／攝影 ©Peggy

039

血桐樹下的午後美好時光

午後陽光灑落穿過血桐樹灑落植草磚上，一旁陽傘與矮躺椅，彷彿在呼喚著來客拿本書坐下，在窄巷裡有這一處小天地，是顧客閒暇時刻與友相伴來此聊天休憩的好地方，清透落地窗可隱約看進室內微光及人員走動，既安靜也安心。覓靜拾光／攝影 ©Peggy

039

+ 細節
規劃　水泥鋪面呼應建築物外牆單一色調，搭配金屬材質LOGO 增添趣味也引人好奇，讓顧客進店時創造與店主的話題，進而讓店主介紹理念及商品同時銷售，不讓商品只是商品。

+ 細節
規劃　以原生材質為啟程，乾淨的外觀搭配攀爬類等植栽，傳達自然樸質概念，而非匠氣奢華的裝潢。

040

041

040

人來人往街道的引人招牌

地面 LOGO 鐵片不防鏽處理，於水泥鋪面時放置在正門前，人來人往磨擦與鐵作用後所形成自然古銅色，有趣的是看摩擦是否光亮就可了解來客流量，也讓不少遊客經過都會特地停留與角拍照，進而讓人想進店逛逛。生活起物 Trace ／攝影 ©Peggy

041

爬牆植物傳達自然質樸概念

位於台中的老市區中，緊緊相倚的透天宅，出現一戶灰白色色調的建築物，柱旁種植薜荔爬牆植物，經過兩年細心灌溉，彎曲的弧度與一旁焦葉相互呼應，像似小熱帶般自然。LOGO 則以雷射切割鐵材，不用螺絲而採鑽洞直接浮鑲於牆上，鏤空設計會隨著陽光東起西落而有光影延伸視覺。生活起物 Trace ／攝影 ©Peggy

042

043

✚ **細節規劃** 考量外觀為復古磚牆背景，因此特別選用紅銅材質設計招牌，展現其特殊性，近期也成為熱門拍照景點。

042+043
講究招牌材質創造質感

在華山文創園區的邀請下，富錦樹集團進駐展開全新複合式概念店「FUJIN TREE Landmark」，店內結合選貨、花藝與咖啡，擁有日治時期建築風貌的紅磚牆上，特別選用紅銅材質於磚牆中央打造品牌 LOGO，讓往來人潮一眼就能被吸引。FUJIN TREE Landmark ／圖片提供 © 富錦樹

044+045
築一道隱形牆 植上迎賓的樹

像煙火花般傘狀放射的墨水樹，輕柔浪漫的歡迎你的來到。臨主要幹道旁的好好西屯店於車水馬龍的路邊，營造世外桃源般的小庭院，運用繁星花、香蜂草、桑葚樹、狐狸武竹等枝意綻放，再運用木箱植栽創造高低起伏的綠意錯落。好好西屯店／攝影 ©Peggy

044

045

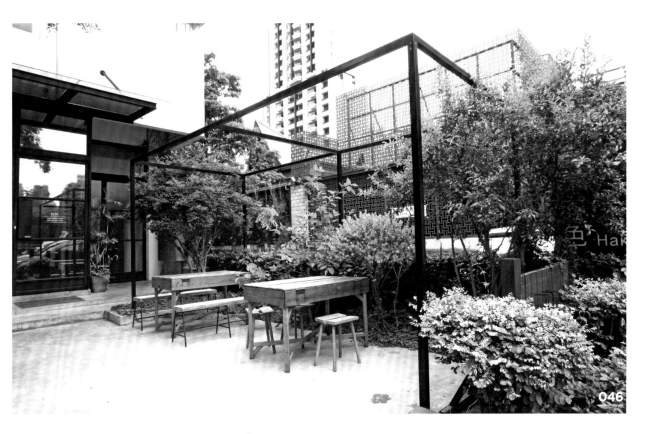

046

細節規劃 運用腹地規劃多用途活動場域，設置城市中少有的庭院景觀，再設置任意變化移動式桌椅，不定期也會在此舉辦假日市集、曬書等活動，為店家製造人氣與焦點。

細節規劃 在面臨車流量大的情況下，店門口退縮六米外，並選擇種植高聳大樹於門口，巧妙區隔裡與外界線，也讓顧客脫離塵囂放鬆身心。

046

隨那風輕柔搖曳 感受愜意

半露天咖啡座與庭園植栽自然而開放，輪廓簡單的木質桌椅放置於水泥混凝土地坪上，上方黑色框架如隱形棚架，任由樹木枝葉穿過框架，喜愛露天的顧客感受都市陽光同時，也能有裡外區隔，營造出世外桃源般愜意自然的氛圍。好好西屯店／攝影 ©Peggy

047

門面設計訴求乾淨俐落

外觀門面延伸店內展架鍍鋅板材質，以鐵件鍍鋅做面材規劃，傳遞室內外一致風格，並與周邊店家拉出差異性；右側大面玻璃讓人一眼看透內部環境，櫥窗擺上近期新品和主打明星商品做佈置，熱鬧展出店家營業主題，對比簡潔立面框架，構成俐落不失溫度的風格場景。BRUSH & GREEN ／攝影 © 沈仲達／空間設計 © 東泰利

047

048+049

沒有招牌的咖啡選物店

有著白色清新外觀的三角店鋪，一反常態的，沒有任何招牌設計，並特意搭配沉穩色澤的歐式門窗語彙與茶色玻璃，帶點神祕低調的氣氛，反而讓人想走入一探究竟。由於面對公園綠意，戶外前庭特別規劃坐位區，讓人在繁忙之中獲得紓壓與放鬆。Untitled Workshop ／攝影 © 沈仲達

＋
細節規劃 門面的線條切割同樣訴求簡單呈現，甚至省略大門把手讓整體畫面更加乾淨俐落，並透過鏤空手法做招牌設計，當室內燈光透入室外，虛實之間，別具風情。

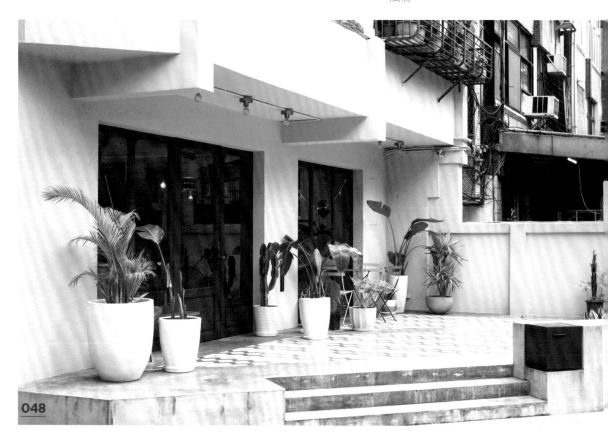

048

✚ **細節規劃**　以水泥、鐵板等原始素材型塑「根」的符號作為 LOGO，詮釋扎根意涵，以及品牌強調的「反璞歸真、守護土地」良善理念，客人可在此探尋挖掘具土地記憶的在地選物。

✚ **細節規劃**　搶眼的地磚是選用進口手工磚，一個個切割再拼成獨特的幾何圖騰，增加視覺的豐富性，也令空間感覺更活潑亮眼。

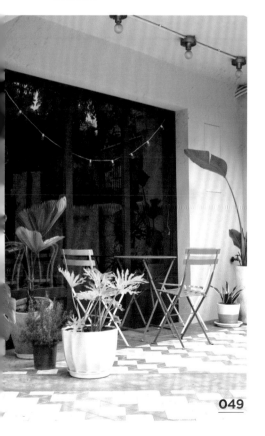

049

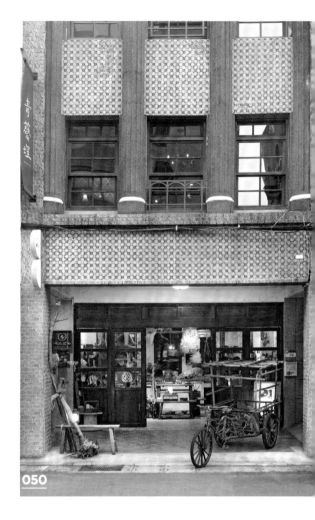

050

050

傳統正開大門引領探索土地記憶

有別時下流行歐美側開門風潮，店家為呼應 70 年歷史老建物的磚瓦立面古味，結合傳統技藝與當代設計風格，保留傳統木製挖窗的對開置中門面，兩側的挖窗也賦予櫥窗展示效果。地衣荒物／攝影 ⓒAmily

051+052

展開雙臂的日光庭院

把老房子的庭院圍籬打掉，讓院子重新與小巷接軌，將門口往內收，友善親切地邀請人們進來。玻璃上以手寫的英文草寫字輸出「Plain Stationary Homeware Café」的字樣，直接複合式的店家特性，也順勢帶出與文具相關的產品主題。自物文具 Café／攝影 © 沈仲達

051

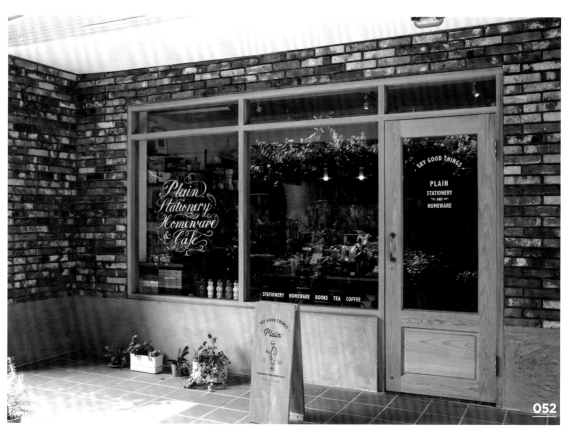

052

✚ **細節規劃** 粉灰參差的西班牙老磚，搭配水泥砌牆與玻璃木門，搓揉新舊 mix 的獨特情懷。木門採用歐式門把與指孔盤（finger plate），不需用「推」或「拉」的指示牌就能讓人以直覺的方式使用。

054

053+054

木頭溫度型塑親近氛圍

隱身在民生社區巷弄內的惜福股長選物店，由網路發展成實體店舖，因著店主人惜福喜愛木頭材質的溫度感，於是採用木頭框架做成格子拉門，招牌同樣利用木頭搭配鏽鐵字體，極其低調地放置於地面，不刻意張揚的做法，對應了店主人的性格。惜福股長／攝影 © 沈仲達

＋細節規劃 室內地板利用夾板切割成較為窄版的規格，並做深淺染色處理，隨著時間慢慢透出原色，卻也呈現出復古的氛圍。

055

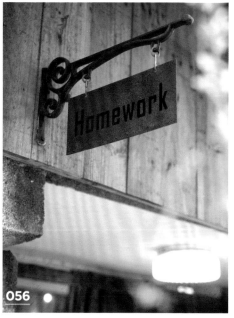

056

+ 細節規劃 　綠色闊葉植栽友善地接待賓客，舊棧板拆下的木板鋪陳出樸實的敦厚形象，幾台古老腳踏車大聲宣揚著懷舊主張；在進入室內前的過道設置了工作區域，方便隨時把家具家飾再加工，進行各種仿古等特效處理。

055+056

每日開敞的飲光之倉

每間老厝都有獨特的美，盡可能維持原有的屋型，結合室內設計工作室和古老家具家飾店的 Homework studio，把家門和車庫入口同步敞開，車庫空間作為大型家具家飾的展售倉儲區，天窗讓原本密不透光的老厝，把日光一飲而盡。

Homework studio ╱攝影 ⓒ 沈仲達

057+058
仿舊處理留住過往時代風貌

赭紅色布簾搭著兩盞大紅燈籠，開放式
門面彷若親切招呼著路過的人群，一眼
所即是井然有序的商品陳設，店家選用
民初建材，如紅磚、銅鐵、木材等元素
透過新式應用，呼應出大稻埕的意象，
也呢喃輕訴品牌過往的老故事。大春煉皂
／攝影 ⓒAmily

✚ 細節規劃 店門前上方架設井字型板材，一路
延伸天花視平線至店內，修飾了天
花空間外，更重要是作用是藉此巧妙將3
台冷氣主機隱藏其中。

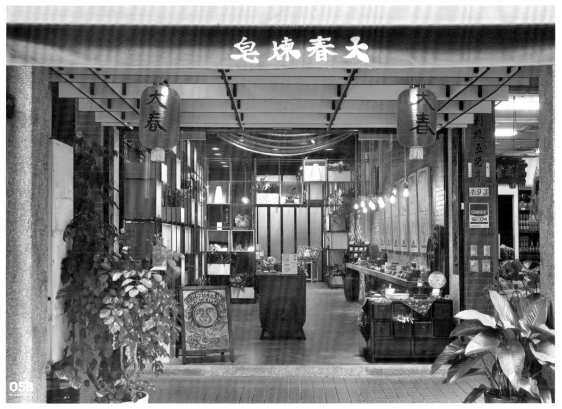

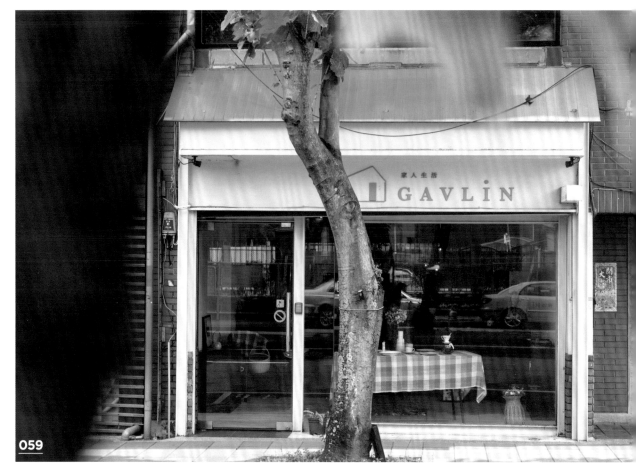

059

059+060

寫實 家人生活拍立得

透明的落地玻璃櫥窗擁有將近四坪大的
空間，有足夠的深度可運用，擺設來自
日本的家具、家飾，有時候是商品主題
展，有時候是藝術展覽，外觀看起來就
像是一張定期更換的拍立得照片，不
停地捕捉出日本風味的家人生活場景。
GAVLiN 家人生活ガヴリン／攝影 © 沈仲達

✚ 細節
規劃　與人行道極為親密的店家，稍微向內退縮，讓出一點空間給
屋簷遮蔽，使得人們與街邊小店更加靠近。店名掛在店鋪上
緣，從對街看來分外清晰，右側橫式燈箱，路經的人們一抬頭就能
輕易望見店的名字。

061+062

低調招牌誘發訪客好奇心

復古家具家飾擺得琳琅滿目，又兼營甜點飲品和古著販售的古古日常，在外觀上卻有著極為低調的主張，因為店家喜歡簡單的日式風格，所以 LOGO 的設計也非常素樸，但看不出賣什麼的招牌反而容易引發過路客想一探究竟的好奇。古古日常 GoodGood Daily ／攝影 ⓒ 江建勳

✚ 細節 規劃　因為店面在二樓不容易被注意到，再加上外觀如果太封閉也會讓訪客覺得害怕而不敢上樓，所以刻意選用大片玻璃呈現內在環境，同時利用訪客的身影來增加上樓探訪的吸引力。

063

新建築老味道

歷時三年設計建造的房子，由於基地本身狹長，為了讓空間充分運用且不壓迫，在設計上學習日本建築設計手法，樓與樓之間錯層及運用天井採光兩種基本元素，再以建築最根本的質材打造，例如水泥粉光鋪面與復古式磁磚結合，營造出新建築老味道的氛圍。梅西小賣所／攝影 ©Peggy

064+065

三種色系總合而成的小綠洲

巷弄間的四層樓老房子，整體外觀有著 60 時期所採用 2X1 尺寸建築磁磚，原本泛黃的白磁磚，漆上特調帶點灰白色系的粉底漆，再放上帶有歐洲店旗靈感製成的招牌，為了呼應店內風格，招牌底色則採用純白色印上鮮藍色 LOGO，在遠遠的街角就能一眼看到 APARTMENT 了。
APARTMENT／攝影 ©Peggy

＋ 細節規劃 以鋼結構外型一筆畫下，將水泥及鐵件、木頭做為融合的起點，利用鐵自然的鏽面作為外觀煙囪的視覺，在街角便會看見新穎樓市出現一根老煙囪，冉冉冒著小白煙，並利用木板窗、歐式花台及老件製造出時間的溫潤感。

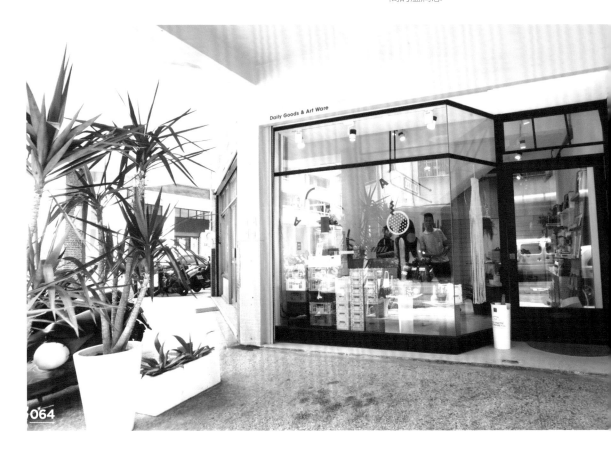

066

+ **細節
規劃** 三種顏色總合而成的門面。應用
霧面粉底漆的柔和效果，與調色
師傅討論符合整體氛圍後再調出合適色系
後，軟件部分則從招牌底色到大型盆栽都
採用白色，可更為突顯清爽極簡。

+ **細節
規劃** 日本巷道小區間收藏而來的老件特別引人回味，
鋼板製作的大門粉底烤漆再利用些許研磨製作出
斑駁的面，配上真正的老件更顯時空背景。門旁佐上日
本工廠早期置放鑰匙的扁木箱，配上燈光就成了一個展
示店鋪風格的一角。

065

066

老件創造時空趣味

日本老件木作鑰匙箱，改造後裝上燈及一張德國印刷
的對色的稿樣，站在門口會讓人忍不住就近，由如
博物館保護畫作的扁箱體，引人好奇站在前頭仔細
端倪。入口大門應用鋼板粉底烤漆為黑底，在配件
上則為它設置了日本老件：信箱口、門把及指示牌，
不仔細看會讓人以為是扇老門。APARTMENT ／攝影
©Peggy

067

067

榕樹下 一棟森林島嶼

薰衣草系列新品牌，森林島嶼於台中審計處，依循台灣在地選物及支持本土文創，特地開發新品牌，宗旨是將台灣島嶼的美好融入日常，特地選在台中老舊眷村的文創產地，讓人用另一個視角，帶領人門探索這塊土地的美好。森林島嶼 審計新村／攝影 ©Peggy

+ 細節規劃　戶外內縮 3 米，14 公分小矮籬內種植一棵石斑木，帶著白色五瓣花朵清新綠意，沿著水泥小徑延伸於紅磚瓦牆上的招牌，採用實木作為底板，上頭壓克力雷射雕刻文字，厚實的刻字遠遠觀看十分明顯。

068

三角畸零空間靈活運用

老公寓騎樓邊畸零三角空間，築一階高的木平台擺放木桌椅、樹型盆栽後，頂棚則是用工廠常見的三角支架交錯固定，再種植攀藤類植物，畸零空間搖身一變成為老社區鄰居們最愛聚會的場所，也增加敦親睦鄰的親近與消費。好好昇平店／攝影 ©Peggy

+ 細節規劃　為了營造放鬆休憩感，特意將畸零空間抬高閣開與馬路緊迫的感覺，再運用樹型盆栽隔開平台與馬路形成虛屏障。

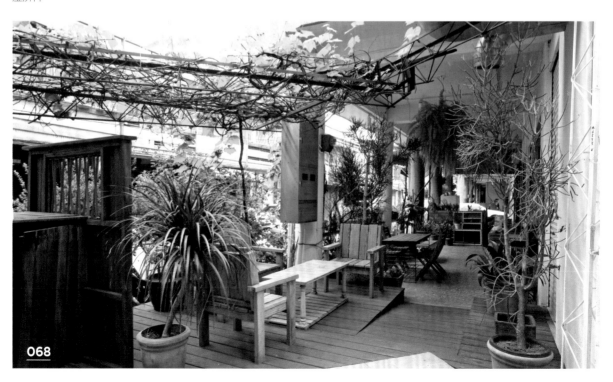

068

069

移動花架拉出開闊店景

擁有 12 米面寬二層樓高的老房子，穿上純白色外衣，陸零年代的鐵花窗像似鏤空蕾絲般輕薄點綴著，有歲月線條般的鐵花窗齊列於騎樓邊，木南方松長條木板置於上頭，上頭擺這著香草植栽，門口邊放著木作路牌，讓這社區型的左鄰右舍經過都會駐足觀賞。好好昇平店／攝影 ⓒPeggy

070

櫥窗主視覺打造舒適居家感

在人門特意內縮的門面設計下，櫥窗有被放大的空間感，Apothecary1969 品牌內外呼應表現了深邃透視感。櫥窗展示品著重於小量體的古佣選品，例如翻頁鐘、林文煙花露水等，具備有趣又引發共鳴的特質，營造舒適的居家生活。古佣選品／攝影 ⓒ 陳婷芳

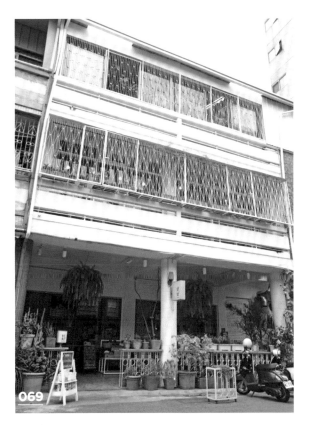

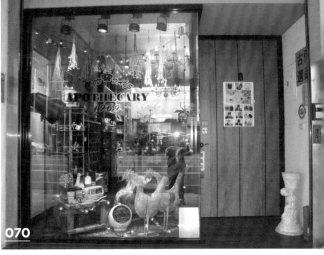

細節規劃 為了淡化時間而老舊的外觀，採用大量的白油漆全棟粉刷，原本空棟的騎樓也設置了木作桌椅及大型吊掛盆栽。路邊常有的摩托車則連用廢鐵架銲接而成移動化架，間接阻隔了摩托車，也因如此大門顯得開闊明顯。

細節規劃 在門面寬三米的條件之下，訂製了 115 公分寬的實木門，寬敞大器的人門無損櫥窗所能享有的空間，尤其利用大門退縮而創造櫥窗前景的主視覺，反而讓兩米寬的櫥窗獨占門面，相當搶眼。

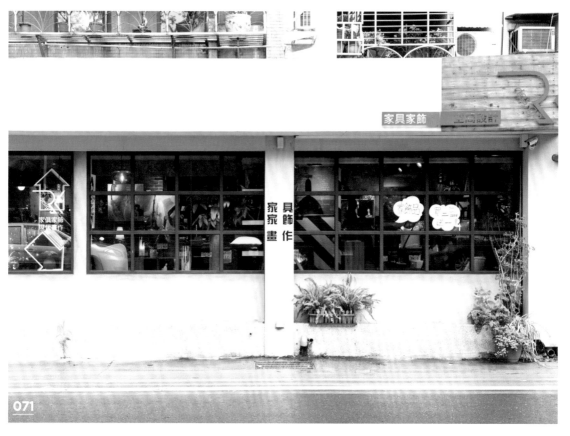

071

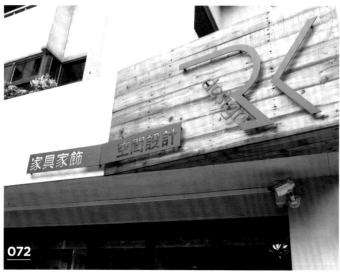

072

071+072
簡單灰階襯托櫥窗印象

擁有超大 13 米面寬條件的複合式小店，結合了咖啡餐飲與家飾家具的經營模式，外觀設計運用簡單且中性的灰色調鋪陳，看似低調卻更能凸顯玻璃櫥窗的陳列、以及室內的動態，反而讓創造出讓人想進一步探訪的吸引力。RK design／攝影 © 沈仲達

＋ 細節 規劃 招牌設計利用木頭與金屬烤漆構成，特意的斜角與材質跳脫，創造醒目的視覺焦點。

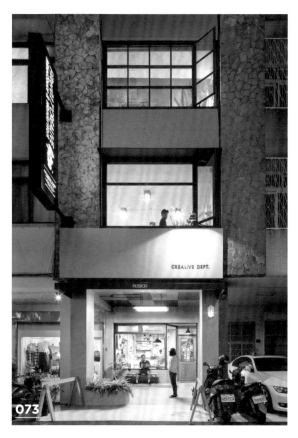

073

073+074

簡約造型創造高度包容性

老屋外觀不做大動作整修，只是重新
整理開窗形式和框架結構，透過北歐
自然元素和俐落線條勾勒簡約純粹的
立面造型，同時，配合店家「選物店」
的主題，減少過多個性化的裝修元
素給予空間更大的包容性，以適應更
加多元的商品種類和風格。Creative
Dept. ／圖片提供 ©Filter017 ／攝影 © 亮
點影像 HighliteImages

+ **細節
規劃** 騎樓天花運用深淺色木皮薄片模仿棋盤做
拼組造型，柱體和壁面則以清水模塗料做
修飾，搭配簡約素雅的招牌設計，打造兼具現代
和樸實的個性空間。

074

075

075

舊木樑、仿鏽金屬漆創作森林系招牌

所有工程使用的建材，舉凡只是一顆螺絲，都是店主人丫丫細心費時找尋而來。包括招牌更是利用撿回的舊木樑打造而成，利用支撐鐵棒—長牙螺絲作為支撐，為求作出鏽色的鐵棒，也是想盡辦法，最後在油漆店找到了仿鏽的金屬漆，漆上深褐色的鐵件搭配質樸的舊木，再將仿真蕨藤攀附在立體字上，畫龍點睛作出獨具特色的特殊招牌，充分表達自然森林系咖啡雜貨店風格。PUGU 田園雜貨／攝影 ©Peggy

＋ 細節規劃　店主堅持一切以最簡單的自然素材，手工打造出清新美好的空間氛圍，因此大量運用原木、鏽鐵、石材以及綠色植物。

076

黑白對比的強烈印象

以黑、灰、白的自然色系為空間定調，全面純白的牆面奠定純淨視感，透過門窗鐵件描繪空間線條，恰如其分的鐵件寬度增添細膩質感。而招牌也延續相同材質鏤刻出店名，夜晚時則以頂燈打亮，呼應店名寓意。光景 Scene Homeware ／攝影 © 沈仲達

＋ 細節規劃　訂製的燈箱招牌隨性擺放在固定窗前，前後分別為中英文店名，不僅在夜晚中可作為辨別，燈箱的設計也與店名相呼應。

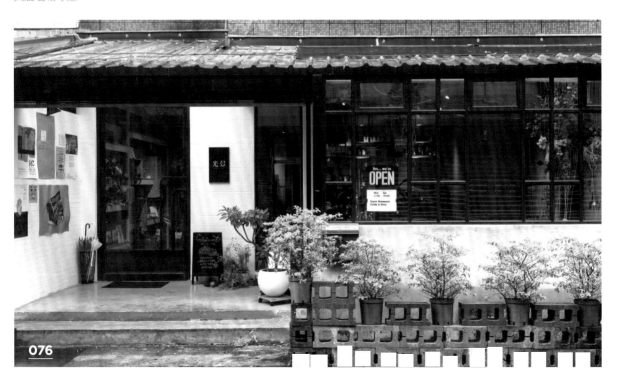

076

077
以綠色展現品牌「誠食」精神

位於台中 Ivette café 是經過店主將近四、五年時間籌備而成，在房子仍在興建時就已和房東簽約，因此不論設計或是整體呈現都能儘量滿足於當初的想像：將澳洲的飲食文化帶回台灣，同時也包含店主喜愛的選物商品。而在門面設計上，Ivette café 希望呈現簡單與溫暖的家的概念，所以不做多餘的裝飾，並以綠色為主視覺強調品牌「誠食」的意念。Ivette café ／圖片提供 © Ivette café

078
森林療癒系中尋找少女心

面寬 8 米的老房子，拆掉老舊圍牆後運用大量的植栽及草皮，營造森林般的前庭花園，進入門口前則設計了 120 公分寬與房子同長的木平台，保留美式住宅的特色，門口放上白色高腳椅，等待夕陽享受愜意。PUGU 田園雜貨／攝影 © 楊佳穎

078

077

＋細節規劃 原建築有著 1 米 8 高圍牆，建築在 4 米巷道中顯得狹窄，為了表現鄉村風格，除了降低圍牆高度，更運用大量木頭與植栽，讓花園隨處充滿綠意。

＋細節規劃 雖然說 Ivette café 整體設計以簡單為基礎，但光是門口與名片上的湖水綠就讓店主挑選半年，而店內各式各樣的綠色更是讓店內充滿特色，綠色不僅是讓設計擁有亮點，更是為了讓品牌與消費者溝通綠色生活概念及人與食物的關係而生。

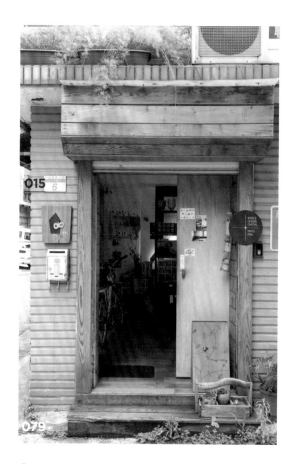

079

溫潤木質傳遞溫暖氣息

以傳達「溫暖的小事」為開店主軸，因此在選材上特別使用大量木質鋪陳，厚實的木推大門迎接來客，上方並以木作包覆捲門窗，營造暖調氛圍。木作招牌刻意縮小，並以店主米力的招牌 logo 為識別，低調不突兀的設計融入周遭環境，讓客人有如回到家一般的舒適。溫事／攝影 ⓒ 沈仲達

080

鮮明的木製大門對應植栽綠意

店家沒有明顯招牌，而是透過鮮明的紅色木製大門映著門前的綠樹植栽形成顯目對比。這扇木門是台北市知名高中汰換下來的舊後門，依著門片原始色彩重新粉刷整理；同時，盡可能保留舊有毛玻璃窗花，破損處則改以透明玻璃替代，意外形成虛實錯落的特色畫面，讓人忍不住想窺探其中。

好樣本事 VVG Something ／空間設計 ⓒ 好樣 VVG ／攝影 ⓒJocelyn Chung

✚ **細節規劃** 位於轉角的絕佳地點，雖不大做招牌，但兩側保留大窗作為展示，隱密而低調的吸引來客。

✚ **細節規劃** 在正式進入大門前，先擺上一些花草植栽形成一小段過道區域，不只為了營造風格，也讓訪客透過草木的綠意先行沉澱心情，更能感受店家所欲呈現的恬靜與自在氛圍。

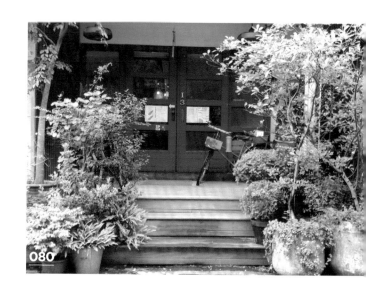

╋ 細節規劃 店家坐落在台中市中區，曾是許多產業和老師傅的聚集地，透過與多位台灣設計師（如：chihongcasa、META DESIGN、鄭廷煜等）共同執行空間規劃，串起新舊職人的文化概念，同步創造藝術與實用兼具的質感空間。

081

╋ 細節規劃 為避免雨水滲入，在窗戶上方特地加上屋簷，選用木製素材製作，統一外牆視覺。

082

081

老式格子門營造復古場景

拆除舊有的落地玻璃門重新放上四扇木製造型格子門，藉此呼應老街區的復古台灣味，以及店家台灣設計師友善平台的主軸；隨後，把門片表面刷上沉穩的黑色，再利用鐵件勾勒線板融入些許歐式元素，襯著店內藍綠色背景營造出老英倫紳士般的優雅韻味。Fukurou living／室間設計暨圖片提供 ⒸFukurou living／攝影 Ⓒ陳雋崴

082

型塑自然溫室，映襯店名氛圍

在前身為便當店的空間中，外牆拆除廚具的管線設備，順應原有牆面，特別打造一處溫室，與店名相呼應的同時，也注入一方綠意。運用木格柵為襯底，加上層板和木製櫃框，可隨意調動的設計，讓空間具有流動性。溫事／攝影 Ⓒ沈仲達

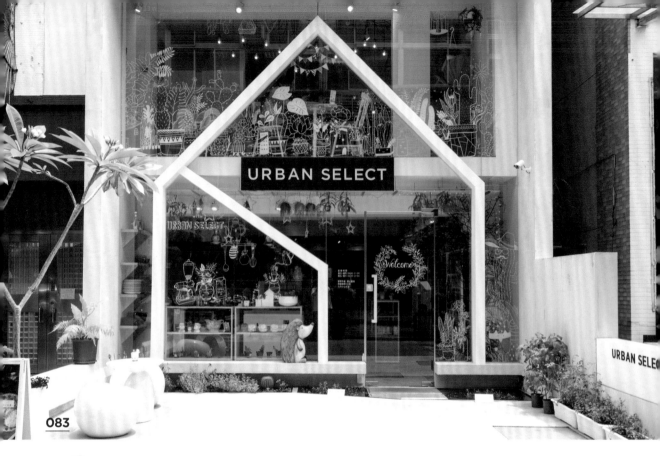

083

✛ **細節規劃** 考量到颱風的風壓重力，選用強化玻璃作為外牆，並以鋼骨作為結構支柱，以支撐玻璃的重量。同時貼覆防紫外線的鍍膜，貼心設計展露無遺。

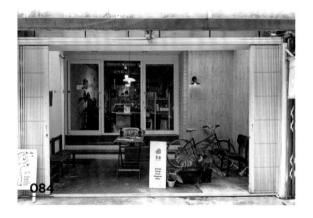

084

✛ **細節規劃** 在預算有限的情況下，主招牌採用帆布捲簾，活動式的設計方便收納。夜晚時則透過立燈打亮木製立牌，引導人群入內。

083
傳遞純淨家屋意象

運用兩層樓高的優勢，融入家屋意象，運用鋼鐵構件和玻璃打造宛如回家般的溫暖氛圍，同時再以水泥圍塑，創造大門內退的景深層次。依循人流來向將左側圍牆拆除，擴大視野廣度，而右側則放置招牌光箱，讓來客能一眼看見。URBAN SELECT／攝影 ⓒ 沈仲達

084
木皮和白漆為主調，營造溫潤質感

在原為服飾店的空間中，拆除外牆表面板材，露出原有牆面，全面修飾塗上白漆。右側牆面則沿用原有木皮，搭配壁燈創造溫潤氣息。順應人流方向，將招牌置於右側，同時製作 2 道活動立牌，分別放在巷口和店門，藉此吸引顧客目光。窩窩／攝影 ⓒ 沈仲達

085

085+086

鮮豔色彩對比凸顯存在感

相較於一般開店喜愛選擇熱鬧的地方，店主人 Jeffery 特別挑選寧靜的區域開設這間選物店，店面外觀以黑色調為主軸，配上搶眼的橘色字母招牌，以及 LED 光源的投射，提高往來顧客的注意力。近期更增加鐵件小立招，讓路過人潮更清楚店內所販售的商品有哪些。Mode de vie select shop 品味生活選物店／攝影 ©Amily

086

✚ **細節規劃** 為了避開風水問題，除了更改入口方向之外，更利用 H 型鋼設計化解對門煞。

087

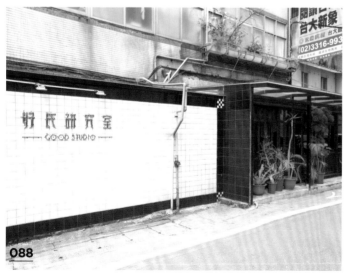

088

087+088

金屬、幾何的 Art Deco 風格
貫串中心

整體以 Art Deco 的藝術裝飾風格為設計主軸，大量的方正幾何圖形，如馬賽克般的整齊拼貼，流露出規律的秩序感。由於店面正好落於轉角，善加運用側牆鋪陳店名，而正門則縮小招牌，巧妙融入牆面，不論人流從哪個方向來都能方便找到。 好氏研究室／攝影 © 沈仲達

+ 細節規劃 強調大膽對比的 Art Deco 風格透過黑白色彩展現，大面積的白磚作為襯底，四邊鋪貼黑色磁磚，型塑搶眼的框線引人矚目，同時帶有金屬味的古銅色招牌則點出復古元素。

089

090

＋ 細節
規劃

主打商品和刊物刻意
面向落地窗，強調店
家友善動物的特色，同時也
透過色筆裝飾，每月變換主
題，增加趣味。

089+090

盆栽綠意和暖黃照明相輔相成

善用前院空間，增加綠意盆栽，營造自然舒適的空間調性，讓客人一入門隨即能放
鬆下來。同時重拉電線，大門上方加裝吸頂燈，並輔以吊燈擴增光源，夜晚透出暖
黃照明，不僅有效打亮空間，也打造出如家一般的溫暖氛圍。窩窩／攝影 ⓒ 沈仲達

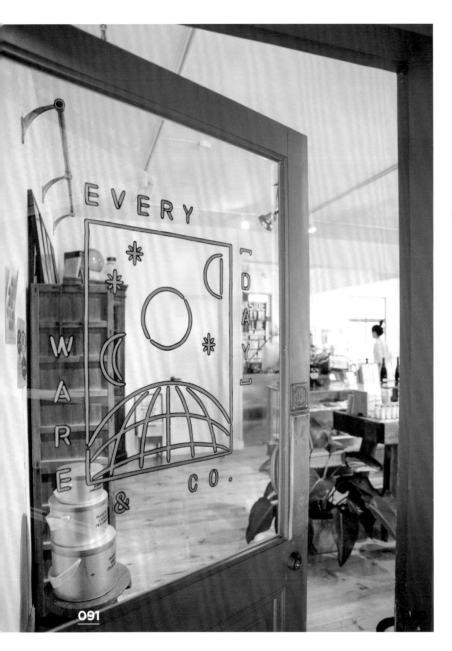

091

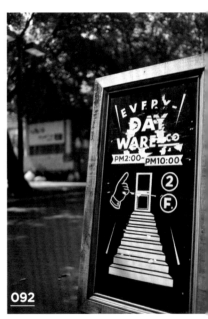

✚ 細節
規劃 透過特別訂製的大門
和通透玻璃，能讓人
一眼看入店內情況，增加親
近感，同時也印上店名，提
高識別度。

092

091+092

大門融合招牌機能，提高識別度

由於店家位於二樓，為了讓顧客方便尋找，在一樓處設立活動立牌，並在轉角處加上側招，燈箱
的設計在夜晚也能看得清楚。而二樓入口則以灰藍色大門迎接客人，帶有古典線板的造型，優雅
氣息油然而生，大門也兼具招牌的設計，藉此提示來客。everyday ware & co.／攝影 © 沈仲達

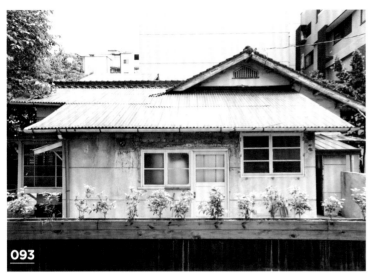

093

094

093+094

百年老宅連結商品溫度

期望透過有故事性、保有文化氣息的物件，加上大和老屋近百年的歷史特色，與人溝通、建議連結，進而傳遞對選物的核心概念—最直接而純真的品味溫度。也因此，老宅僅做簡單的維護整理，在新與舊的對比衝突中，維持和諧並存，並激盪出不同火花。瑪黑家居生活選物／圖片提供 ⓒ 瑪黑家居生活選物

＋ 細節規劃 由於台中大和老屋既存的個性已非常強烈。因此招牌特別慎選木材的色澤、油潤度與紋路，呈現低調有溫度的印象。

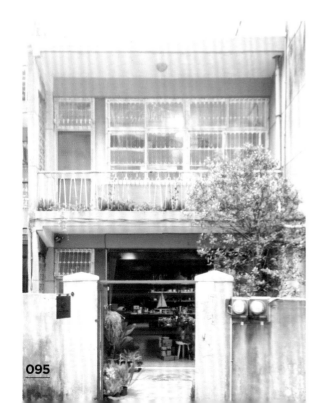

095

095

走進老宅感受生活品味

因應店主們對復古老件的喜愛，特別挑選老房子做為選物店鋪，外觀上亦是維持房屋原有結構，沒有做太多的變動，簡單的環境整理，另外在小庭院多種了一些盆栽，營造自然且舒適的空間，給大家一種像回家的親切感。瑪黑家居生活選物／圖片提供 ⓒ 瑪黑家居生活選物

＋ 細節規劃 招牌運用霧黑浮刻呈現低調質感，也創造出份量感，Pop-up 懸掛在正紅色的主門旁邊，讓建築與品牌彼此的風格都能互相襯托。

尺寸

櫃台設計

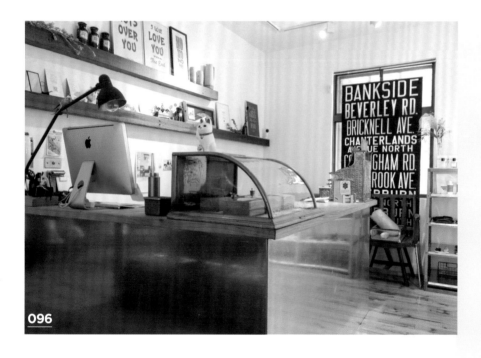

096

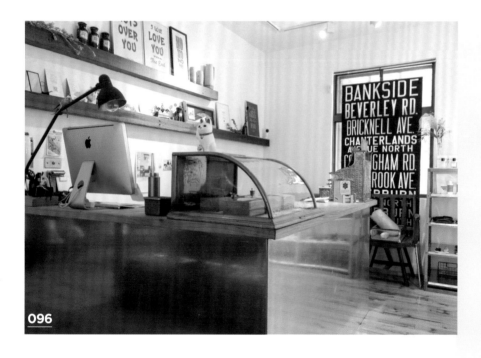

096

櫃台最少需預留一人可通過的走道

一般櫃台大多會設置在靠牆處，需考量同時有兩人進出走動的情況，建議櫃台需距牆面約 75～120 公分，75 公分可讓兩人側身而過，即便是有一人進行結帳的同時，後方還可留出一人通行的過道，方便進出取貨。而 120 公分的寬度，則是可讓兩人正面交錯，還能留有手臂擺動的餘裕。 Everyday ware & co ／攝影 ◎ 沈仲達

097

配合設備、隱形機能決定尺寸

櫃台的尺寸會依其功能設定而有差異，尤其深度須配合收銀台機器、咖啡機來規劃；至於高度也須依照工作需求而定，一般與工作桌面差不多，約高 85 公分左右；有些櫃台還兼具商品教學或示範，櫃台高度就可以稍微降低，好與客人互動。另外，櫃台外圍設有圍板，可遮掩桌面的雜亂、增加隱私性，至於高度則約 20 至 30 公分不定。

Outdoorman ／空間設計暨圖片提供 ◎ 本事空間製作所

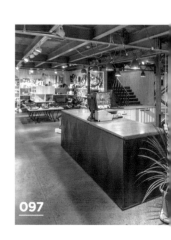

097

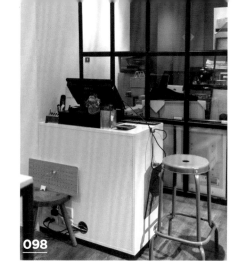

098

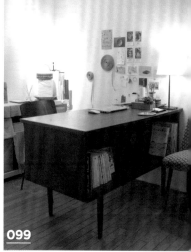

099

為兼顧能隨時注意店鋪動態，以及避免造成客人的壓力，很多小店都會把櫃台規劃在中後段的動線上，除此之外，近期很多風格小店多為複合式經營，整合咖啡、花藝等等，櫃台的尺度就必須考量設備擺放、包裝以及輪班職員的數量。

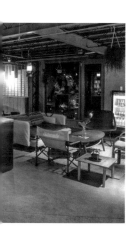

098

櫃台挪至後端，購物更輕鬆

依據不同商業類型或模式，店內櫃台與動線會有不同的配置方式，其實沒有一定方式。有的店家為了避免讓客人在消費過程中感受到壓力，刻意把櫃台放置在空間的中後段，客人可在店內自由挑選完後，再拿到後面結帳，感受到自在、不受監看的消費經驗。光景／攝影 © 沈仲達

099

中島式與角落式櫃台各取所需

櫃台雖不限於固定形式，但一般常見有中島式與倚牆而立的角落式。中島櫃台容易聚焦，如整合咖啡飲品的複合小店，可考慮規劃一座中島吧檯，搭配精巧調味罐或裝飾等提升品味。反之，角落式櫃台則具有隱藏雜亂，不張揚設備的效果，而有許多小店更是特別選擇以老件家具取代一般櫃台，具有親近溫暖的感受。惜福股長／攝影 © 沈仲達

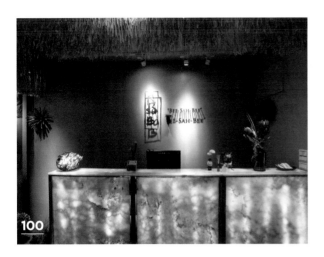

100

101

100+101
長形設計滿足多元店務、鄰近倉庫更好用

常見店鋪將櫃台位置以橫向、面對入口作為規劃，不過 BsaB 選擇利用空間內凹的結構面，將櫃台連結右側展示區，如此一來，顧客一走進店內可感受到完整的商品氛圍情境，而不會被櫃台工作事務的活動所干擾。除此之外，面對主要三張陳列桌面的動線配置，讓店員也能隨時掌握顧客的動向與需求。BsaB Taiwan ／攝影 © 沈仲達

102
鐵件 LOGO 持續加深品牌印象

有肉禮品店的空間前身為餐飲用途，店主重新作了一番整頓，並另闢獨立的辦公區域，而櫃台就設置在鄰近辦公入口處，也能同時關注不同角落顧客的動態，以便工作人員替換支援或是處理其他事務。有肉／攝影 © 沈仲達

＋ 細節規劃　櫃台選用 Mountain Living 家具，正面可符合工作事務收納使用，背面巧妙利用店鋪入口切割下來的鐵件延續作為品牌 LOGO，加深顧客對有肉的印象。

＋ 細節規劃　櫃台長度約莫設定在 180 公分左右，可同時讓三位店員處理店務，包含結帳、包裝與產品使用說明、準備試香棒，彼此不會互相干擾，後方品牌名稱來自創辦人手寫字體，搭配立體鐵件與燈光效果，映射雙重品牌字體，加深顧客印象。

102

＋ 細節
規劃　　櫃台選用進口純白磁磚貼飾，呼應著清爽明亮的北歐氛圍。

103

白淨透亮的北歐氣息

由於啡蒔 Verse Café 的選物空間主要集中在二樓，櫃台位置必須同時能兼顧餐飲和上下樓的客人，因此將動線規劃鄰近樓梯處，常客人選購後準備離開也正好能進行結帳動作，高度則設定在約莫 90 公分左右，店員可掌控全店狀況。店家 ⓒ 啡蒔 Verse Cafe by Minorcode ／攝影 ⓒAmily

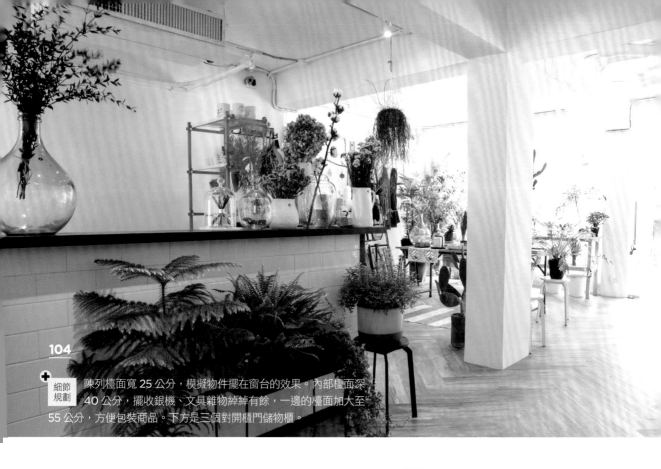

104

細節規劃 陳列檯面寬 25 公分，模擬物件擺在窗台的效果。內部檯面深 40 公分，擺收銀機、文具雜物綽綽有餘，一邊的檯面加大至 55 公分，方便包裝商品。下方是三個對開櫃門儲物櫃。

104

櫃台隱於室卻又能監控全場

室內空間中心位置有兩根結構柱且連接橫樑，將櫃台設置在柱列軸線上，留出最大面積的陳列空間不至於分割細碎，柱子的兩側各有動線，雖然偏於一角，卻能看照到室內各處的動靜。櫃台後方有一間小儲藏室，支援櫃台收納。FOLLOW EDDIE ／攝影 © 沈仲達

105+106

融入自然意象的美好互動關係

森林島嶼概念店的櫃台整合了吧檯設計，不只是店員和顧客的交流、製作手沖咖啡、茶飲的中島，也讓許多有形和無形的物質在這裡得到連結。櫃台染成綠色的松木拼貼，象徵台灣中部森林，連接著的後方吧檯座位則是一片蔚藍的東部海岸。森林島嶼概念店／圖片提供 © 森林島嶼

細節規劃 為配合此區色調，特別選搭黑色燈具，牆面的松木拼貼則是實用的收納櫃體。

107

實心木吧檯裡的透明櫥窗

一字型的簡約木質櫃台就近門口設置，可在客人一進門時，給予引導和說明，提供親切的招呼；吊燈改良與軌道結合，能自由移動；左側結合玻璃盒般的展示櫃，不時更換主題，陳列主打新品，人們在結帳時，視線會自然落在此區，帶來廣告效果。小日子商号選物店／攝影 ©Amily

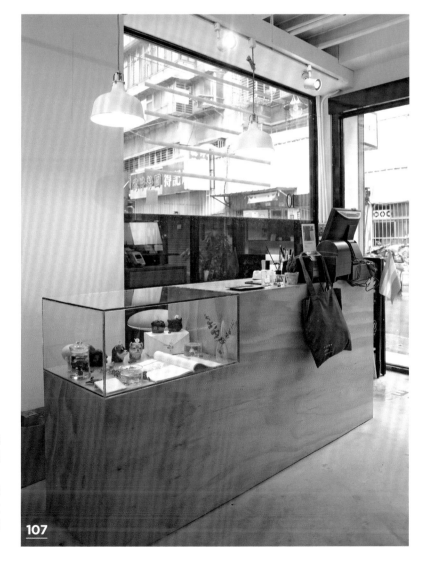

107

✚ 細節規劃 建築物側面靠近機車行人過道，以鋁條延續外觀的鋁框材質，圍塑出一段黑色藩籬，櫃台機密不露餡，對內產生部分保密作用，外觀更顯俐落乾淨。

108+109

善用畸零地做大櫃台使用坪效

位於樓梯下方的櫃台區，開闊視野利於迎賓，同時亦有腹地處理商品包裝。以美式 oversize 檯面帶出櫃台份量感，方便放置顧客選購的商品，材質上則選用鋪成鐵軌的老枕木來襯出舊時光的痕跡與味道。為了強化收納儲物機能，櫃台下方作挖空處理，隔出放置購物提袋的空間。 A Design & Life Project ／攝影 ⓒAmily

108

✛ **細節規劃** 巧妙運用樓梯下方畸零區塊闢成作業區，可同時容納 3 ～ 4 名員工同時進行收銀與包裝作業。

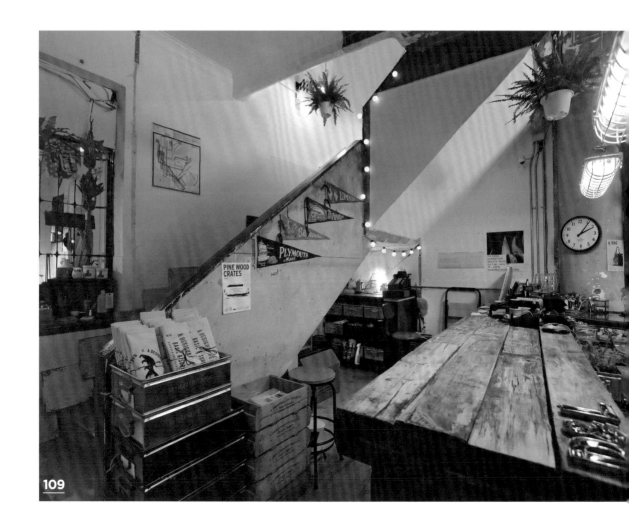

109

110

110+111

老件融入型塑當代藝術感

選物店渴望提供舒適自在的購物氛
圍，入內先以層架陳設商品，客人逛
著逛著，便能輕易看見在空間底端，
由兩盞吊燈打光的櫃台身影；甘蔗板
的背牆為空間裡唯一著上單一顏色的
牆面，自然而然成為視覺的最佳降落
點。參拾選物 30select ／攝影 ⓒ 沈仲達

111

＋
細節
規劃　層板收納展示繽紛商品，檯面擺
上一座銅秤，萃取老時代雜貨店
的意象，以當代藝術性的方式陳列，成
就衝突美感。吧檯以檯面的 L 型桌板圍
塑出獨立的區域，短邊設置可掀式桌板
作為隱形出入口。

112

以色調、材質隱約界定櫃台功能

haveAnice...479 櫃台位置主要考量可全面照料前方展售區塊，而選用的色調與材質則是隱約呈現此區的獨立性，但又不過於彰顯突出，當店員站在櫃台時便能清楚地指示出結帳空間，進而引導客人結帳。haveAnice...479 ／圖片提供 ⓒ 富錦樹

113

彙集體驗感受和氛圍的櫃台

希望店內氣氛商業感低一些，接近家的質地，櫃台不能突兀的出現，同時具備結帳、包裝商品等功能。以站立的高度設計面向客人的檯面，內部檯面降低，讓結帳用具及包材不會被一眼望見，檯面陳列要靠近欣賞、聞嗅的物件。FOLLOW EDDIE ／攝影 ⓒ 沈仲達

＋ 細節規劃 櫃台一旁陳列著完成筆記本時所需的道具與配件，宛如訂製筆記本的迷你工房。將製作筆記本的流程透明化，讓製作到完成以動態方式呈現在客人面前，再將完成的作品直接遞交至客人手中，間接強調品牌概念，「給想要愉悅書寫的你」。

＋ 細節規劃 櫃台的色系延續店鋪風格，鋪貼白磚填白縫，釉料質地與消光的牆色同中顯異。深色鐵件做轉角包邊及檯面，封存了部分金屬氧化的鏽蝕感，透過材料讓空間展現恰如其分的時間感。

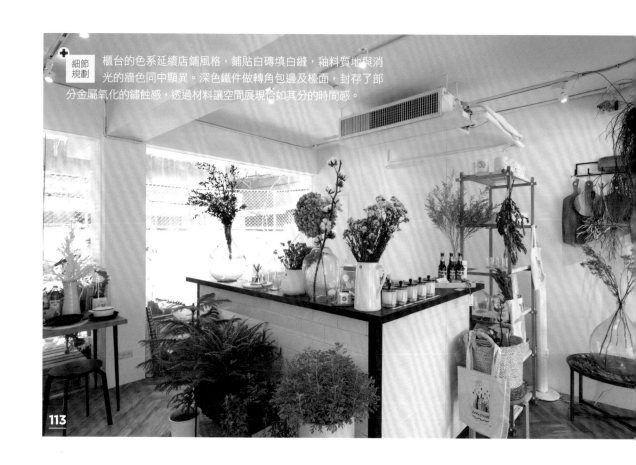

+
細節
規劃
在工作檯旁邊，利用老件的鐵網架區隔出儲藏空間，鐵架上的網格不但可以用來吊掛商品，還能形成一種溫和的視覺阻隔，又不會妨礙日光的穿透而影響空間亮度。

115

114

114+115

開放式櫃台迎來更多互動

因空間有限且商品眾多，選用造型簡單卻有著細節與韻味的老書桌權充工作櫃台，避免造成空間感的厚重；腰部以下的桌面高度不會阻礙視線，整體環境顯得開闊舒適，也可輕易拉近與訪客的距離，迎來更多互動並建立關係。Norimori Shop & House ／攝影 ◎ 江建勳

＋ 細節 規劃　刷白牆面錯落釘掛木箱，成為展示與收納功能兼備的好層架，排列出多樣有趣的組合。

＋ 細節 規劃　櫃台採用原長木桌做為工作區，利用不同高低落差的桌子陳列展現空間趣味，再搭配北歐金屬燈具，讓異材質創造空間層次。

116

集結舊材變身庶民風格櫃台

位於店內右側角落的櫃台區，擁有觀看整體店內情形的最佳視角，老闆巧妙使用蒐羅來的餘木舊材，以拼裝板材方式作搭構，未經琢磨的樣貌，搭上一旁低矮的國小課桌椅，道出店家不拘泥形式的隨性及庶民風格。地衣荒物／攝影 ⓒAmily

117

飄浮在空中的光影

放眼望去看不出櫃台在哪！將櫃台巧妙隱身於北歐家具與各國新舊單品中。ATELJE LYKTAN AHUS 系列燈具為櫃台區域的主視覺，運用金屬材質設計成簡潔俐落的外觀，再以金、綠、黑、黃等不同的色系點綴，襯上極簡的白色背牆，利落而寬敞的空間讓家具充分展現優雅與線條。CameZa ／攝影 ⓒPeggy

✚ **細節規劃** 為了呼應收銀台的木料肌理，刻意將後方門片重作，採以相同手法作染色復古漆處理，在相似的木質色調之下，加入立體細膩的裝飾線條，創造前後景的趣味呼應。

118

古董收銀台 仿舊的人文氣質

具有百年歷史的古董收銀台，為業主從國外特別帶回的老件，櫃台表面加入染色處理，保有老舊木料的天然韻致，充滿復古與天然的質紋，擺放在空間一隅，搭配著吊燈的光線烘托，形成典雅人文的視覺焦點。

禮拜文房具／空間設計暨圖片提供 ⓒ 澄橙設計

119

層層堆砌的小階梯

櫃台隱身於老式桌椅及莊園葡萄酒後方，運用椅子、矮桌、木箱堆疊表現層退所帶來的視覺進退面，櫃台牆面隱約露出陶與玻璃的碎片，是利用空運時破損的器皿與水泥黏著於櫃台外牆，刷上白水泥消光漆，仿照法國莊園原始建材的樣貌。

BonBonmisha ／攝影 ⓒPeggy

✚ **細節規劃** 前高側低的檯面設計，高處擺上商品做為陳列一角，低檯面則可用於結帳或者奉茶的應用。

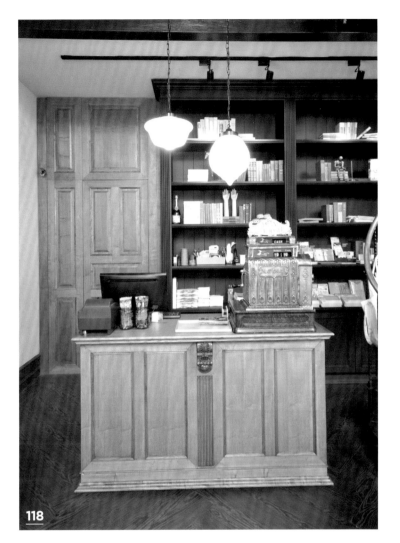

118

119

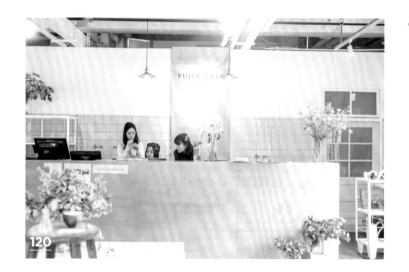

120

+ 細節 規劃　櫃台高度設定約莫 90 公分，讓店員不論站、坐皆可觀察顧客的動態。

120

木質櫃台型塑溫暖氛圍

FUJIN TREE Landmark 複合式概念店的選物結帳櫃台位於主要人流的入口處，一旁結合了花藝包裝工作區，並以簡約溫暖的木質基調構成，長形櫃台讓多位工作人員能有次序地處理工作事務，同時也兼具收納功能。FUJIN TREE Landmark ／圖片提供 ⓒ 富錦樹

121

40 年代中藥老木櫃化身收銀區

藥舖的珠寶展示櫃是好好的結帳櫃台，透明玻璃內一層層方格抽屜，擺放自創品牌商品及嚴選好物，讓顧客結帳時不無聊，以 L 形擺放櫃台旁的雙層櫃，則是運用老舊木板設計與櫃台相同高度可增加視覺延伸。好好西屯店／攝影 ⓒPeggy

121

+ 細節 規劃　中藥舖常見放置藥物的抽屜櫃，長型面寬除了方便運用外，也可增加商品擺設，讓顧客結帳等待同時，也可挑選商品進而增加客單價。

122

✚ **細節規劃** 以黑色木板搭配金屬鐵件打造俐落櫃台設計，金屬檯面呼應展示櫃鋅板材質和色彩，前方黑色木板柔和材質冷調。同時，刻意選用醫療白大褂當作員工制服，模擬類似實驗室的風格情境。

122+123

俐落設計兼具展示和行政機能

櫃台兼具行政工作和商品展示功能，主要項目以廚房小物和植物淨化商品為主，利用小型展架、玻璃罐裝等物件做更生活化的呈現，上方加入金屬管線吊掛布料和植栽，並在櫃台前方加入鐵網設計，利於未來增加廚房鍋具等產品時，可以吊掛使用兼顧絕佳耐重性。Grenn&Brush ／攝影 ⓒ 沈仲達／空間設計 ⓒ 東泰利

123

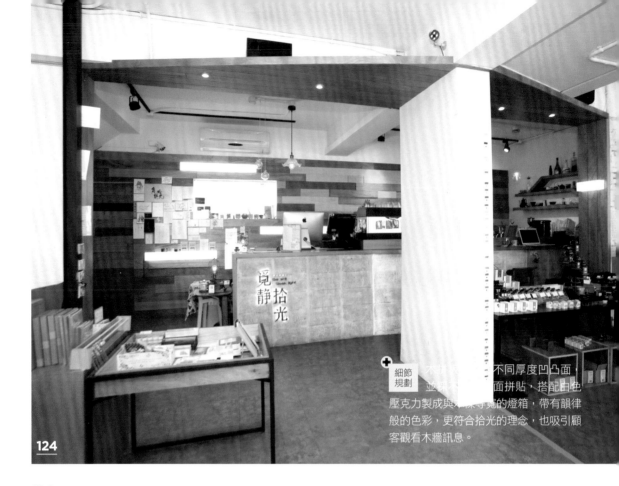

124

細節
規劃 木牆⋯⋯⋯不同厚度凹凸面，
並⋯⋯⋯面拼貼，搭配白色
壓克力製成與⋯保守覽的燈箱，帶有韻律
般的色彩，更符合拾光的理念，也吸引顧
客觀看木牆訊息。

124

凹凸拼貼木牆強化店內訊息

有如帆船般有著 60 度斜角的櫃台頂板，吧檯面則
以水泥磚粗糙面與柳安木夾板相襯得宜，應用自然
質地的灰色石礫水泥，放上雷射切割鐵件 LOGO 浮
雕安裝上黃色背燈，顯得輕柔許多。櫃台背板的不
規則木條深淺不一色塊跳色，讓櫃台空間即便無人
也不會感覺空蕩。覓靜拾光／攝影 ©Peggy

125

中藥房掌櫃桌大器鎮店

進門正對的櫃臺古樸大器，果不其然是早年中藥房
的掌櫃桌，不只是珍貴的檜木製成，且掌櫃桌寬達
230 公分、高 105 公分，約略 80 年歷史的檜木桌
發散著溫潤的歲月光澤，搭配約六十年歷史的實驗
室高椅凳，鎮店氣勢不霸而威。PARIPARI ／攝影 ©
陳婷芳

細節
規劃 藉由古道具刻畫年代場景，牆壁
的古董鐘、匾額，以及掌櫃桌的
德國製造 TELEFUNKEN 德律風根百年
古董真空管收音機、1950 年代製造的日
本收銀機，足以引起古董迷共鳴。

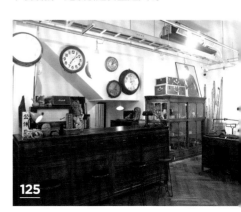

125

126

漂浮系的多功能收納櫃台

櫃台設於建築物中段的一側，一字設計恰巧規劃於樓梯下方，充分應用畸零空間，原本樓梯樣貌也應用細鋼筋點銲製成網狀後吊掛，在掛上乾燥花束及鹿角蕨豐富視覺，垂直下來的吧檯運用 A 字型鐵管烤漆，放上柳安木木板以獨特拼裝方式製做出間隔的漂浮效果。生活起物 Trace ／攝影 ⓒPeggy

✚ 細節規劃 　為符合東方人體工學，櫃台設計高 105、深 55、長 180 公分，不論站立或坐都非常舒適，且兼具收納文件功能。

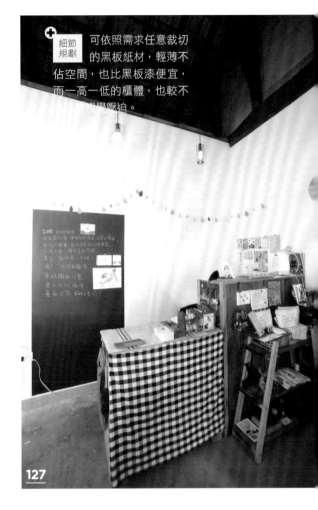

✚ 細節規劃 　可依照需求任意裁切的黑板紙材，輕薄不佔空間，也比黑板漆便宜，而一高一低的櫃體，也較不具視覺壓迫。

127

127

花布、拾木舊材打造濃濃日雜味

一進門就可看到像人一樣高的黑板，上頭寫著店家想傳達給顧客的文字，一旁設置的櫃台，則運用舊棧板釘製而成形成兩個櫃體，靠內牆較高的櫃體設計保有木板的原貌可放置較雜的物品，而低矮的櫃體則運用帶有濃濃日本格狀花布為櫃面，是提供顧客結帳與包裝的平台。小院子生活雜貨／攝影 ⓒPeggy

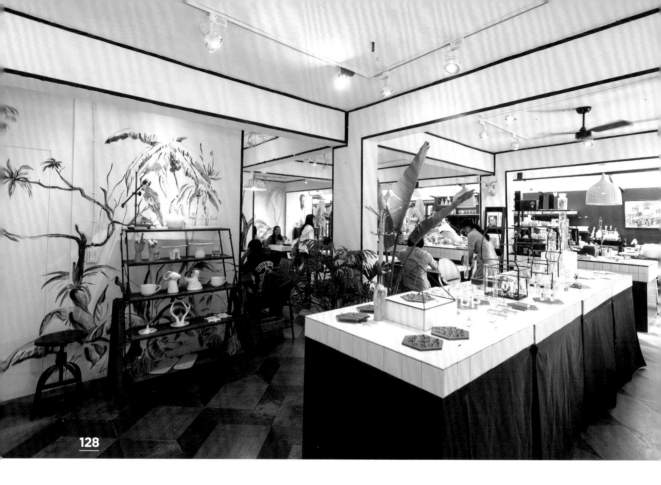

128

128+129

長型櫃台兼顧餐飲和陳列區

由於為餐飲和選品兼具的複合空間，櫃台整合料理和結帳機能，並置於入門廊道的底端，左右兩側不做滿，方便工作人員進出。長型的配置手法能綜觀全室，兼顧到兩側的餐飲區和陳列區。陳列桌與櫃台之間留出兩人以上可通過距離，不論是行走或結帳都不顯擁擠。好氏研究室／攝影 ⓒ 沈仲達

✚ **細節規劃** 櫃台延續 Art Deco 的設計核心，檯面同樣以正方幾何磁磚作為基本元素，搭配黑色線板，形成搶眼的視覺效果。

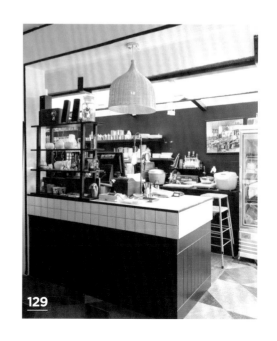

129

130+131

大尺度櫃台兼具吧檯功能

相較一般櫃台單純的結帳、陳列與包裝功能，以咖啡、飲品與生活選物結合的概念店，利用結構柱體與隔間牆之間安排了大尺度櫃台整合吧檯，一方面動線也鄰近倉庫，同時也兼具選品展示，櫃台背景選擇墨綠色調，回應販售的天然主題，立面則是手工磚裁切再拼貼，打造獨特的圖騰效果。Untitled Workshop ／攝影 © 沈仲達

+ 細節規劃　從事平面設計的店主人對異材質設計格外感到興趣，櫃台上端軌道燈便以皮革懸吊與金屬燈具做搭配。

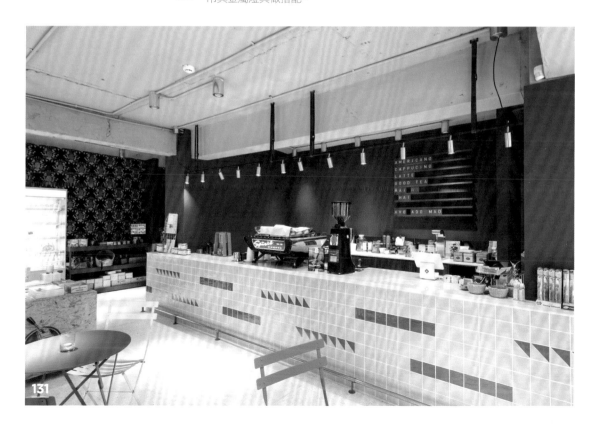

132

穀倉門設計美式鄉村風

仿美式穀倉門設計的大地色實木櫃台，打造美式鄉村風的經典印象，湛藍色壁櫃與古董鐘為背景，更襯托老式年代的家居鄉村風。由於古俬選品有德國紅天鵝造型商品，在櫃台裡擺放綠色植栽，為屋內的小角落也能布置一絲自然熱帶風情。古俬選品／攝影 ◎ 陳婷芳

133

畸零梯間變身趣味櫃台

推開滑軌門，映入眼簾的吊掛乾燥花，五顏六色呼應以天然香料入菜的好好昇平店，而一旁房子形狀的吧檯空間有趣極了，隱身於樓梯下方利用斜角幾何，設計出溫馨又富有童趣的形狀，從天花板垂落一條紅色編織電線牽引著一顆裸燈泡，發出黃色光芒像似柔和的指引回家的路般溫暖。好好昇平店／攝影 ◎Peggy

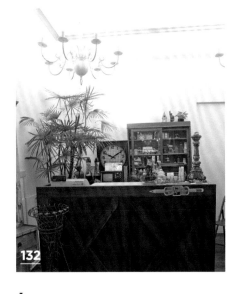

＋ 細節規劃 櫃台設置在店鋪最裡面，除了利用粉刷白牆與灰牆的顏色區別，藉由地板抬高五公分的高低差作為領域區別。

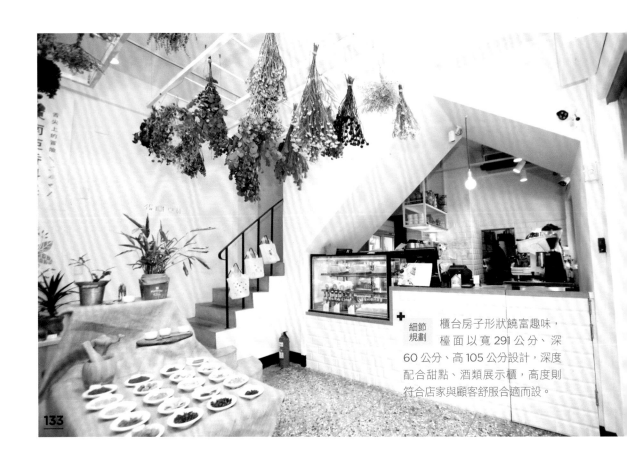

＋ 細節規劃 櫃台房子形狀饒富趣味，檯面以寬 291 公分、深 60 公分、高 105 公分設計，深度配合甜點、酒類展示櫃，高度則符合店家與顧客舒服合適而設。

134

134

有如畫框效果的櫃台

過去為眷村格局的老房，整個一樓平面空間有著不少小小房間，將門與部分隔牆拿掉後，多數小房間為展示空間，而其中一間則保留房間樣貌，將非結構主牆開出框景窗後做為櫃台，由外往內看如同一個畫框，一旁擺放主力商品增加客購量。森林島嶼 審計新村／攝影 ⓒPeggy

135

開放式中島設計全域視角

顛覆一般前置式櫃台配置，櫃台隱形於山牆後方，同時是外場選物與內場休息區的分界，如此一來在外場選物區可享受毫無壓力的自由度，猶如戶外生活的自在與放鬆。而櫃台採取開放式中島設計，仍可保有 360 度全域視角。Outdoorman ／攝影 ⓒ陳婷芳

＋ 細節規劃 檯度高 108 公分、深度 30 公分左右，方便顧客結帳時放置包包與商品，一旁移動式以黃松木製作的陳列櫃高度約 75 公分，可陳列商品或是奉茶等使用。

＋ 細節規劃 櫃台高度 100 公分，對應鐵灰色的鐵架夾層帶入工業風色彩，無遮板遮蔽，360 度環狀視野　覽無遺。

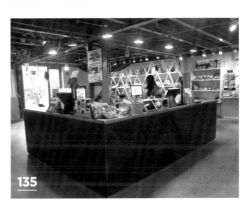

135

136+137

木梯變身轉化氣氛的要角

工具性格強烈的木梯，橫向空中懸掛後變成點綴空間和光源的要角，再加上乾燥植物隨性的攀附，營造出森林般的自然氣氛；木梯單純的線條也和工業風的天花板十足契合，彷彿原本木梯的用處就該是這樣的。古古日常 GoodGood Daily／攝影 ⓒ 江建勳

+ 細節規劃 為了讓燈具能與木梯所營造的氣氛融合，身為燈具設計師的店主人親自製作了植物燈罩，一派天然自在的模樣搭配鎢絲燈，營造出樸實溫暖的空間感。

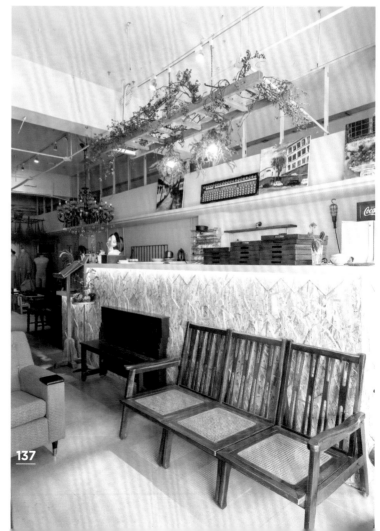

✛ 細節規劃　櫃台高度設定 100公分，可以讓人很自在的聊天，而特殊選材讓人不自覺想觸摸銅與浪板的紋路，也可為店鋪製造與客人的話題。

✛ 細節規劃　刻意打斜擺放書桌，目的是能夠面向店門口，在第一時間與上門的客人互動，同時路經的人們也能透過落地玻璃櫥窗，確認店內有工作人員值班，可以安心進來；原本樓梯下方的儲倉空間，上漆後變身典雅展示櫃。

138

復古線條宛如手繪漫畫

面寬 4 米 5，有著透天老宅狹長格局的特性。店主 ALFIE 與 HEYDI 運用長型格局而設計了功能齊全卻又不失氣質的櫃台，運用擁有生命似會隨年代變化的黃銅做為桌面，鍍鋅小浪板作為體。櫃台上的招牌壓克力雷射雕刻保留 60 年代視覺效果，應用圓管彎折後整體上黑色粉底烤漆，由天花板落下鏤空延伸，線條排列呼應著櫃台尺度。APARTMENT／攝影 ©Peggy

139

有了書桌，誰需要櫃台？

販售日本老件和生活器具為主的選品店，把隔間通通拆除後，運用側邊靠牆的凹槽位置作為櫃台接待區，不以一般零售店會採取的制式櫃台，用老書桌取而代之，打造具生活感的書房場景，成為店內最氣質的送迎專區。GAVLiN 家人生活 ガヴリン／攝影 © 沈仲達

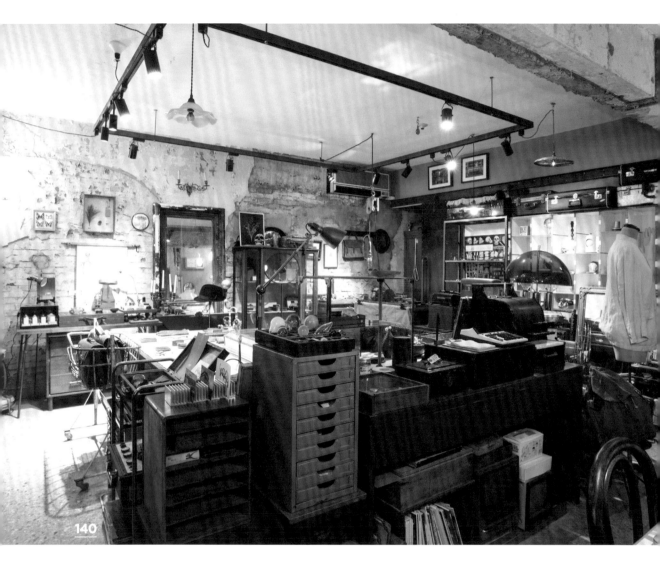

140

一列不腐朽的世紀等候

以古董家具、訂製家具、道具租借和空間設計為主的
homework studio，在無隔間的店內陳設許多自國內外蒐集
而來的老家具、老五金、老燈具等，在主要展示區和辦公長桌
區間，安置了如分水嶺般的櫃台區，劃分出不同功能的區塊。

Homework studio ／攝影 © 沈仲達

＋
**細節
規劃**
沉穩老練的木櫃搭配高挑
的鐵製老文件櫃，以及身
形特殊的古董收銀機，以物件「展
現」此區與眾不同的特性，平時
工作人員可在櫃台後方的長桌辦
公，只要客人上門，轉個身就能
來到櫃台區，親切招呼。

141

141+142

兼具文物展示的多功能櫃台

置於店內中段的櫃台，透過不同材質運
用，與展示區自然做出區塊與氛圍的轉
換。以整面抿石子牆與品牌 LOGO 適度
留白，搭配透空磚作櫃台基底，兼顧通風
與收納機能外，也營造出另一番設計美
感。大春煉皂／攝影 ©Amily

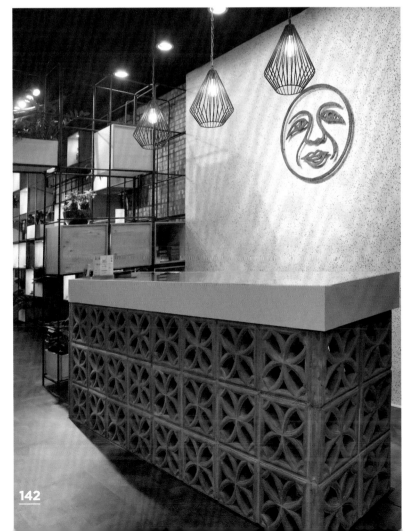

142

＋
細節
規劃　　在規劃之初，便賦
予櫃台多功能用
途，除了作收銀使用外，
檯面以玻璃櫃形式呈現，
成為陳述品牌歷史文物的
展示平台，讓顧客在結
帳或諮詢的同時，藉此更
深刻認識品牌故事與其精
神。

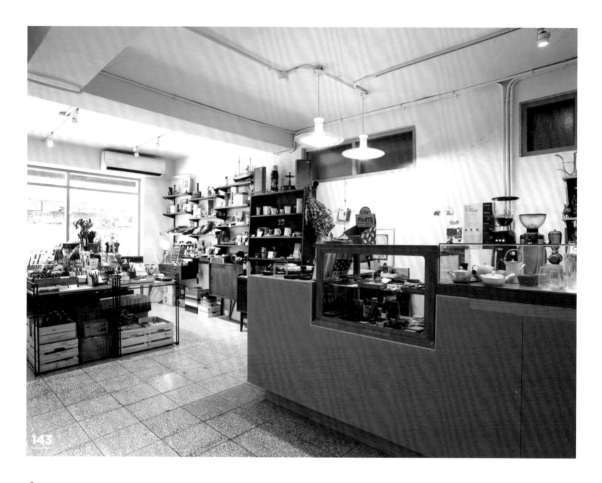

+
細節
規劃

吧檯側端更機靈地納入了透明玻璃的「刀具展示櫃」，專門放置文具相關的削鉛筆刀和特色的傳統刀具等，不僅安全又可清楚展示，客人若想要鑑賞時，可就近由櫃台人員協助。

143+144

整合文具、咖啡、結帳的多功能櫃台

文具 Café 有著複合式的規劃，除販售文具外，還加入咖啡空間；開放式吧檯位在角落，既面向店內的文具販售區，作為擁有絕佳視野的結帳區，又同時在另一側照顧到在咖啡座位區喝下午茶的客人們，提供最香醇美味的服務。直物文具 Café ／攝影 © 沈仲達

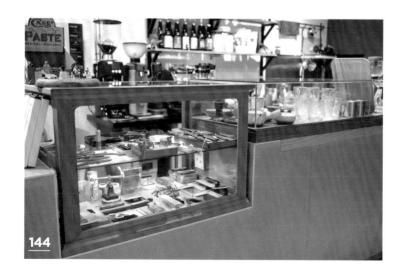

145

145

金屬櫃台型塑空間焦點

在原為住家的空間中，拆除臥房隔間，打通全室，將櫃台配置於大門對角，優勢的位置能觀察全室動向。I 型的櫃台設計，擴大內部使用空間，長約 220 公分，高度約 85 公分，而外層以金屬包覆，在充滿溫潤木作的空間中格外突出，形成空間焦點。everyday ware & co.／攝影 ⓒ 沈仲達

146

用書桌取代櫃台降低商業感

與其說是櫃台，倒比較像是店主人惜福的小書房，特意選了二手家具店販售的北歐書桌當作櫃台，就是喜愛另一側有書櫃的功能，在沒有人潮的午後就能隨心所至的享受閱讀時光。惜福股長／攝影 ⓒ 沈仲達

＋ 細節規劃 櫃台後方牆面設計層架，以商品點綴裝飾牆面，讓空間富有表情，也能展現商品優勢。

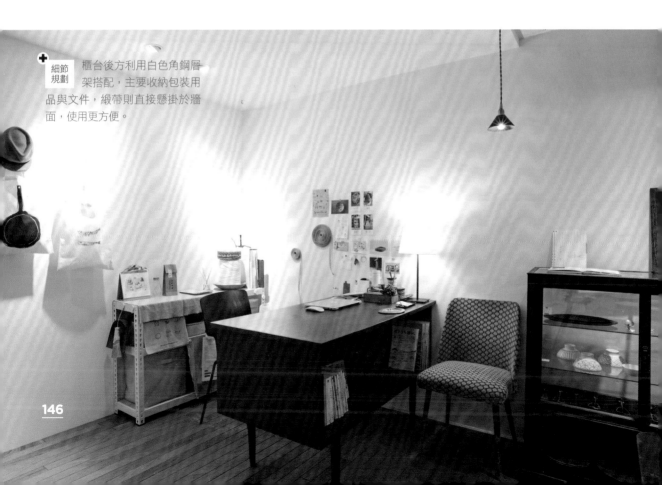

＋ 細節規劃 櫃台後方利用白色角鋼層架搭配，主要收納包裝用品與文件，緞帶則直接懸掛於牆面，使用更方便。

146

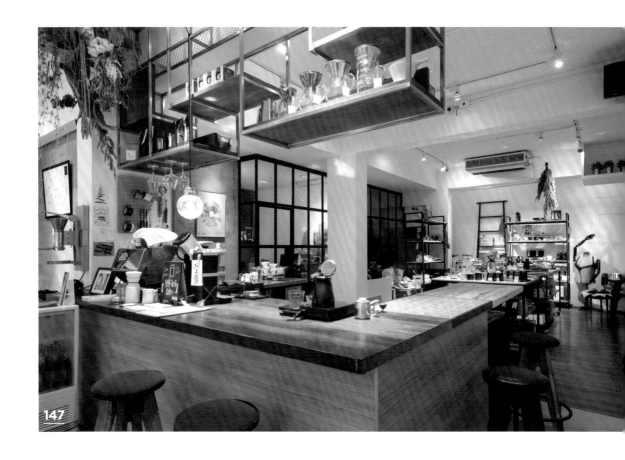

147+148

退居幕後的收銀區

設計之初，就以咖啡器具和咖啡展演
的概念為設計核心，將絕大部分空間
留給展示器具，並設計中島吧檯作為
空間中心。刻意將雜亂的收銀區巧妙
隱於柱體之後，以咖啡吧檯為前台，
破除結帳櫃台的制式印象。光景 Scene
Homeware ／攝影 ⓒ 沈仲達

✛ 細節規劃 壓低收銀區高度，比吧檯略低，
約在 70 ～ 80 公分左右，並與
柱體同色，展現低調而不張揚的特色。

＋ 細節規劃 　吧檯呼應空間異材質混搭的主軸，結合磚面與實木共同進行表面鋪陳，在迎客面利用白磚呈現簡潔而清爽的現代語彙，側面則結合書籍和商品的展示收納，通過木質的溫潤柔和磚面的清冷質感。

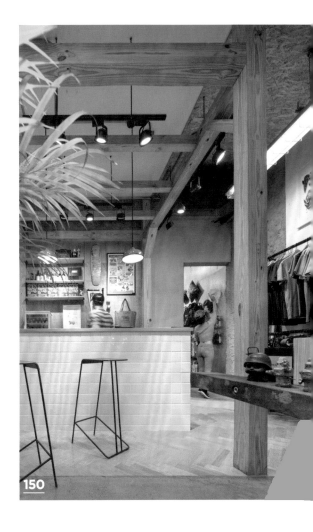

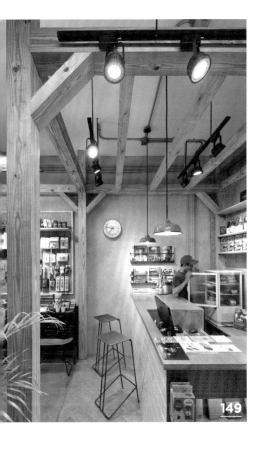

149+150

質感吧檯做視覺的延伸

本案為一棟 40 年的老房子，空間不大且格局限制多，盡量依循現有條件做規劃。配合隔間位置在牆前配置一座吧檯（高度約 90公分）延伸視覺，並擷取天地壁的木質元素搭起一座原木框架，加入不同層次的燈光設計，強化了吧檯區的獨立空間感，同步豐富視覺趣味性。Creative Dept. ／圖片提供 ©Filter017 ／攝影 © 亮點影像 HighliteImages

151

拉長櫃台，擴增收納和包裝空間

店面為長型的街屋格局，結帳區挪至後方，方便瞭解店內
動態。由於有包裝和收納的需求，拉長櫃台寬度約 150 公
分，並留下一人通過的走道，使作業空間更有餘裕。另外，
櫃台前方也增設展示層架，為小坪數的空間擴增收納量。
溫事／攝影 ◎ 沈仲達

+ **細節
規劃**　由於包裝用具、茶具木盒繁多，櫃
臺兩側牆面增設層架和櫃體收納，
而左側白色牆面刻意加厚，留出空間作為器
具的展示區。

152

以食物氣味留住人的腳步

葉晉發商號將櫃台外推至入口，並同時整合了吧檯米飯熟
食販售功能，試著更親近路過的人群，透過試吃、食物的
香氣吸引人們停留與進入店鋪瀏覽，一個個土鍋底下皆具
備保溫的效果，同時台面下也隱藏冰箱設備，方便食材的
保存。葉晉發米糧桁／空間設計暨圖片提供 ◎B+P Architects 本埠
設計＋魏子鈞／空間攝影 ◎Hey, Cheese

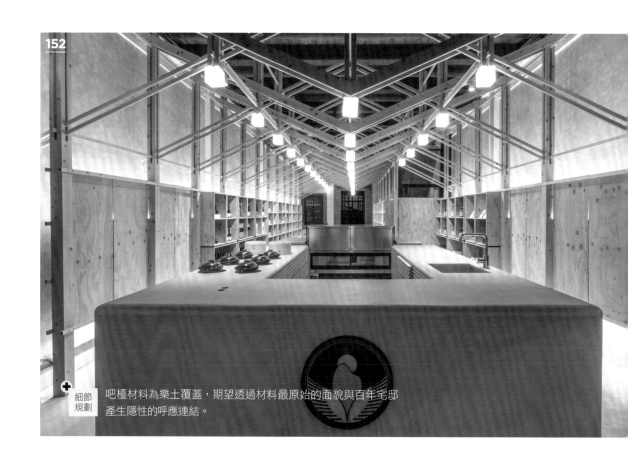

+ **細節
規劃**　吧檯材料為樂土覆蓋，期望透過材料最原始的面貌與百年宅邸
產生隱性的呼應連結。

153+154

櫃台規劃天井延伸視線

雖然整體店面空間不大，卻希望提供客人一處輕鬆分享的區域，故把1樓後方儲物間改作吧檯區，當作店家的結帳櫃台，也有簡易供餐服務。同時，配合老屋2樓地板缺損部分，索性將破口弄得更大一些，切出一座天井打開1、2樓視野，後方架起一塊木板遮掩後方柱體，並做視覺的延伸。Fukurou living ／空間設計暨圖片提供 ⓒFukurou living ／攝影 ⓒ陳雋崴

155

森林樹叢中的漸層

高低起伏的漸層式吧檯，應用杉木的木紋特性，直立拼貼於吧檯桌牆及背景牆上，直立擺放讓視覺向上延伸，降低老房低矮感。靠近天花板則使用白色文化石牆，原木色木板應用於吧檯面與背景層架，透過燈光讓整個吧檯區溫暖柔和。PUGU 田園雜貨／攝影 ⓒPeggy

153

154

＋
細節
規劃　　刻意保留建築地板的原始鋼筋結構，兼顧安全考量，也方便日後填補。自上方打上一盞燈，當燈光穿透天井落入一樓，鋼骨的影子落在櫃台木製立板更添氛圍和光影美感。

155

＋
細節
規劃　　利用具有年代感的木箱、縫紉機改造的茶水桌，擺放從各地蒐集而來的舊物與老件，以及小盆栽做為點綴，就是森林鄉村風格最美好的詮釋。

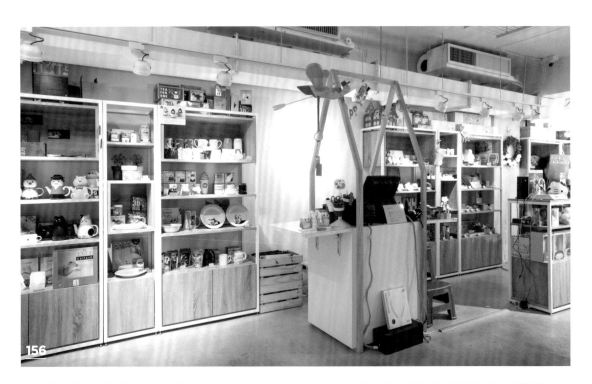

156+157

位於動線樞紐的多機能櫃台

由於為結合餐飲和選物的複合空間，分設兩個櫃台分別設置於靠近大門中島和一樓樓梯轉角，區隔用餐和選品結帳的人流，而位於樓梯轉角的優勢位置，也相對縮短結帳動線。選品櫃台選用與陳列架相同材質，並融入小屋意象，與中島櫃台區分。URBAN SE LECT ╱攝影 © 沈仲達

✚
細節規劃 考量到有包裝禮品的需求，櫃台兩側設計活動式的平台，從原本的 80 公分寬，可開展到 160 公分，便於作業。

158

158+159
巧妙區分內外機能

由於為文創商品和出版經營的複合空間，將空間一分為二，櫃台置於大門對角，不僅能觀照全室，也巧妙遮擋看往辦公區的視線，具有區分內外的機能。而櫃台前方通道拉寬，留下兩人可通過的寬度，即便有人結帳仍能保有行走的餘欲。窩窩／攝影ⓒ沈仲達

159

＋ 細節規劃 由於櫃台為自行 DIY 施作，依照店員身高量身訂製，總高約為 110 公分，坐下時恰巧能露出視線，關注店面情況，又能保有隱私。

容器道具

展示陳列

160

隨意堆疊箱體打造中島展台

風格小店不似一般商空的固定模式,而是會隨著商品進貨、季節、節慶等做不定時的陳列調整,因此就有許多店家會利用木箱子的堆疊方式,搭配商品創造出高低層次、各種排列造型的展示台,這種方式不但陳列的變動性大、也便於消費者拿取或是觀看商品。啡蒔 Verse Cafe by Minorcode /攝影 ©Amily

161+162

道具利用讓陳列更有溫度與層次感

為了讓商品更能傳遞其內涵與溫度,可依照商品特色延伸使用道具陳設,例如手作編織、羊毛氈杯墊,不全然堆疊一起,而是選用同樣具溫暖質感的木頭點心架與砧板佈置,另外也可依照規劃的主題貨是季節延伸設計,如秋冬運用乾燥花材妝點、聖誕節推出禮盒做堆疊,讓陳列有生活感也創造層次。小院子雜貨 /攝影 ©Peggy

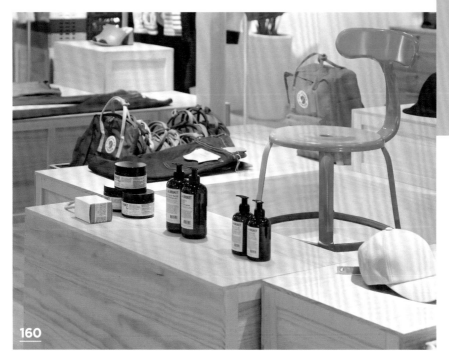

160

161

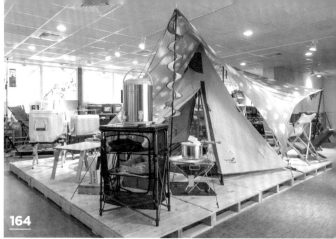

163

164

陳列方式

展示陳列的改變會影響顧客對商品的印象，規劃商品陳列之前，除了思考商品要用吊掛、平鋪或是疊放的方式，也可善用道具增加層次感、也讓陳列更有生活溫度。

163

依商品屬性選定陳列方式

規劃商品陳列之前，必須先了解店家商品量的多寡，以及主要商品的大小量體，還有選購時的可觀看方式，如可否疊放、或需用容器盛裝，是否可直接觸碰等等，這些商品陳列的特性都會影響店面設計，再依此決定要採用吊掛、平鋪展示，或以櫥窗陳列等方式。
haveAnice…479／圖片提供 © 富錦樹

164

實境陳列是商品立體秀場

商空設計是為了商品而存在的，所有陳列設計畫都是環繞著商品而生，而最能傳達商品屬性的陳列方式莫過於將商品以實境手法展出。譬如販售戶外用品的小店，選用粗糙、未上漆的木棧板鋪陳於地板上，在現場搭起帳篷，加上周邊野營用品的襯托，成為立體又自然的實境秀，強而有力地將商品介紹給顧客。空間設計暨圖片提供 © 本事空間製作所

162

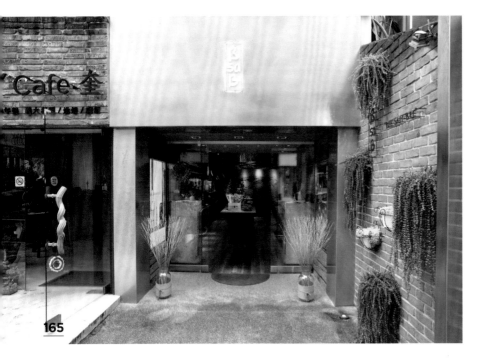

165

166

➕ 細節
規劃　不僅是櫥窗，包括店鋪入口兩側也特別挑選特大擴香瓶，利用嗅覺與視覺的雙重感官引導之下，成功提升顧客的關注度。

167

➕ 細節
規劃　由於厝內店鋪與辦公空間整合在一起，入口處運用鐵件玻璃隔屏予以區隔，同時再次將品牌 LOGO 融入，強化品牌印象。

165+166

透光高台陳列主力商品，吸引顧客目光

BsaB 的空間材質主要以木、石為主，對應品牌訴求的天然質樸，也因此櫥窗兩側採用透光的琥珀色石材作為陳列高台，與店內整體色系更為協調融合，此外，陳列台的高度也經過縝密考量，以人體視線平均約 140 公分左右的高度為設定，加上擺放主軸擴香商品，讓消費者進出時都能被吸引目光。BsaB Taiwan ／攝影 ⓒ 沈仲達

167

復古紅磚牆呼應台式經典用品

走進厝內潮州本店，一進門的右側牆面陳列著第一代澎湃盤、雙層泡麵碗、小紅龜粿盤等，而這也是厝內最經典的產品，木頭層架後方特意利用紅磚上漆呈現復古懷舊感，與厝內訴求將台式經典元素轉化為日常生活用品的意象格外貼切。厝內／攝影 ⓒ 沈仲達

168

168+169
善用木箱、木梯呈現多肉的豐富姿態

有肉禮品店於空間柱體、角落等處利用多種木箱、與梯子作為陳列道具，木箱以高低堆疊隨興放置多肉，木梯上則簡單以鐵絲纏繞植栽用具、空氣鳳梨等等，展現多肉植物的豐富姿態，也提供顧客對於居家妝點多肉的各式呈現手法。有肉／攝影 ⓒ 沈仲達

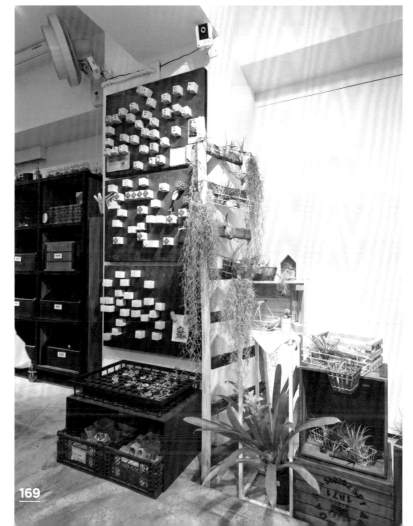

169

✚ **細節規劃** 有肉在每個空間角落都規劃了通風扇，幫助多肉散熱降溫，至於大量的設計盆器收納問題，也多利用可堆疊、輕巧的收納籃解決。

170+171

老舊木材陳列架展現歲月美感

將 BsaB 外觀使用的紅磚牆元素延續至內，有別於一般平整切割、排列的陳列架設計，BsaB 用的是來自泰國的老舊木材，保留原始的曲線與刻痕，不只顯露充滿歲月的美感，也更貼近品牌概念。BsaB Taiwan ／攝影 © 沈仲達

172+173

輕工業層架、木箱呈現溫暖氛圍

有肉禮品店有多達 40 個設計師品牌盆器，為了呈現帶給人們的溫暖感受，店主們找到 Mountain Living 的各式層架、木箱、壁櫃等作主要陳列，同時也透過層架的形式巧妙區分出不同設計師品牌，再搭配自然素材物件佈置，營造出療癒又放鬆的氛圍，而位於主展區後方則是利用空心磚堆疊的展示大桌面，作為與後方課程的區隔。有肉／攝影 © 沈仲達

170

171

細節規劃 利用有如販售糖果般的手法，訂製大型木抽屜於 Mountain Living 層架之中，作為各式多肉植物專用土小包裝的販售。

細節規劃 層架陳列重點不在於擺滿商品，而是希望透過取自大自然的道具或擺飾，傳達擴香、蠟燭如何成為家的擺飾、以及能夠帶來不同的氛圍情境。

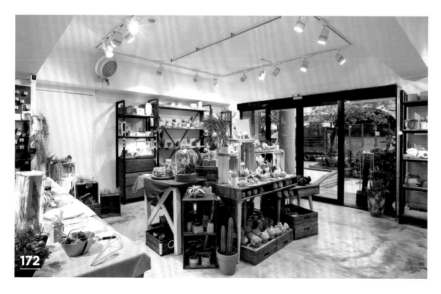
172

173

細節規劃 陳列中添加了一盞二手桌燈，帶點復古懷舊氛圍與野餐籃擺一起，相當契合，加深風格營造之餘，也作為顧客在選購商品時照明的指引。

174

174

野餐籃加深販售商品的特殊性質

這一區所販售的是適用於野外露營、野餐的食器用品，如湯匙、餐盤、杯碗等，為了加深商品的使用性質，特別藉助野餐籃來做陳列，帶出商品本身的性質外，也讓主題味道更加濃厚。靠北過日子 Quiet B. Days ／攝影 ©Amily ／空間設計 © 大 Q、阿丸

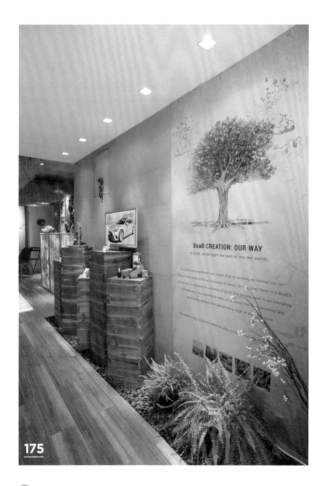

細節規劃 BsaB 早期多以自然風化的溫暖色調規劃店鋪，隨後更添加綠色概念元素，希望能注入活潑、自然綠意，與消費者更為貼近。

175

主題情境陳列突顯商品特色

以天然蠟燭、擴香為主的 BsaB，店鋪內右側的展示台延續木與石的組合概念，然而為了降低沉重感，將黑色卵石做為地面鋪設，展台則是木頭堆疊拼組而成，同時也呼應了獨特的火山石擴香組，也因此在展台上特別利用玻璃瓶以火山石、木頭創作出主題情境，突顯商品特色。BsaB Taiwan ／攝影 © 沈仲達

176

木棧板轉個向成了最好的陳列幫手

過去常見的木棧板總被人當作臨時性踏墊、地板之用，偏偏大 Q、阿丸相中其自然特色，將其轉個向、改以直立方式靠牆使用，而後再釘上幾個釘字，便成了擺放帽字、包包、夾腳拖等最好的展示架。靠北過日子 Quiet B. Days ／攝影 ©Amily ／空間設計 © 大 Q、阿丸

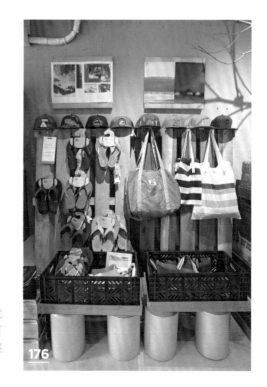

細節規劃 木棧板的質地不會很厚，輕輕鬆鬆就能將釘子釘上，釘時也不刻意全釘滿，有點錯落或適時留白，除了讓商品在展示時有點趣味，也不會顯得過於侷促。

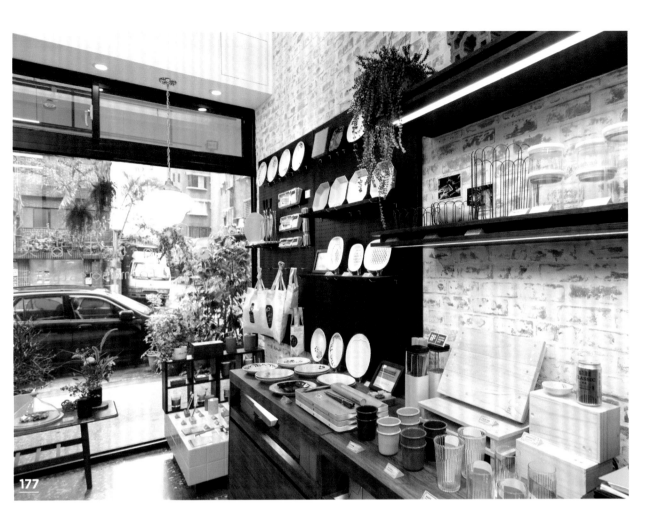

177

178

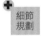 **細節規劃** 除了牆面利用洞洞板陳列之外，同時也訂製結合收納與展示的邊櫃，以便完整呈現厝內的產品系列。

177+178

多元陳列台創造情境與突顯商品

在空間坪數有限的情況下，厝內產品以 L 形陳列為主要動線，鄰近櫥窗面的白色展示台用意在於複製浴室經常使用的白色磁磚情境，搭配灰凝土、磨石子這兩個浴室系列用品的擺設，讓人們更能想像實際使用的生活畫面。厝內／攝影 © 沈仲達

179

179

來到店裡就像回到家一般自在

為了讓來到店裡的人感受像回家般自在，商品區的陳列也打造出如家中餐廳般的感受，一張桌、兩張椅，還有後方二手書架，簡單堆砌出陳列區，少了一般商店的制式，反而多了一分自在與熟悉。靠北過日子 Quiet B. Days ／攝影 ⓒAmily ／空間設計 ⓒ 大 Q、阿丸

細節 規劃 要在一餐桌裡滿足陳列出所有商品時，不妨運用堆疊向上找空間方式，讓陳列商品擁有高低層次之外，也能從不同視線角度尋找到喜歡的商品。

180

細節
規劃　由於這些塑膠折疊收納盒擁有多種顏色，擺放時特別做了不同色系的穿插運用，除了讓展示過程中創造變化外，也間接地讓消費者知道可以購買不同顏色，玩出自己獨有的配色。

180

展示商品最佳法則「直接用給你看」

店內販售不同大小尺寸且適合於野外露營用的塑膠折疊收納盒，展示中為了要讓消費者知道如何使用，特別將盒身撥開使用，四面盒身朝上即代表作為盛裝用途，倒過來則表示又可當作簡單的椅凳或桌凳之用。靠北過日子 Quiet B. Days ／攝影 ©Amily ／空間設計 © 大 Q、阿丸

181+182

自然素材妝點創造產品的多元用途

BsaB 入門後的第二張展示台主要陳列的是蠟燭商品，並結合少部分精油試香，充分利用各式自然元素展現豐富的擺設氛圍，甚至是蛋殼燭台也能運用為植物盆器、玻璃蠟燭利用花圈包覆等等，提供許多意想不到的香氛產品佈置概念，與居家連結更緊密。BsaB Taiwan ／攝影 © 沈仲達

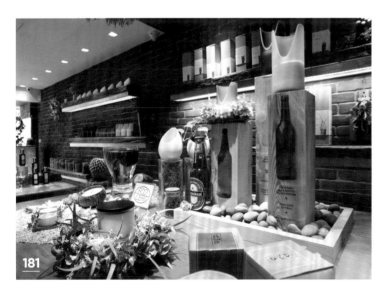

 細節
規劃　展示台下方規劃不同高度的開口設計，兼具產品的收納功能，讓店員可隨時補貨，而不用一直進出辦公室。

店內居中的兩張展示陳列桌面以前低後高設計，並擺放較為單純的產品，加上利用乾燥花作點綴，將擴香結合佈置更有氣氛。

183

訂製木石桌面傳達自然質樸之美

走進 BsaB 店內，映入眼簾的是一張運用原始樹根搭配天然石材打造的獨特桌面，除了期盼以流暢的曲線與自然風化的色澤，傳達品牌「自然質樸之美」的理念，更透過主力商品—擴香瓶的各種款式的平面式陳列，讓到訪的顧客第一眼就能對商品有初步認識與了解。BsaB Taiwan ／攝影 © 沈仲達

184

回收木棧板切割地形縮影

以凝結台灣各地設計職人創作為主的森林島嶼選物店，特別邀請 META DESIGN 鄭遠揚設計師運用回收木棧板，打造出單層或多層的展架，有趣的是，單層展架為台灣島嶼各地的輪廓，全部集合起來就是一個完整的台灣地圖，而多層展架則是玉山形狀的切割，透過抽象的圓桿和水平木板，巧妙讓展架也成為室內的地景之一。森林島嶼概念店／圖片提供 © 森林島嶼

陳列展台每個都是可移動的設計，以便日後可因應主題展覽或是活動彈性調整。多層展架主要陳列同一位設計者的創作，而單層展架則是與地形輪廓相互呼應，例如宜蘭蘭陽平原就陳列當地設計師的作品。

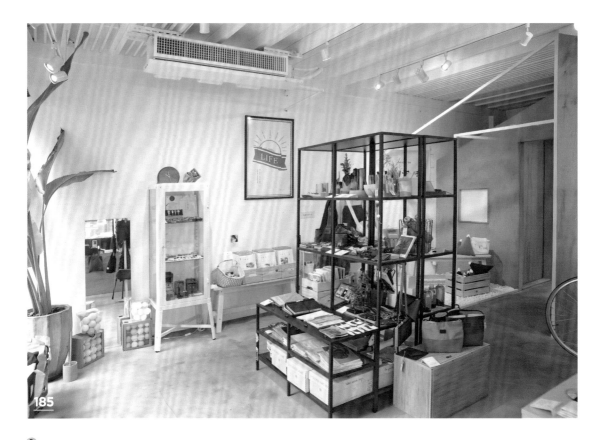

185

細節規劃 最底層的層架往前方延伸，顧客不用特別蹲下，只要稍微低頭就能隨興瀏覽底層的商品；此外，將最受年輕族群喜愛的設計品牌，放在最易注意到的中上層，提高購買機會。

185

穿透式層架的全視角展演

採用 IKEA 的開放式層架搭疊出主題商品區，此區以呈現台灣設計品牌的設計生活用品為主，體積較小的往中上層擺，體積較大的往下層擺，纖細的骨架成全整體透視感，顧客在採購時都能輕鬆拿取歸位商品，創造自由的取用途徑。小日子商号選物店／攝影 ©Amily

186

小孩版推車搖身一化成為展示架

誰說陳列商品一定得使用制式的櫃體、收納盒？店內在展示地毯商品時就以小孩版推車來做表現，它既可讓地毯直立排排放好，鏤空車身無論從哪個視角也能欣賞到商品的美好。靠北過日子 Quiet B. Days／攝影 ©Amily／空間設計 © 大 Q、阿丸

186

細節規劃 為了讓來參觀民眾感覺到店內的新鮮感，偶爾會將商品位置做一點調整，因推車底部有車輪，不僅方便移動位置，隨不同時刻與區域的調整，也能替環境帶來不同感受。

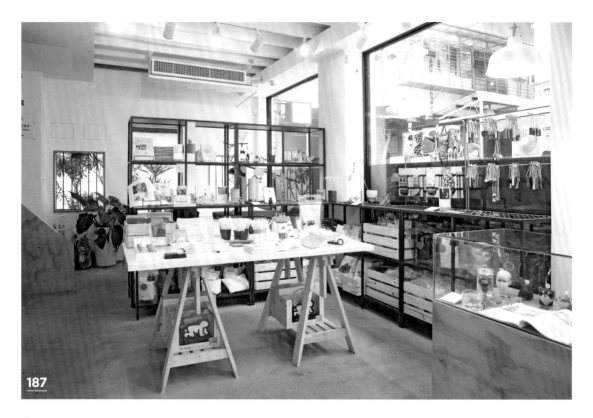

187

188

＋ 細節規劃 ｜桌子旁邊的過道也不能浪費，沿續店內大量使用的開放式黑色層板，人們在桌邊移動時，也能順路欣賞周邊陳列的商品。

187

中島式 display 強打自家產品

在一入門處以大張工作桌作為展售檯面，整齊劃一地陳列著小日子商号的自製商品，渴望在第一時間吸引人們的注意；此寸不一的小型商品，如筆、筆袋、化妝包、筆記本等文具，因著白色桌面的呼召，使得人們更願意前來，駐足在桌邊賞這些玲瓏商品。小日子商号選物店／攝影 ©Amily

188

以 PP 點取代 IP 點的陳列手法

想讓店裡氣氛像家一樣自在，店主人捨棄 IP（Item presentation）單品陳列方式，改以多個講究組合搭配的 PP（point of sales presentation）售點陳列法，引起顧客視覺的注意力，以桌為核心圍繞著椅、凳、盆栽、花器及各式物件，各有主題，豐富店內風景。FOLLOW EDDIE／攝影＿沈仲達

＋ 細節規劃 ｜雖然陳列的家具幾乎每張造型不同，但從色彩及材質下手控制變化，維持一定的統合性，並讓物件更容易從空間中被看見，而不會隱沒其中。藉家具擺設定位，創造舒適的逛遊動線。

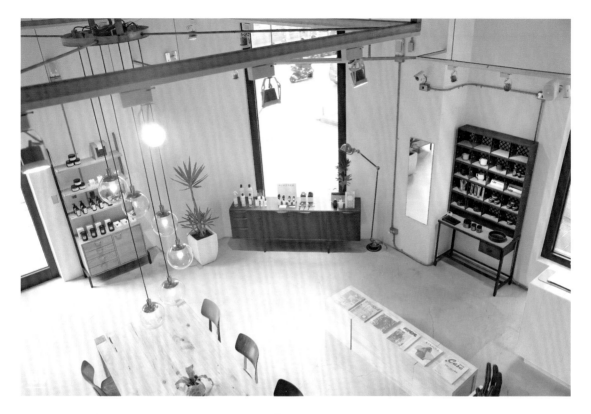

➕ 細節規劃　為了呼應整體簡約北歐基調，選搭溫暖的木質展示架、北歐老件邊櫃做為陳列舞台，也得以襯托出物件的特色，避免模糊視覺焦點。

➕ 細節規劃　以吊掛式綠色植栽，為窗框展示具有生命力的端景與寫意日常風景。

189

木質陳列櫃襯托選物主題

有別一般複合式咖啡館將選物與餐飲各自獨立，擁有挑高格局的啡蒔 Verse Café，特別於一樓挑選不同形式的展示櫃，並且主要以生活選物居多，例如乳液、牙膏、髮油等等，自然和諧地融入空間當中，傳遞一種 Life Style 的概念。啡蒔 Verse Cafe by Minorcode ／攝影 ©Amily

190

妝點老窗台成就展示新舞台

店家保留了老建物原有的舊式窗框，並善加活用這處空間。擺上帶有生活感的小擺飾，再以綠色植栽作點綴，簡單營造出一處古樸別緻的展示平台。A Design & Life Project ／攝影 ©Amily

191

以商品陳列商品成使用示範

秉持店內「看得到的物件都能在家用」的概念陳列，桌椅層櫃矮几等家具，成為花器、杯碗盤盆、砧板等的陳列道具，多肉、仙人掌、各色植物則種在盆器展示，讓人實際感受物件用在生活環境中的樣貌，灌注對美好生活的想像。FOLLOW EDDIE ／攝影_沈仲達

192

骨董邊櫃讓陳列更有味道

留澳歸國的店主人 Wilson 對於設計、家具情有獨鍾，一樓咖啡館的角落特別選用英國的骨董玻璃邊櫃，一層層可直接透視的抽屜層架收納，展示著有牙膏界愛瑪仕之稱的 MARVIS 牙膏、瑞典 L:A BRUKET 精油皂等等，未來更不定期會與各品牌合作推出 POP SHOP。啡時 Verse Cafe by Minorcode ／攝影 ©Amily

191

細節規劃 以呈現店主人愛好及觀點挑選物件，目前主要販售丹麥家具家飾品牌 House Doctor、Bloomingville、HAY 等，經得起日常使用、能自然融入居家、價位合理為選擇重點，並與適合台灣環境的植物搭配。

細節規劃 除了展示櫃體靠牆擺放，櫃體、座位之間也預留出可 2～3 人走動的尺度，好讓消費者能有寬敞舒適的選物、餐飲空間。

193+194

帶點無印性格的超低調展間

選物店的商品種類繁多、顏色各異，為讓「物件」成為店內最閃耀的主角，低調設計空間，以黑色天花板突顯出白色牆面，選用白色角鋼架加入木層板作為展示層架，產品可大膽爭奇鬥艷，穿插二手老木箱作陳列道具，進一步注入生活感。叁拾選物30select ／攝影 ⓒ 沈仲達

193

細節規劃 白色角鋼架為新型態的免螺絲角鋼架，可隨意組裝、自由變換高度，作出高低錯落的陳列展區，搭配中央可輕鬆移動的組裝式木桌，若想在店內辦活動或改變陳設方式，桌子與角鋼架都能應變自如。

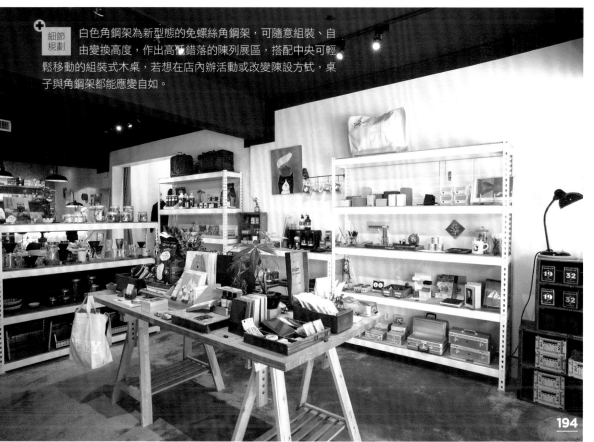

194

195

運用商品色彩、材質讓陳列更有溫度

複合式選品店 haveAnice...479 的櫥窗陳列，一邊是 D-BROS 的透明花瓶，在光影照射之下，材質與配色呈現的樣貌特別吸引人，另一側則是カキモリ-Kakimori 充滿手感溫度的訂製文具，藉由多數客層喜愛的溫暖氛圍，期待與顧客產生共鳴與認可，進而想要入店觀看。haveAnice...479 ／圖片提供 © 富錦樹

196+197

樑柱加寬，變身時尚 runway

把支撐的鋼骨結構用堅固的板料包覆，原本礙眼的柱體卻成了一道吸睛的 Runway 時尚展檯，一方面確立了店內二分的格局，二方面創造出另一處展示焦點，在四周擺放矮櫃、邊桌、層架、衣帽架，配合陳列各類產品，360 度都能漂亮有型！小日子商号選物店／攝影 ©Amily

198+199

吊衣桿材質、線條突顯男女裝特質

啡蒔 Verse Café 位於二樓的 Select Shop，在陳列服飾的細節上格外講究，女裝選用白色圓弧線條的吊衣桿作為呈現，一旁更搭配植物、白色系包裝的衣物清潔劑，充分表達溫暖柔和的調性，另一側男裝則是 Z 字鍍鋅材質吊衣桿，展現時尚陽剛味道。啡蒔 Verse Cafe by Minorcode ／攝影 ©Amily

細節規劃 店鋪外觀以冷色系的極簡設計，店內也延續低調的水泥、溫暖木頭調性為主，可加強聚焦店內商品。

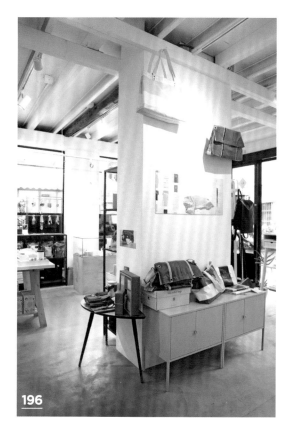

196

✚ 細節
規劃　穿插使用金屬掛勾，吊掛較大型、顏色鮮明的商品如包包等，帶來更直接的視覺衝擊！因四面都有不同的陳列情境，讓人不自覺就在這裡轉上一圈。

197

✚ 細節
規劃　以白、灰、木頭三大基調構成的複合式選物店，鍍鋅吊衣桿元素同時也是呼應鍍鋅鐵網打造的樓梯欄杆，讓整體風格更為協調。

198

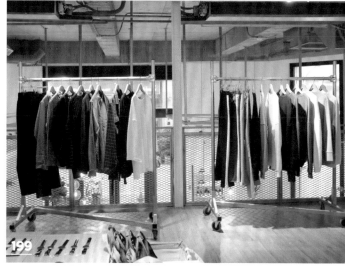

199

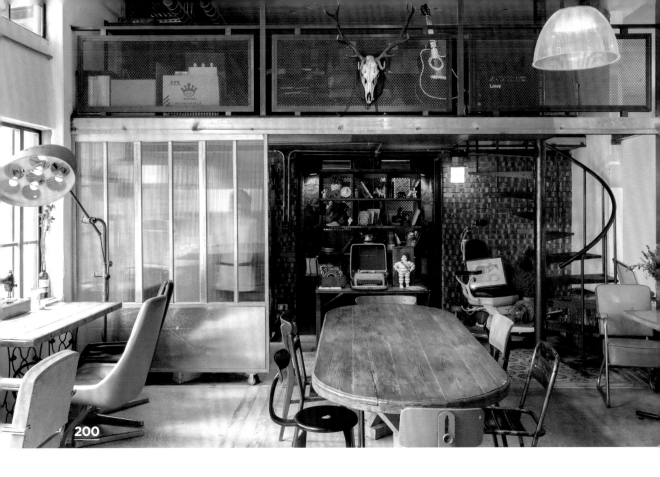

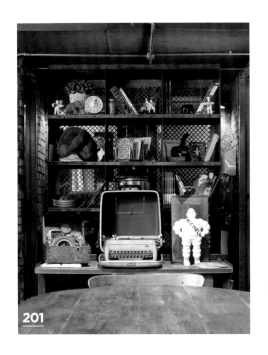

201

200+201

運用洗手間前方畸零空間擺放女性小物

位於洗手間前方有個小空間，老闆利用此空間擺放了書籍與生活小物，讓洗手間前方的畸零空間也獲得了充分利用，洗手間目前要排隊嗎？沒關係，你可以在這裡逛逛看看有沒有甚麼寶物可以挖…。舒服生活／攝影 © 江建勳

細節規劃 此處的燈光刻意昏暗些，目的是希望客人以挖寶的心情探看此處的物品。

202

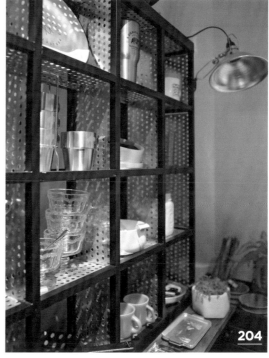

202

無固定式陳列展台變換靈活

秉持「以商品陳列商品」的概念，除了櫃台之外的家具都能移動，活用桌椅的材質、造型、顏色等，讓物件彼此搭配，隨時可換。並運用空間中既有元素，如樓梯扶手、軌道燈座、外露水管等，展示陳列地毯、盆栽及乾燥花等。FOLLOW EDDIE ／攝影＿沈仲達

➕ 細節規劃　由於採光良好，於重點設置軌道燈，並設定能局部點亮，即使改變了家具及物件的擺放位置，仍舊能夠活用人工光源加強物件呈現效果。

203+204

分格展示層架聚焦商品本身

以格格分明的展示層架作陳列，將每項商品如蒐藏品般量身訂做專屬位置，顧客能聚焦在每件商品本身，也藉此拉出東歐老廠手工琺瑯餐具及陶瓷、玻璃、鋼製杯盤質感。A Design & Life Project ／攝影 ⓒAmily

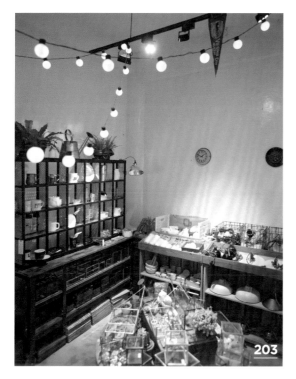

203

204

➕ 細節規劃　有別常見精品蒐藏架的材質運用，以訂製的鍍鋅沖孔板搭配黑鐵邊框作展示層架，別有一番風味。

205

✚ 細節
規劃 上層區域為醃漬主題的
商品，以「策展」的概
念集結大小器皿展示，搭配一
本相關主題書本作輔助為說明，
不僅提供生活用品的多元選擇，
更 pack 合適的書籍，供人們一
次完整採購。

205+206

心機角鋼架之三面妙用法

不靠牆的角鋼架可適度降低高度至一般人的視線水平高
度，在最上層可放置體積較小型的商品，吸引客人主動靠
近賞玩；中間各層分類別展示商品，背面以黑色沙發作為
背包展櫃，融入家中客廳的放鬆氛圍，瞬間變換店內的展
售情境。叁拾選物 30select ／攝影 ⓒ 沈仲達

207

可堆疊、組合木箱讓陳列更靈活

運用挑高格局打造的 Select Shop，包含服飾、杯盤、家
具等各式選物，一上樓的主要陳列區採用不同尺寸的木箱
子堆疊、組合，除了讓展示更具靈活與彈性之外，也無形
中創造出環繞、迂迴的行走動線，延長消費者逗留的時間，
也可讓店員與顧客保持適當距離，避免造成選購上的壓力。
啡時 Verse Cafe by Minorcode ／攝影 ⓒAmily

206

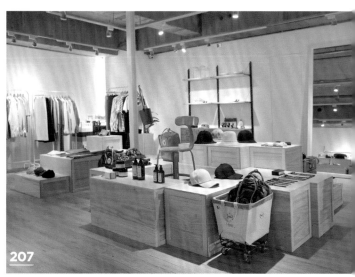

207

✚ 細節
規劃 可任意移動的木箱在陳列時亦可透過圍塑
手法，創造出高單價商品的獨特展示舞台
效果，同時也有隱性避免觸碰的意義。

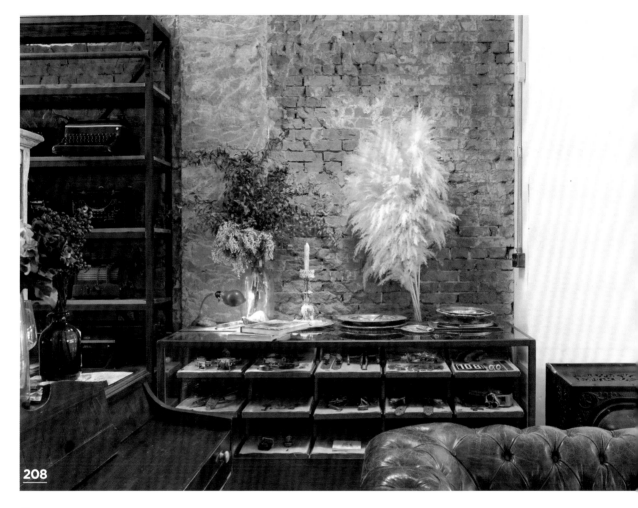

208

✚ 細節規劃 在展示物品上可以放置一些真實生活會用到的東西,讓客人對物品能有更多的想像。

208

杯盤的隨意堆疊,拉近物品與顧客距離

過去不少家具家飾店在展示物品上禁止觸碰或以單一展示的方式呈現。而在此間古物家具家飾咖啡館中,老闆想呈現如家的感覺,因此在展示家飾品上以堆疊或隨意擺放的方式讓物品與客人更為親近。舒服生活／攝影 ⓒ 江建勳

209

210

＋ 細節 規劃 三角區域隨店內的策展或電子商務平台的商品特輯，呈現多元樣貌，後側以水泥砌出厚實的小房子造型輪廓，把廁所巧妙地隱藏在灰牆屋簷底下，施展屋中屋的神奇設計魔法。

209+210

虛實顛倒的屋中屋設計魔法

無法移除的巨型旋轉樓梯，造成視覺上的壓迫，以松木板和部分磚作包圍梯體，內部作為儲藏空間，外部以小房子為意象，設計出虛實交錯的立體視效，整體概念延伸至走道另一端的牆面，三角地帶打造出戶外般的情境，和後門外的真實庭院相互呼應。

小日子商号選物店／攝影 ⓒAmily

211

212

213

＋ 細節規劃 Size 較為迷你的小木箱並列放在椅凳上，作為小日子雜誌的展售特區，像是在唱片行裡翻找黑膠唱片一般，鼓勵人們使用雙手親自去搜尋自己喜歡的期數。

＋ 細節規劃 舊貨鐵架或時代感深厚的斗櫃也能達到類似展示效果；但櫃體立面陳列不同於平面，須考量品項、價格、是否可堆疊等，不宜把空間佔滿，必須讓視覺有呼吸與細細品味的空間。

211+212

用生活的痕跡展示食器

以舊時代小吃攤的檜木玻璃櫃來展示店家精選的碗盤茶器，頗能強調器物與日常生活的連結；金屬質感與木材質的混搭，在大型桌面陳列小型餐具有很特別的效果，也讓店鋪的整體氣氛更有家的味道。Norimori Shop & House ／攝影 © 江建勳

213

創造高低起伏的節奏趣味

選用 IKEA 家具作為商品收納和展示的道具，催生富有生活感的居家情境，彷彿說著：「你家也可以這樣擺！」增加消費者對產品的好感度。搭配店內黑灰白的簡單色調，以米白色系的玻璃櫃、矮凳、廚房推車，讓有顏色的商品成為最醒目的主角。小日子商号選物店／攝影 ©Amily

214

廢棄木箱、棧板化身實用家具

森林島嶼概念店展架上的選物，來自台灣各地不同人文與專業領域設計的好物，現階段的空間核心陳列的是 Upcycle woods｜概念家具展，為設計師鄭遠揚利用廢棄木箱、回收棧板創造的各式家具，並且以玄關、沉思角落、廚櫃等不同空間的使用作為主題。森林島嶼概念店／圖片提供 © 森林島嶼

215+216

改造電纜卷軸架構生活感展區

在木製電纜卷軸展示平台上，搭上近年風行的 camping 熱潮，擺放了具戶外生活感的杯盤鍋具，置於木箱與鍍鋅收納箱中，錯落卻又有次序的堆疊，搭上些許綠意，營造讓人想踏出戶外放鬆的想像。A Design & Life Project ／攝影 ©Amily

細節規劃 捨棄過多華麗的裝潢，僅透過質樸的水泥粉光地坪、灰白基調構成前台空間樣貌，襯托出台灣設計者們的絕佳創作。

細節規劃 將工業用的木製電纜捲軸用來作陳列檯面，讓空間多了一份活潑無拘的樣貌。

細節規劃 掛畫不僅作為壁面裝飾，更成為「直覺式」的圖象索引，頂著茶壺的貓咪正暗示著客人，這一區有販售跟茶有關的產品，對茶杯、茶葉等茶具有興趣的人，很容易被召喚來此區逛逛。

217

218

217+218

手寫手繪溫度拉近彼此距離

選物店的重點在──由行家為 25 ～ 35 歲的人們「精挑細選」出有質感、有品味的生活用品，透過手繪掛畫和手寫說明牌，呈現出具溫度感的「選物」態度，一字一句寫下溫馨的提示。淺色木板與白色角鋼架打造出無印感的輕工業風。叁拾選物 30select ／攝影 © 沈仲達

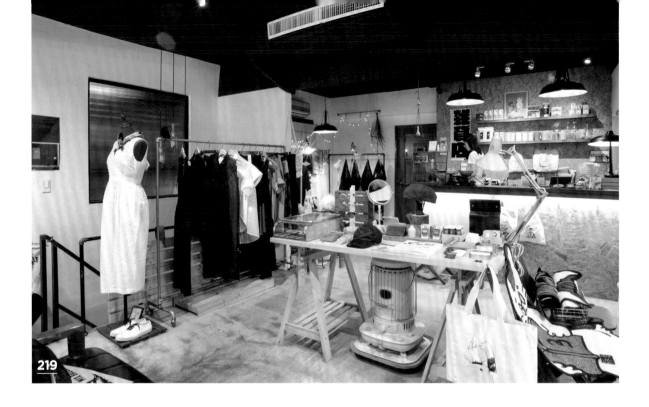

219

219+220+221

當這兒是一間時尚更衣室

人型衣架豎立了此區域的時尚標幟，彷彿說著：這裡可是我的更衣室。先在吊衣桿上選擇合適的衣服，接著到桌面挑選穿戴的配件，如眼鏡、手錶、帽子等，決定好今天的時尚裝備，就能前往邊牆簾後進行秘密的「變身計劃」了。叁拾選物 30select ／攝影 © 沈仲達

> ✚ **細節規劃** 選物店以店內的橫樑作為商品分區的區隔依據，前區以角鋼架陳列生活用品，後區以「類服飾店」的方式陳列服裝和各類時尚配件，早期的日式甜點櫃也來摻一腳，變身配件的時尚配件的經典伸展台！

220

221

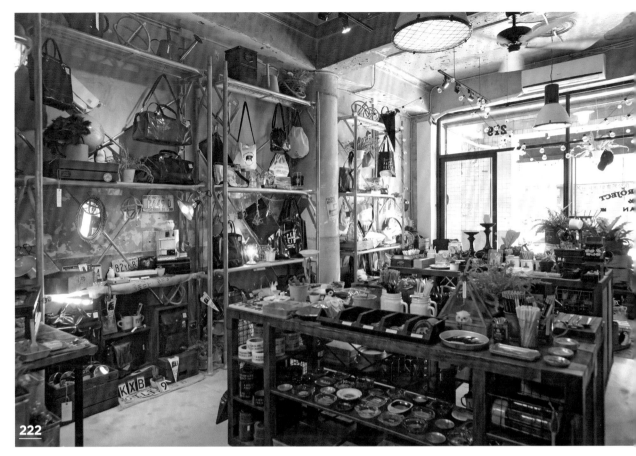

222

➕ 細節
規劃　不浪費店內挑高空間，鷹架最上層擺放澆水器
與植栽作佈置，為空間增添綠意的小清新。

222+223

鷹架陳列展現粗曠美學

為了與老建物交融，直接使用工地的 3 層鷹架構
築陳列架，以掛勾吊掛及收納木箱隨意擺放自創
品牌包包與物件，呈現出粗獷不羈的灑脫況味。A
Design & Life Project ／攝影 ⓒAmily

223

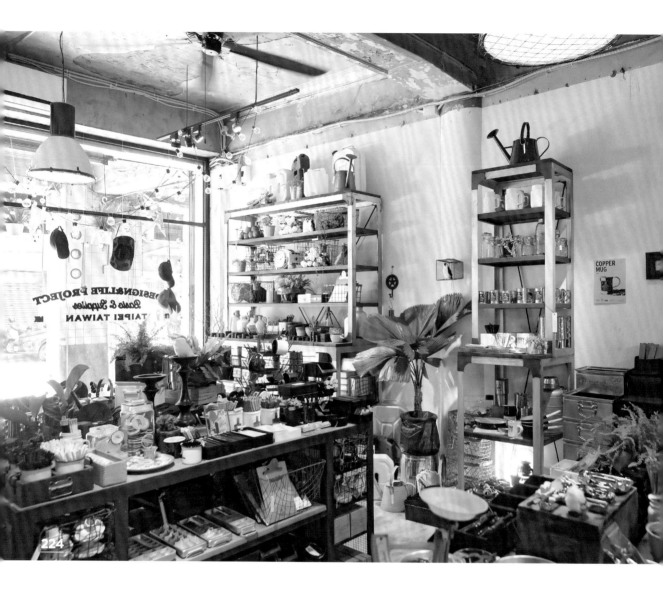

224+225

巧用商品演繹生活應用情境

店內中間區域採以較低的平台作陳列，營造了商品琳瑯滿目的視覺豐富性，同時也是考量便於顧客選物的適切高度。展示台使用的不鏽鋼編織收納網籃除了是店內銷售商品，也用來擺放其他物件，成了最佳使用情境示範。A Design & Life Project ／攝影 ©Amily

細節規劃 為方便店內展示櫃體移動的便利性，櫃體都作有鑄鐵輪子的設計，也意外受到顧客青睞，成為訂購商品。

細節規劃 鮮明的店鋪風格向來與經營者個性有關，NORIMORI 隨處可見的生活道具、戶外用品、個性小物，充分反映出店主人喜愛人自然的特質；若想突顯店鋪特色，不妨考慮在佈置上強調個人喜好。

226

225

226+227

利用門上陳列宣告選品精神

佈置上以許多歐洲、日本和台灣的古道具來搭配；但為了不讓訪客留下時代感太重的印象，在陳列上考量材質色彩和商品調性的配搭，如硬質木門上吊掛線條柔軟的吊床、編織袋並擺放藤籃等，以現代選品調和老屋的陳年過往。Norimori Shop & House ／攝影 ⓒ 江建勳

227

細節
規劃　平放的雜誌書籍向來會佔去許多空間，但因為希望喜愛的雜誌封面能被看見，於是用老件的多層鐵架來展示，上下疊合的層架能製造更多展示機會，也更能有效利用有限的空間。

228+229

賦予老鐵件新的生活任務

在這裡，鐵鑄的德國啤酒箱、生鏽的鏤空鐵籠和難得一見的鐵製文具盒，都被賦予了花器的任務；鐵鏽的斑駁和生硬的質地，反襯出植物的鮮活與柔美，同時也軟化了鐵件剛強的脾氣，是新舊氣氛之外異材質的美好相遇。Norimori Shop & House ／攝影 © 江建勳

懸掛的照片取自「haveAnice 有質讀
誌」以線上媒體身份採訪時的精華。
展覽空間則是採取簡潔俐落的木質層架設計，
方便日後舉辦概念展能彈性多元的運用。

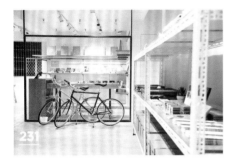

230

期間限定概念展打造獨創性

haveAnice...479 在空間後端另規劃了半獨立的展覽空間，提
供可以獨立詮釋品牌概念又不違和的氣氛，讓整體店鋪盡可能
地和諧統一。圖中為過去舉辦的沖繩特展，不單單展售來自沖
繩的商品，也透過視覺來傳遞身歷其境的感受，為了不讓多餘
的框架過分切割畫面，所以直接以麻線懸掛的方式佈置出一整
片照片牆，再穿插熱帶植物讓來訪者增添多一點對沖繩的想
像。haveAnice...479 ／圖片提供 © 富錦樹

231+232

層櫃、層架劃分品牌陳列

haveAnice...479 運用白色層櫃清楚劃分品牌區間，針對
カキモリ- Kakimori 則是採用大量木質家具，延續此日本品牌
的一貫氛圍，近期則是增加小型白色層架，因應新品牌的初次
進駐，以小型展售的方式測試市場反應，再考量擴大經營的可
能。此外，由於店內品牌有計劃隨著季節作調整，也希望藉由
新的期間限定品牌增加新意，所以陳列道具多以可移動再行組
合的方式為考量。haveAnice...479 ／圖片提供 © 富錦樹

店內後方的展示空間
以玻璃窗區隔，則保
持了展內空間的獨立完整，
讓客人容易觀看且更進一步
融入展間內的世界觀。

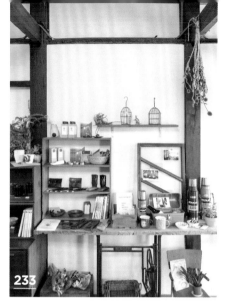

233

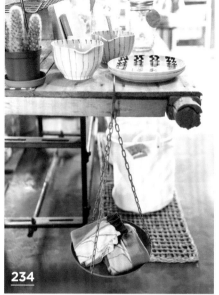

234

➕ 細節
規劃
原本用來吊掛
盆栽的鐵架
被店主人懸掛在陳列
桌邊，盛放最想推薦
給訪客的台灣紡織品
牌，這種展示的巧思
容易引起訪客對商品
的注意，也能輕易開
啟討論商品的對話。

233+234

舊門窗是最有味道的展示檯

捨棄現成與訂製的樣式，NORIMORI 大部份
陳列桌都是利用拆卸下來的舊木門搭配老鐵
件，如傳統縫紉機的底座，而搖身一變成為
風味獨具的展示檯；木門經過歲月拂拭的光
澤烘托出日常器物的生活感，也讓商品散發
出樸實溫潤的質地。Norimori Shop & House ／
攝影 ⓒ 江建勳

235

展示餐具擺放蔬果食材，增加生活感

靠近廚房工作檯前的展示區，多放從歐洲帶
回來的老餐具，除了隨意擺放外，也在餐具
周邊放了蔬果，打造餐桌情境。舒服生活／攝
影 ⓒ 江建勳

➕ 細節
規劃
即便是商品陳
列，店主也堅
持使用新鮮蔬果食材，
創造自然的生活溫度。

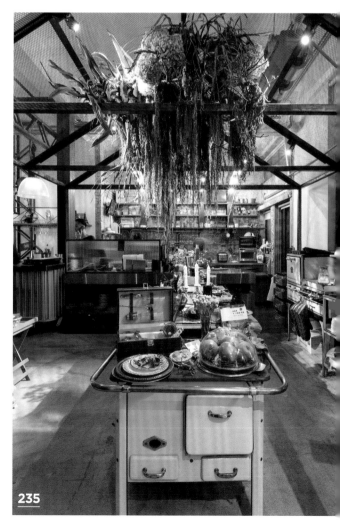

235

236

✚ 細節
規劃 中間展台來自咖啡機包裝箱體改造而成，加上
滾輪讓使用更靈活，也帶出雙線性、可循環走
逛動線，增加顧客停留的時間。

236+237

木質層板是展架也是座位區

Untitled Workshop 複合選物店的空間尺度極為寬敞
舒適，利用三面開窗規劃展示架，雖然是簡單木質層
板，但販售的生活物品皆來自店主人精心挑選，且極
具設計感的包裝風格，整齊地排列之下就能更提升質
感，而木質層板日後也能彈性調整為高腳椅座位區。

Untitled Workshop ／攝影 © 沈仲達

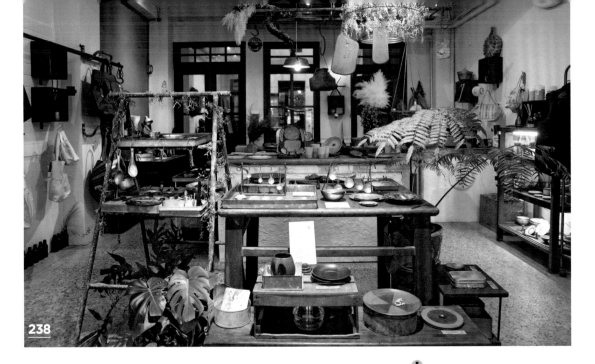

238

238

原始材質作層架洋溢樸感

因應店門為正開門，故以中島展示檯作主要陳設方式，藉此型塑店內口字型動線，創造出空間流動感。透過木桌椅拉出前低後高的層列鋪陳，一覽豐富多樣選物陳列，而一旁鐵鏽梯結合烤盤當作層架，則製造另一番視覺趣味。地衣荒物／攝影 ©Amily

細節規劃 以木桌椅、鏽蝕鐵件等歷史老件當作展示陳列平台，輔以燈光映照，襯托鍛敲黃銅、瓷盤蘊藏的細緻做工與迷人丰采，也感受到店家推崇所謂從土地出發的「樸感」。

239+240

木箱堆疊拼組彈性多元陳列

將選物規劃於主要人流行經的入口上，包含服飾、餐瓷與飾品等多樣性的商品，透過可移動的木箱、角鋼層架等陳列方式，又能滿足彈性的調整變動。特別是木箱的運用，可依據商品做堆疊排列，另外像是小飾品則搭配托盤、玻璃盒做視覺聚集，也讓同一平面的商品更有高低起伏的層次。FUJIN TREE Landmark ／圖片提供 © 富錦樹

細節規劃 同一類型商品儘可能集中陳列，藉此加強商品力度，咖啡、選物的地面架高一方面因應管線鋪設，同時也巧妙引導、劃設兩區動線。

239

240

241

細節
規劃 整體展示空間動線
採迴廊式佈局，運
用保齡球滾球道的檯面再設
計鐵腳架後，搖身一變成為
嚴選好物的伸展台。

242

細節
規劃 因應店內商品多變
及主題式商品展
售，訂製多功能木箱擁有
10 公分深度，可放置細小
商品不易滾落，也能因應
收納或活動需求做堆疊、
翻轉使用。

241

木箱堆疊創造豐富層次感

運用大小不一的木箱擺放長桌上，讓商品多了豐富
層次感，而平行一側的吧檯上從天花板落下，運用
方管和接而成的簍空酒架，調整成放置店內料理使
用調味辛香料，讓顧客了解食材也是生活擺飾的一
部分。好好西屯店／攝影 ©Peggy

242

像山一樣高低起伏的架子

房子面寬九米，推開門後分為左右兩邊。一進門的
左手邊便是鋼筆陳列及販售的展示空間，置中高低
起伏的層架，以深 10 公分的木箱搭配鐵方管烤漆架
子，讓顧客可以隨手挑選商品。而延伸至牆面層架
上則以柳安木夾板製作，不規則的間隔嵌入柔和黃
光，擺放不同材質的鋼筆與週邊商品，即便近距離
細看也不刺眼。覓靜拾光／攝影 ©Peggy

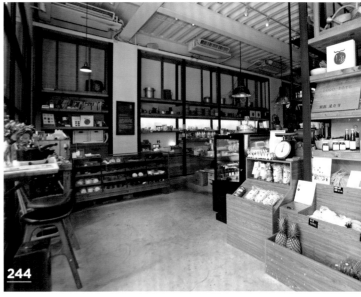

243

244

 細節
規劃 木刻木板是好好菜奇芽的招牌，由顧客自己為蔬果秤重，按按以竹製做的計算機後，再自行投錢找零，創造自助式蔬果的樂趣，也買得實在安心。

243+244

採購無壓力的漸層退縮設計

好好西屯店與小農合作提供販售平台，蔬果販售區採用深紋木版製作箱式櫃體，並以漸層退縮設計，讓顧客購買視覺上較無壓力，選擇於店鋪入口設置五顏六色各式蔬果，讓顧客有視覺上享受自然食材，轉化心境的好好感受餐廳所帶來的鮮食美味。好好西屯店／攝影 ⓒPeggy

245+246

松木板牆兼具陳列與修飾效果

松木層板鋪滿整個樓梯側牆，隱藏樓梯側面帶來的畸零空間，另一方面也因整面牆木牆讓空間柔和，隨意釘放鏡子或層架，無論是販售後或改變陳列空間，木牆都不會因有釘子孔洞而變調的樣子，十分適合用以展示釘於牆面商品。生活起物 Trace ／攝影 ⓒPeggy

245

細節
規劃 藉由原始松木拼釘方式，傳達初衷原生材質使用的宗旨，黃色調的木紋放上鐵板粉底烤漆的一字型層架，更凸顯材質融合度，讓顧客了解應用的介面廣度。

246

247

舊書桌打造文人書房陳列

一盞微黃光線訴說閱讀的靜謐時光，以平放或吊掛方式，擺放大大小小可供收納的手工鍛敲焊接的黑鐵、白鐵、亞鉛文件盒與筆盒，打造出文人書房為陳列的概念及氣質。

地衣荒物／攝影 ©Amily

248

匯集相近物件凝聚古早生活味

門窗一隅，以木桌椅與馬口鐵製茶箱陳列商品，集中擺放相近材質的古早造型編織、木製手工生活選品，藤壺、棕刷、掃具、稻稈隔熱墊、編織包等，在舊時氛圍營造下，展現生活藝術感的民間工藝之美。地衣荒物／攝影 ©Amily

249

手把秤子替牆面打造趣味陳列樣貌

店家在白色展示牆處理上，除了在牆面釘掛長型層板及木箱陳列小型物件外，更別出心裁地選用極具古早味的歷史老件當作掛軸與掛桿，以吊掛手法展示包包類商品及懷舊類的生活物件。地衣荒物／攝影 ©Amily

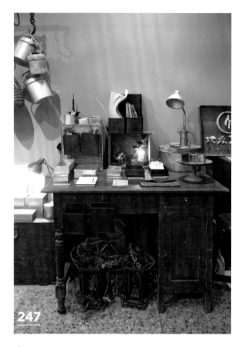

247

 細節規劃　對應陳列檯面屬性，以燈光與主題變化氛圍，明確表達出書房選物的類別。

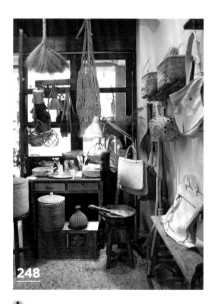

248

細節規劃　巧用窗台、天花橫樑以懸掛的表現方式作展示，讓此區塊生活物件陳列更顯生活感及豐富性。

細節規劃　將腳踏車把手釘製牆上作掛軸，放置早期挑夫的扁擔秤子作為掛桿，為展示牆面帶來趣味性的陳列形式。

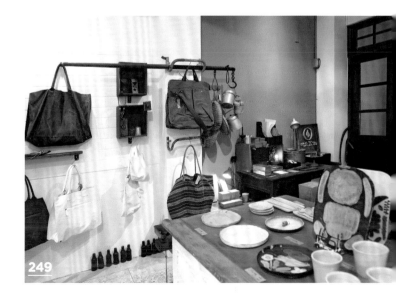

249

250

一朵在地面上的雲椅

看似簡單規矩的空間，店主人特別選搭有如雲朵般的單椅做排列，椅面像是漂浮，間隙其實是實用的雜誌、包包收納，透過生活想像、虛實樣貌，增添空間的趣味性。生活起物 Trace ／攝影 ©Peggy

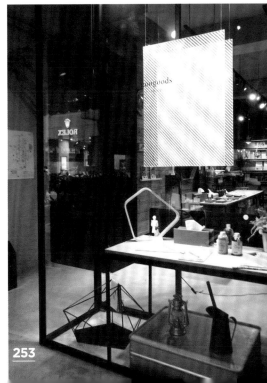

253

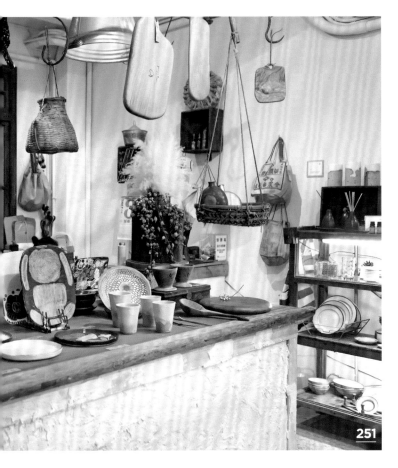

251

252

➕ 細節規劃　活用中島台上方的天花板空間，以舊鐵梯為架構，透過隨意吊掛的燈飾、竹簍、木托盤，填補視平線空缺，也增加空間裝飾性效果。

251+252

原色調中島襯托食器純粹樣貌

在老木板門與白水泥所架構的中島台上，整齊擺放出自職人工藝的食器作品，不論是陶盤、陶杯、木製托盤或漂流檜木餐具，自然配色展現原始陶土與原木質地的樸實感，表達擺脫化學處理的食器應具有的純粹樣貌。地衣荒物／攝影 ©Amily

253

會發光的壓克力櫥窗吸引目光

即便店面規劃了高三米五的大面落地窗，卻因白天強烈陽光反光看不進店內，為了解決此現象，店主人運用透明壓克力搭配輸出白色斜線條，以透明細線吊掛於正中間，再以黃色投射燈打在壓克力板上，搭配櫥窗陳列檯的設計，成功讓顧客因閃爍的視覺效果吸引進門。生活起物 Trace／攝影 ©Peggy

254

255

細節規劃 整體規劃運用許多店主自行由日本購入的 DIY 元件，包含燈具開關、展示桌腳五金零件等，並將展示櫃加裝輪子更方便移動，板材表面則經過多道噴磨呈現平滑、無接縫的效果，同步修飾邊角線條形成柔和弧度，一如店主選物精神，簡單平實蘊含細膩質感。

254+255

展架趨向簡單，商品為視覺主角

二樓是一個 Gallery 空間，展示主題以店主精心挑選的生活食器和陶藝家作品為主。佈置上，利用簡易的展示櫃和展示桌讓空間擺設更加靈活，依照需求隨時調整；基本配色則以白色主調，加入少量木質元素，避免雜亂顏色搶走展品風采，把視線的主角留給各項食器、陶藝作品。BRUSH&GREEN ／攝影 © 沈仲達／空間設計 © 東泰利

256

257

✚ 細節規劃　整體空間受限柱體多、切割壁面影響櫃體配置，故而看中這款展示櫃規格充足的優點，在柱與柱之間，依照空間條件挑選適當尺寸拼組擺放，充分發揮坪效兼顧調整彈性。

256+257

不同深度展示豐富立面層次

利用略帶工業感的鍍鋅開放櫃打造個性化展架設計，上方木製洞洞板做漆白處理，搭配吊掛五金完成整齊商品呈現，巧妙結合不同深度和形式的展示手法吊掛立面層次，並透過木材質平衡金屬展架的冷調，達到和諧舒適的空間溫度。BRUSH&GREEN ／攝影 © 沈仲達／空間設計 © 東泰利

258

細節
規劃　靠牆層架以松木為主，為了簡約而訂製鐵架作為支撐，作為底部ㄇ字型的松木拼接櫃體，多半陳列較重且受力面積較大的商品為主，由下往上深度尺寸分別為 40、30、20 公分，為視覺寬鬆的梯型層架設計。

259

 細節
規劃　斜 45 度角的筆座設計，口寬剛好可輕易放入 1 支鋼筆，傾斜的角度也模擬人類拿筆的斜度，半嵌入長桌面，都是為了讓站著取筆試寫自然輕鬆。

258

充滿感情與溫度的木層架

考量客層皆以女性居多，層架高度貼心設定方便女性顧客觀看或拿取都很輕鬆方便，材質皆以溫潤的原色木頭不加以修飾表現。陳列明信片以松木片為底，一階一階的木條則由老房木窗框所拆卸下來的，帶有時間歲月使用痕跡讓商品顯得更有感情與溫度。小院子生活雜貨／攝影ⓒPeggy

259

45 度斜角筆座提供輕鬆試寫

角落的一張桌子，上頭放著試寫鋼筆和各樣的紙，相信常去精品文具店一定不陌生這場景，覓靜時光為了讓筆墨映窗，精心設計了筆座，讓筆不會因揮手碰撞而掉落，一整排插著各式精心設計的鋼筆，讓單純的筆座活像美麗的花瓶般，讓顧客可以隨收輕易的拿起試寫。覓靜拾光／攝影ⓒPeggy

260

生活古道具出演空間配角

雖主要是展示木桌、木櫃家具修復成果，但在桌面或櫃內採取情境式布置，可使人投以目光，增加可看性。為了避免失焦，首要原則就是桌面乾淨俐落，算盤、古書或花器最稱職的配角，也能淡化大型家具配置空間的枯燥感。PARIPARI／攝影ⓒ陳婷芳

261

柑仔店收納櫃襯托時代氛圍

鳥飛古物店主人將早期柑仔店木櫃與玻璃櫃整理修復，木櫃兩扇櫃門拆掉當作開放式展示櫃，陳列店主人各種家俬民藝收藏品，並利用玻璃櫃高度135公分的矮櫃，將主要展區與休憩桌界定空間區隔，藉由玻璃材質的穿透感，讓老屋空間通透明朗。PARIPARI／攝影ⓒ陳婷芳

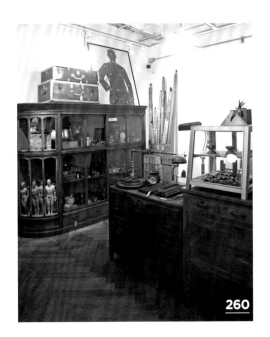

細節規劃 檜木老料在修復過程的剩材效能發揮最極致，例如組成桌上型的置物櫃，或將未經雕飾的剩木藉由自然木質紋理藝術創作，禪修的意境心領神會，其實也是分享愛物惜物的生活理念。

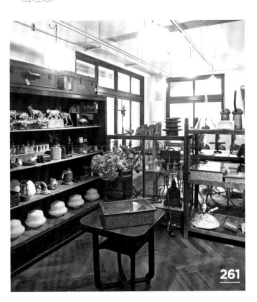

細節規劃 利用 50 年代的牛奶燈、花王石鹼肥皂盒、鐵秤等，將舊時柑仔店收納櫃、玻璃櫃襯托出昭和時代經典記憶。

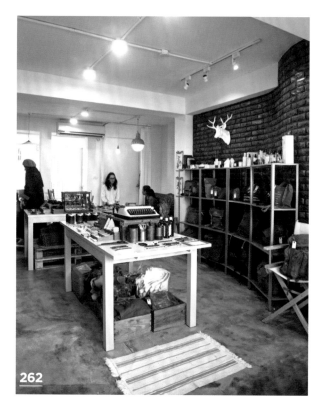

262

263

細節規劃 由於延伸桌最大長度 220 公分，為了增加桌面變化性，將打字機放在一張老檜木製成的木桌小台階，打字機桌僅 45 公分 ×35 公分，量體迷你不占空間，桌面增加高低差層次感，而且新舊融合的反差卻一點也不違和。

262+263

中島書桌文具無櫃櫥窗概念

利用中島概念擺設的橡木桌，利用延伸桌的特性擴大書桌用途，將易於入手的文具清楚展示在桌面上，有文具控愛店的禮拜文具房推薦選物等生活雜貨，不採取格子櫃形式分門別類，攤平在桌面的表現方式，可使「精選」的意涵更顯著。WANDER ／圖片提供 ⓒWANDER、攝影 ⓒ 陳婷芳

264

老針車桌與菜櫥的故事櫥窗

由兩台老針車腳與檜木老門板組成的展示桌，或老台灣家具菜櫥打開紗窗門變成的展示櫃，不刻意修復的紋理刻劃著歲月的故事。在故事平台的基礎上，這些在異國旅途中帶回的世界良品選物和生活雜貨，也因此有了屬於自己的故事。WANDER ／攝影 ⓒ 陳婷芳

265+266

櫃體與層架的組合設計

結合櫃體與開放層架的雙重設計，採以斜面的玻璃展示平台，更能貼近顧客的觀覽視線角度，上半部層架區則讓商品化為牆面裝飾，以一座帆船擺飾聚焦視覺，搭襯上方軌道燈的溫煦投射，組構成美麗的展示段落。禮拜文房具／空間設計暨圖片提供 ⓒ 澄橙設計

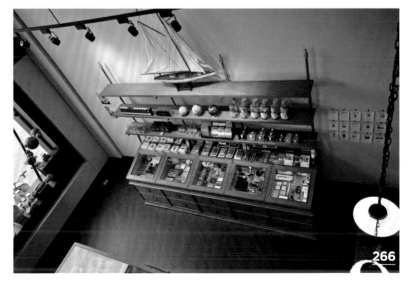

細節規劃　在紅磚牆裡的落地窗猶如隱藏版的櫥窗，少了形象的包袱，反而能賦予更多故事的發揮空間。WANDER 意指「漫遊」，就是營造旅人不期而遇的驚喜小店，不妨可多著墨「有故事」的景物。

細節規劃　層板搭構四根金屬柱架，除了精確的載重計量外，也巧妙裝加以裝飾，於柱體上下端給予金屬邊頭設計，此為設計團特地為業主訂製的小細節，讓展示平台顯出高雅與精緻。

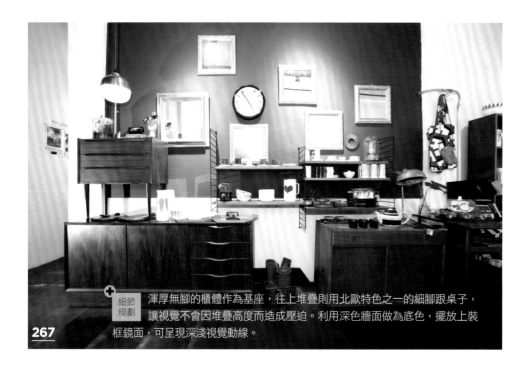

細節規劃 渾厚無腳的櫃體作為基座，往上堆疊則用北歐特色之一的細腳跟桌子，讓視覺不會因堆疊高度而造成壓迫。利用深色牆面做為底色，擺放上裝框鏡面，可呈現深淺視覺動線。

267

細節規劃 在櫃檯後方的小空間，因有隱私性，陳列上可多一些「個人」的個性喜好，尤其 WANDER 掌櫃對美軍用品情有獨鍾，背包、背心、防水手套、軍用鍬塑造形象牆，全然不同於迷彩迷的鮮明標記。

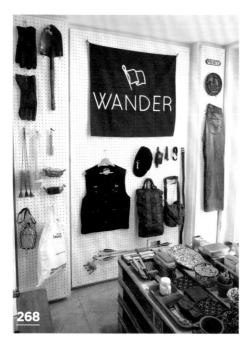

268

267

堆疊家具產生立體感

堆疊北歐桌子而成展售櫃體，其室內展售的單品則由極具現代品味的國家蒐集而來，原本龐大體積的桌子，用堆疊方式產生立體感後，再擺放商品。其中火紅的琺瑯鍋具有別於市場新品，在此展售的是早期歐洲家庭所使用的老琺瑯，新舊穿插擺設，讓時光厚度更富饒趣味。CameZa／攝影 ©Peggy

268

洞洞板與木棧板造起工業風

使用常見於工場的洞洞板，用作陳列便於調動又整潔，輕鬆展現可掛式物件的聰明收納，中島桌則是將回收棧板堆疊起來，整個空間呈現輕工業風。展示以戶外生活工具為主要選品，藉由材質上的重量感與機能性巧妙呼應工業風。WANDER／圖片提供 ©WANDER

269

上天賜與的繽紛色彩

順著樓梯帶來的韻律轉折，放上來自南法普羅旺斯莊園鄉村農民慣穿的草編鞋，色彩繽紛是南法大地賜與的色彩，草編鞋延著樓梯蜿蜒擺放，像極了微風吹拂薰衣草花田所產生的波浪，牆面上不同風格大小時鐘，讓視覺不自覺跟著曲線延伸，而整體空間中心擺放莊園古堡百年古銅吊燈，形狀彷彿花葉般展開，帶出圍繞擺設四周的古董老櫃。BonBonmisha ／攝影 ©Peggy

✚ **細節規劃** 木料捨棄常見的噴漆亮麗處理，改以擦上保護漆，呈現手作的質樸表面，並留有深淺不一的肌理質文，雖沒有刻意 致的色調，卻展現出長久使用後的滄桑時代感。

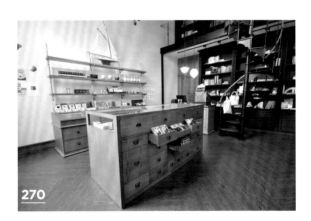
270

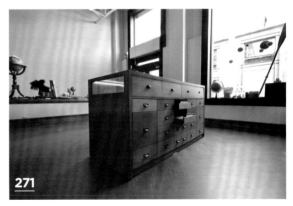
271

269

270+271

檜木展示桌彰顯復古況味

中央陳列日據時代的骨董檜木展示桌，讓空間有如凍結在古老年代，方正的量體備足收納機能，上方採以玻璃透明處理，精心展示文具商品，下方則是大小不一的抽屜，且可雙面使用，充分運用到櫃體每一吋空間。禮拜文房具／空間設計暨圖片提供 ©澄橙設計

✚ **細節規劃** 特殊手法噴出水泥凹凸面後，再用手工漆上白漆作為空間色彩，整座空間則使用法國松木蘋果箱，堆疊出書櫃、椅子，甚至是矮桌。

272+273

小箱、梯形層次展開繽紛視覺

整個空間由白泥牆、柳安木色及黑組成，店內營業項目咖啡甜點外，更是鋼筆的展售空間，黑色長桌一字排開，擺上世界各地的鋼筆墨水色料，應用小箱子或梯形層架創造層次的擺設，讓顧客不自覺沉浸這五顏六色中。覓靜拾光／攝影 ©Peggy

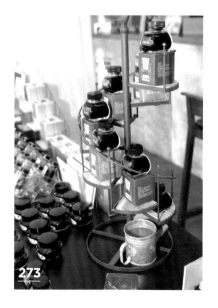

細節規劃 房子角落以赤裸磚型與泥的型態呈現，全面刷白後所呈現不匠氣的質樸，擺上金色鏤空畫框，搭配永生乾燥花的繽紛色彩，與墨水區展示陳列呼應得恰得其份。

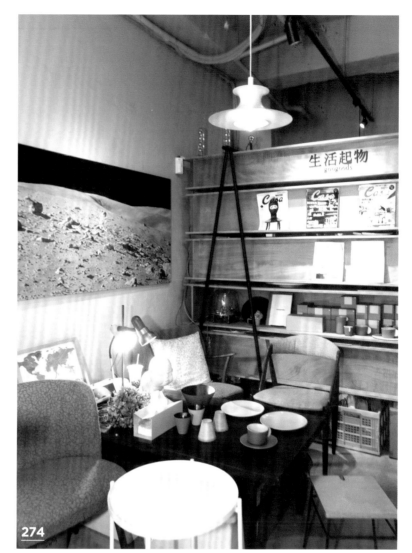

274

細節
規劃 以 A 字型設計的支架，像工作樓梯般的橫桿則可放置各種尺寸的木箱，每個木箱都皆有凹凸面深淺面，例如：放置雜誌時可將較淺的一面朝向顧客，而較深的一面則可擺放較大的單品，借由 A 字型梯架的高低，可變隔間牆或矮長桌且皆可拆解收納。

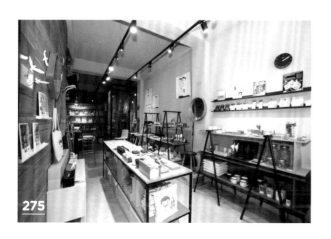

275

274+275

深淺 A 字展架讓陳列更彈性

回字型陳列，運用透天老宅的狹長特性，製作適合擺放川字型的層架，兩旁店內所陳列的層架貨櫃體，皆採用台灣好取得的松木、櫸木夾板作為原料，再依空間設計單層或多層櫃體使用，也可任意變換陳列方式，不會因格局限制了變化。生活起物 Trace ／攝影 ©Peggy

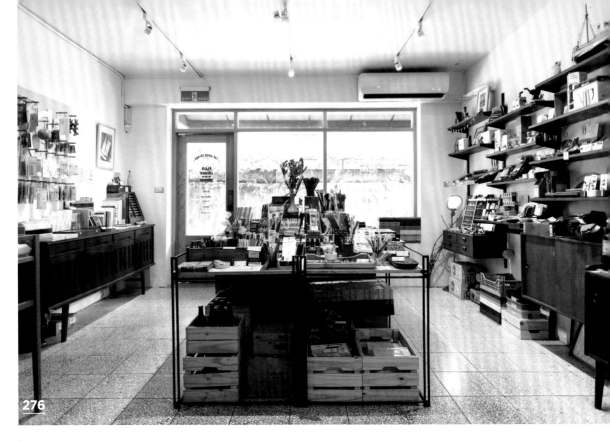

276

細節
規劃　貼心地在大面的玻璃窗下緣設置深度適中的短牆，一方面放置客人選購
文具時會需要用到的購物籃，並隨時放置相關藝文活動的簡章傳單，另
一方面也成為客人可臨時歇腳的短凳。

277

276+277
創造環狀動線的中央島

文具 Café 主要商品皆為體積較小的文具，如各
種不同類型的筆、橡皮擦或筆記本等，便訂製高
低不同的展示架，相併於店內的正中央地帶集中
展示，將展示的空間極大化，並且利用各種小道
具和手寫文字說明卡輔助，重點突顯不同區塊的
重點。直物文具 Café ／攝影 © 沈仲達

278+279

老桌板改造實用展示桌

旅行對店主人惜福來說是一種養分，四處觀看其它店鋪的佈置、陳列，再揉合成自己的樣子，店內陳列選物的家具皆是惜福按著自己的腳步慢慢挑選，偏好木頭、老件的她，特別從台南 roomy 訂了桌板、再結合 IKEA 桌腳，就成了一張獨特風貌的展示桌。惜福股長／攝影 ⓒ 沈仲達

280

點綴植物讓空間產生溫度

店內販售的產品以老物居多，還有不少乘載著光陰刻度的斑駁鐵件，若沒有加一些植物點綴，很容易讓氣氛顯得死氣沈沈；例如擺滿老舊木雕的展示櫃內，若少了那兩只花瓶和乾燥植物的伸展姿態，就會淪為存放而非展示空間。古古日常 GoodGood Daily ／攝影 ⓒ 江建勳

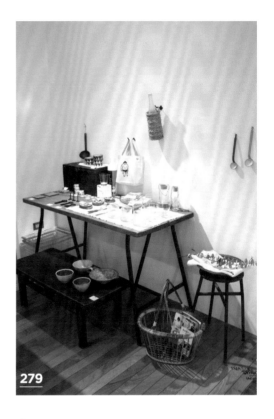

279

278

＋ 細節規劃　同樣購自 roomy 的老件鐵勺，成了惜福擺放店卡的特殊陳列，此外，她也充分運用販售的掛勾示範各式器皿道具的陳列，為牆面增添豐富。

＋ 細節規劃　雖然乾燥花沒有鮮活的生命力，但自然的線條和色彩卻能提亮老件的光澤，再加上不需要刻意照顧，又可以隨著喜好、節氣或搭配商品變換種類，是很適合用來增加空間溫度的配件。

280

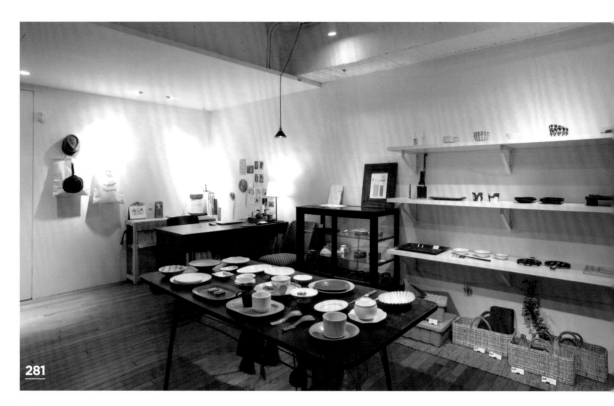

281

➕ 細節
　規劃　每一張店價卡都是店主人惜福訂製的手繪印章，再因應不同器皿、道具
搭配圖案，加上手寫文字，格外有溫度。

281+282
用老件家具陳列塑造自然質樸感

喜歡老件、古道具的店主人惜福，一進門的中島
陳列桌，是東京蚤之市跳蚤市集一見鍾情的老件，
倚牆而設除了有固定的白色層架，同時搭配台南
roomy 的玻璃櫃，依著季節、心情不定時的更動
陳列，春夏加入鮮花豐富視覺，秋冬則帶入乾燥
花材。惜福股長／攝影 © 沈仲達

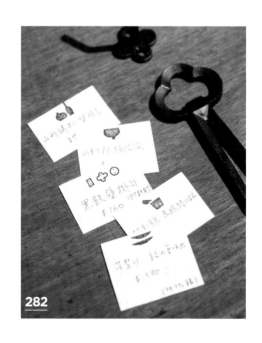

282

283

城樓縫中的一炊煙

在城市樓房縫中，從屋內向外長出一根煙囱，為了呈現老闆小時後在溝墩里大人小孩在傍晚坐在門口前矮台上聊天，等待廚房上那一縷青煙燒著晚飯的情景，特地繪製房子造型的煙囱與鐵工一同打造兒時記憶，在傍晚時分伴隨微風點燃，在城樓中飄出一縷青煙。梅西小賣所／攝影 ©Peggy

284+285

古董 Wall units 靈活 display

因偏愛北歐風格的老家具，採用可隨興組裝的古董級 Wall units 壁櫃，包括層板、雜誌架和抽屜不同的單元，依照喜好拼裝成具有不同高低和層次的展示壁櫃，創造出多變且生動的文具 display 風情。直物文具 Café ／攝影 © 沈仲達

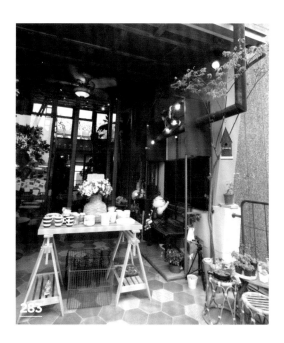

➕ 細節規劃 利用鐵管本身鏽的狀態搭配廢鐵板，運用點焊燒製出一座將近二層樓高的煙囱，遠遠在街角就能看見，地面則採用六角仿老式磁磚拼出露臺地板，銜接著圓鐵管狀的圍欄，充分營造出老房氛圍。

➕ 細節規劃 店主也經常到歐洲二手市集的蒐集老件，包括一些廚櫃、壁櫃、分隔特殊的小型收納盒等，利用巧思放入其中展示，如居家生活一般，溫馨地擺放造型各異的文具或各式各樣的生活雜貨。

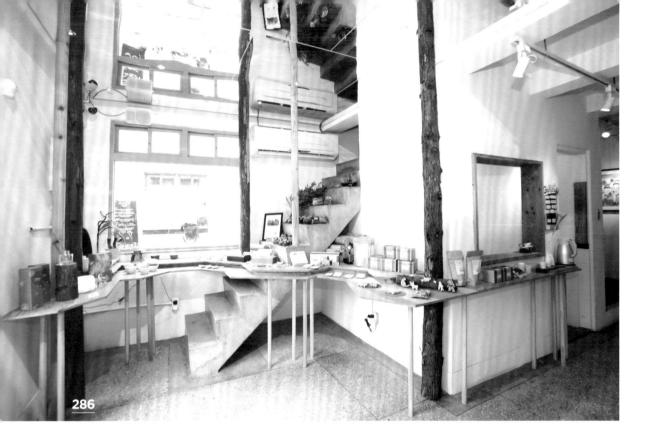

286

細節規劃 陳列桌面檔度設定 81 ～ 84 公分，二層的陳列架皆僅有 4 公分高低差距，展現視覺優雅且輕薄。木板則利用樓梯臺階畫過，將梯形坡度融入陳列的一部分。

細節規劃 巧妙地將「皂粒」鋪放在透著復古味的琺瑯盤上，讓往來的人群在索取店家名片的同時，還能實際看到製皂的原料。

287

288

289

286

山稜角、路蜿蜒融入空間

在台灣，超過海拔 3000 公尺的高山就有 268
座！這是森林島嶼想傳達台灣之特有林木環境，
而在此空間於陳列架上表現島嶼高低起伏菱角，
山的稜角、道路的蜿蜒都在這倚著邊牆而設計的
陳列空間充分表現，以柳安木作為細腳架，南方
松木板作為展示平台，不刻意上染料的真實呈現
原生木材的色調。森林島嶼 審計新村／攝影 ⓒPeggy

287+288

藥櫃營造一處古樸端景

門口右側以低矮的抽藥櫃作擺設陳列，擺放上店
家名片、產品包裝，再以民初日治時代的物件作
妝點，融合復古與現代感的品牌主視覺，呼應大
春煉皂的製皂時代背景，及品牌自然古樸的況味。
大春煉皂／攝影 ⓒAmily

289+290

再現，古生活場景的美好

店內陳列像位稱職的品牌代言人，説明
Homework studio 室內設計服務與產品的鮮明
風格，老房子的落地玻璃門、窗戶及冷氣窗口，
重新裝上歐式格子鐵窗，原來的牆面與壁紙歷經
斷裂、敲打、上漆、藥水處理後，披上更遙遠歲
月的風華絕色。Homework studio／攝影 ⓒ沈仲達

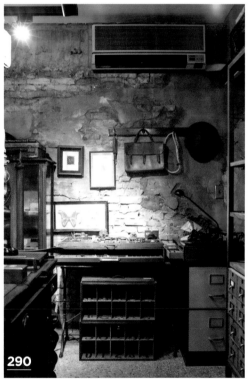

290

**細節
規劃** 推開玻璃格子門，像是回到家裡，壁燈點
亮了角落，牆上的紋路痕跡更加清晰了，
放著老電話的茶几、古畫、標本、斑駁的大小掛鏡、
存有燃燒痕跡的壁爐、衣帽架上掛著帽子，皮色深
邃的老公事包，一幕幕古生活的居家場景。

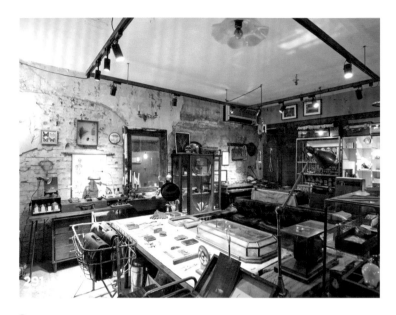

291+292

老情節如漩渦，旖旎遞進

將室內設計工作室和老家具家飾店的功能相整合，一進門的白色長桌整齊俐落地像張畫報般，陳列著各種餘韻猶存的古道具，桌子後方擺放瑞典製的北歐老沙發，客人逛累就坐著歇歇腳，更是與客戶討論設計案的悠閒 meeting room。
Homework studio ／攝影 ⓒ 沈仲達

細節規劃 沙發區外圍的空間，搭配櫃架等老家具，展現出 vintage 風格的日常光景，來自歐洲的古老辦公室資料櫃，化身巨大且獨具時代性的品味展示架，搭配國外早期的手繪齒科海報，在陳舊的展示裡補充了生活感與趣味性。

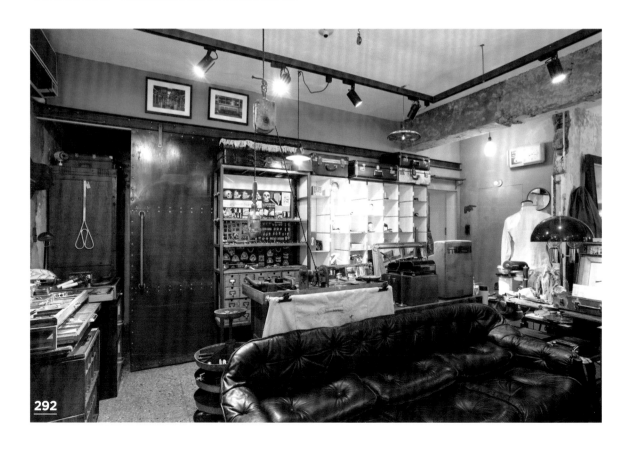

＋
細節規劃 植物類型很多種，為了表現極簡乾淨，在植物上可選擇細長梗、攀藤類，利用攀藤類的線條柔化硬體空間。

293

綠意為生活生活質量加分

屬於高價金屬材料的紅黃銅，利用它比一般鋼材還軟的特性，製作成圓管狀後再彎折而成的落地吊架，搭配 S 型扁型掛勾，就誠隨心吊掛展示商品。而天花板上所垂釣一字型紅銅管，則為它配上了天然皮革與連接鋼索後，掛上垂延類型植物，例如長春藤、黃金葛等，讓純白空間多了極簡線條綠意，也豐富了單品表現。APARTMENT／攝影©Peggy

294

試用區陳列成為最佳體驗行銷

肥皂是每個人家中的日常生活用品，想知道產品好用與否，實際「體驗」是最直接的方式。改造早期工廠的攪拌機械，搭配懷舊龍頭與穿透性的玻璃作為透明水槽，陳列各類肥皂，透過產品試用，挑選適合自己的洗皂與產品。大春煉皂／攝影©Amily

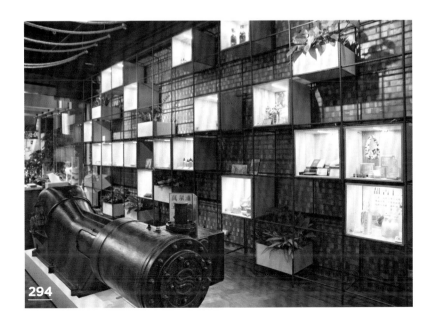

＋
細節規劃 為深刻描繪品牌以機械皂起家的意象，將工廠早期老式泵浦置於店內空間，展現當時工業時代的美好過往，並向民眾陳述高標準的機械皂工法，展現品牌對品質的堅持與保證。

295

296

細節
規劃
商品陳列方式也可以創造出迷人店景。例如在船舵旁擺放一個藍色窗框,前方再吊掛一只白色吊床便可營造出海洋風情;在陳列上多發揮一點想像力,就能賦予店鋪獨特的空間魅力。

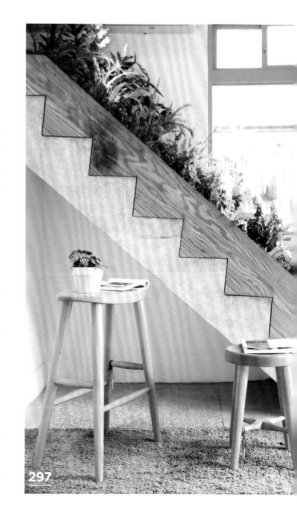

297

295+296

挑高擺放讓商品更易聚焦

裸露管線的工業風挑高空間,在牆面加釘一片層板就能用來展示窗框、畫作,甚至還可以擺上小椅子,大大促進了坪效,也讓視覺從平面延伸到空中。此外,店家可以藉此突顯出想要強調的特色商品,用於陳列畫作也很適合。古古日常 GoodGood Daily ／攝影 © 江建勳

297

原生素材演繹線條之美

框景綠意於階梯種植而上台灣特有原生植物,南方松紋理深淺明顯,長板無縫與梯面結合,刻意露出材質接合幾何線條。整體空間於綠意梯接旁一角,放置 2 張椅凳藉此表現,將台灣之美融入日常生活中,透過家具與人、空間之間的關係,發展出許多靈活的設計款式,以不同角度看待的木質家具。森林島嶼 審計新村／攝影 ©Peggy

細節
規劃
盆栽綠意不只適合於吊掛式或桌面擺設,利用畸零等不使用的階梯,運用高低漸層擺放適合半日照台灣原生植物而形成一幅畫,一旁的綠地毯上則陳列簡單線條的家具或單品,不放過多商品來突顯單品之獨特。

298

298+299
垂直空間的陳列魔法

複合式的文具店有著長型的格局，前段為文具販售區，後方為咖啡廳座位區，以鐵格柵取代實體的隔間，往下的樓梯入口被巧妙地「包裹」住，不僅為光線的往返提供良好的通道，更成為文具商品吊掛展示的好所在！

直物文具 Café ／攝影 ⓒ 沈仲達

✚ 細節規劃 長型英國餐具櫃變身空間最具古典氣質的展示台，自製的壁掛收納木板，可依照孔洞與木釘靈活調配吊掛位置，甚至放入層架任意變化收納的隊形，掛上大型三角尺、圓規的老教具，帶來濃厚的學院風格。

299

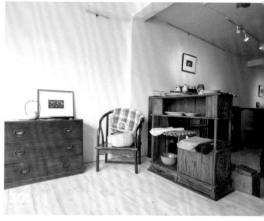

細節規劃 餐桌被安排落地玻璃的身後，鋪上夏日風範的黃藍格子桌巾，示範著日系清爽溫潤的迷人擺盤格調，一展吊燈下的杯碗瓢盆，等待食物的降臨，乾燥花帶來日常氛圍，一場美味盛宴即將開展。

細節規劃 APARTMET 選用德國進口的樺木，穩定性較原木好，較不易翹曲變形、裂開，也因此在店內販售的傢俱，多數採用樺木。

300+301

環景直播！我的和風之家

店內有著兩層高低的階差，前段較高的區塊完整作為主題商品展示區，又因落地玻璃的規劃，成就一塊如房間般大小的櫥窗陳列間，舒適的起居空間在入門後溫馨招呼，日本老奶奶家中常見的矮櫃、日本大正時期的寫字櫃、明式椅都是活生生的 life style 展演場地。GAVLiN 家人生活 ガヴリン／攝影 © 沈仲達

302+303

輕柔木紋理凸顯商品價值

樺木為冰川退卻後最早形成的樹木之一，樺木年輪略明顯，紋理直且明顯，材質結構細膩而柔和光滑，質地軟而適中，且富有彈性。應用於多變性展示架上及桌面再適合不過，順延直牆而下的展示架，可隨商品而調整高低寬窄，無論是吊掛包包或者擺飾，輕色調的木紋背板更能凸顯單品，呈現商品價值與美麗。APARTMENT ／攝影 ©Peggy

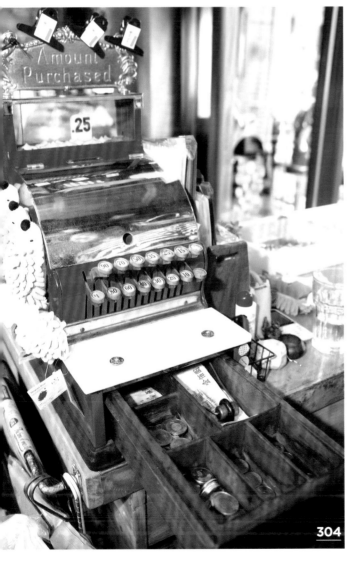

304

爺爺級收銀台做重點陳設

旅行各國而蒐集來的骨董級收銀機，單件
式按鈕結帳時還會有搭搭聲，拉開零錢櫃
由木頭排列而成的格狀，格子內放置鈔票
處還有用木頭與鉛塊製作而成的壓塊，老
闆說不怕小偷搬走收銀機，因為老骨董做
工即用料就是扎實，扛沒幾步就會氣喘吁
吁，結帳時客人便會好好觀察這台老骨董
呢。梅西小賣所／攝影 ©Peggy

　　細節　運用各國老件做為空間重點陳列擺設，
　　規劃　周圍在擺上販售商品，則可提升商品
價值性，而陳列桌子利用木頭的質樸搭配生鏽
的鐵件，在整體刷上仿古漆，讓整個櫃台空間
表現風格一致。

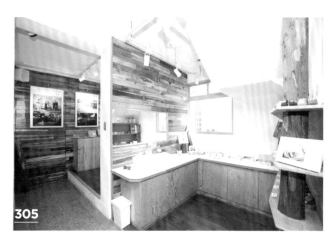

<table>
細節
規劃
</table>

低矮空間的建築，運用大量白漆刷滿整個天花板，再利用回收木箱及舊棧板經過整理、解構、再重新組合成獨具風格氛圍營造及陳列的要角，間接表述島嶼上有許多人以不同的方式與生命力量，展現對土地的敬重與珍惜，進而帶入商品行銷理念。

305

深淺木紋創造視覺主牆

跳色交錯的木紋板深淺不一橫列牆體上，頂天立地形成具有層次的視覺主牆，自家主力商品精油香氛絲瓜皂，在此空間設置供顧客試用的洗手檯，也貼心於牆面掛上扁長的鏡子讓顧客簡易梳妝外，於小空間設置鏡體可讓視覺延伸，創造空間寬闊感。森林島嶼 審計新村／攝影 ©Peggy

306+307

懸掛繪製說明牌訴說品牌故事

把繪製的品牌故事與理念說明牌以畫作吊掛方式展示於牆上，如同置身品牌故事館的氛圍，而下方低矮平台將主打商品、禮盒、香氛蠟燭等一字排開陳列，及腰平台的高度設計，利於顧客隨意拿取試用、聞香及挑選。大春煉皂／攝影 ©Amily

細節
規劃
將過去肥皂工廠曾使用的機械輪軸置於牆面作裝飾，打造店內獨一無二的復古情懷造景。於商品旁擺放使用的原料作妝點，亦在訴求商品本身天然無造作。

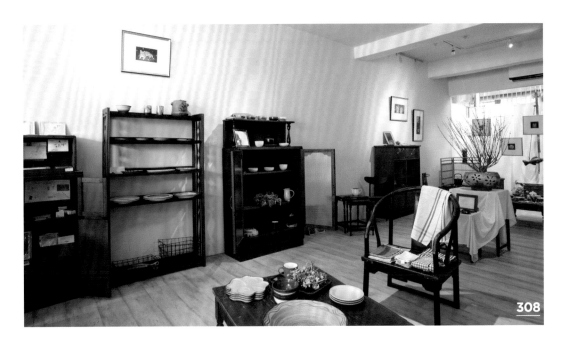

308

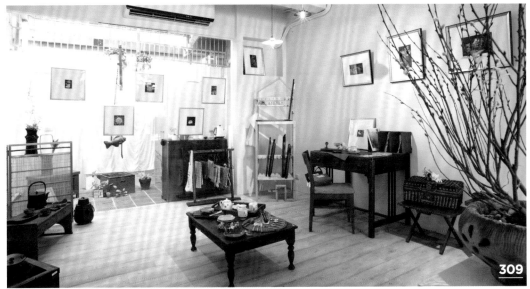

309

308+309

家具即道具，栩栩如生活

來自日本的生活器物，寄居在高低參差、形式各異的日式壁櫃、展架和書桌裡，宛如踏入日本人的老家裡，看見人們把平時會使用到的姣好美麗杯盤，靜靜地安放在自大正時期留下的櫃子，牆上掛著日本藝術家的創作，一切都是那麼 Japanese style ！GAVLiN 家人生活 ガヴリン／攝影 ⓒ 沈仲達

細節規劃 依不同家具展示各種商品，達到分類的目的又創造出新鮮感，長型的格局裡，中間用矮桌、椅凳和植物擺飾來導引店內的行徑路線，可彎腰賞玩，又可自由穿梭其間，帶來逛店遊玩的趣味性。

310+311

皂牆型塑另類商品陳列型態

正對櫃台貌似馬賽克拼貼的磚牆，卻散發一股淡淡清香，店家捨棄壁紙與其他素材使用，以近 5,000 塊五顏六色的肥皂手工拼貼成皂牆，營造出空間活潑的繽紛感及有趣的陳列型態，也延續前方展示區紅磚牆的堆疊。大春煉皂／攝影 ©Amily\

312

詮釋「生態撲滿」友善環境

植物們隨著季節變裝，動物們在山林間奔馳，人們在山海間來回，彼此一靜一動間互相輝映。森林島嶼與自家品牌店都有著表現認識台灣友善環境的一面牆，於審計新村店內有著一面以點與線，標示台灣不同海拔生存的原生物種，藉此與顧客溝通生態與人緊密關係。森林島嶼 審計新村／攝影 ©Peggy

313

木棧板搭帳篷想像野地露營

戶外生活用品最需要實物畫面，賦予身臨其境的想像體驗，基地採用木棧板營造野地露營的情境，搭起帳篷呈現實境示範，並搭配戶外爐具、燈具作為展示，簡易的三腳架看似配角，其實是巧妙呼應人、物品與環境的品牌精神。Outdoorman ／攝影 © 陳婷芳

314

ODM 設計加工選物好手感

穿過叢叢群山之後，山洞後方的展示台引起欲蓋彌彰的好奇心，善加把握人性心理，將色彩鮮明或情境式的配件鋪陳展示，如墨西哥手工毯、職人手作皮革瓦斯套等，不講究分類邏輯或當季主力商品，ODM 設計加工選物自成一格。Outdoorman ／攝影 © 陳婷芳

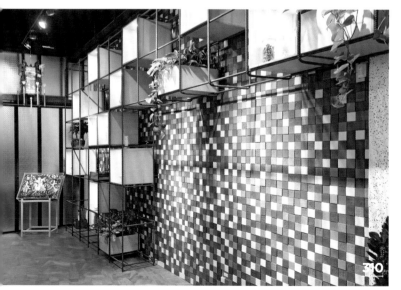

細節規劃 回歸「皂」的本質，以自家生產的肥皂作為建材使用，藉此呼應欲傳遞 70 多年製皂品牌所強調的理念，主打天然肥皂的安心純淨與無添加。

<table>
<tr><td>

**細節
規劃** 一進門的主牆便是店家主要訴求，詮釋「生態撲滿」友善環境，如何傳達品牌概念與宗旨，整道白牆掛著一幅無拼接木板製作的「畫」，讓顧客對於台灣有更深一層認識後，再介紹單品選物之傳達意念，更可深入人心。
</td></tr>
</table>

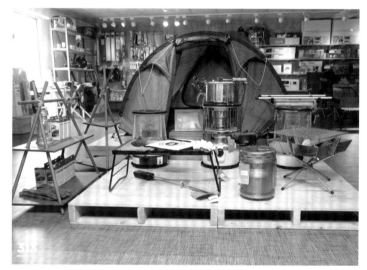

**細節
規劃** 善用木棧板的天然本質，不上漆、不加修飾，藉以表現大自然的原始精神。木棧板獨立於空間地板時，不只限於當作置物櫃功能，並且能延伸成為主力商品的櫥窗形象。

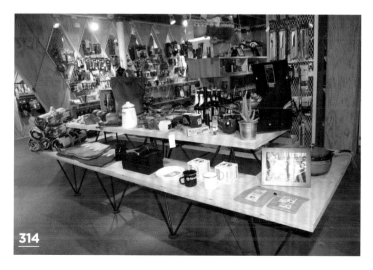

**細節
規劃** 鋼構主體安裝上的倒三角幾何支架，構成固定式的展示桌，正好可以劃分櫃臺、休息區與通往二樓展場樓梯三個區域，因是必經的通道，不妨給予私心喜愛的商品多一些曝光機會。

細節規劃 對於布料材質的收納技巧，其實三角幾何收納效能更勝於方形櫃體，尤其睡袋圓筒形態彈性，三角排列時不至於過渡擠壓睡袋造成質變，看似規律的三角幾何創造不規則的排列組合。

315

三角幾何山牆睡袋彈性收納

將三角幾何應用在睡袋收納櫃上，且能創造更靈活的收納空間彈性，睡袋三角排列較不會浪費空間。整面三角幾何櫃形成山牆造型，比起四平八穩的格子櫃手法活潑俏皮，加上睡袋顏色五顏六色，讓牆邊角落反而變成一大亮點。
Outdoorman ／攝影 © 陳婷芳

316

經典老牌重現藥房設計風格

Apothecary 代表藥房發源的意涵，進而衍生成為一種室內設計的藥房風格，近年更在歐洲地區蔚為風潮，加上台南古佁選品所代理的 L & K，擁有 208 年歷史品牌的全球第一瓶花露水（美國林文煙花露水），復古年代氛圍更加深刻迷人。古佁選品／攝影 © 陳婷芳

細節規劃 結合木作展示架與木箱收納，挑選暖色系木質，藉以烘托經典香氛的自然本質，最好是活動式層架，隨時可調整商品陳列的新鮮感，而且不規則排列可使展示情境變得有趣。

細節規劃 有輪子裝置的活動展示架提供空間更靈活運用的移動變化，加上展示架尺寸 140 公分 ×75 公分留下至少一米寬的走道空間，順著展示架繞圈的動線，讓人走動時十分舒適自在。

317

主題企劃展示架焦點所在

活用中島概念的展示架，在空間最核心的位置，展示架高度 80 公分，在四周圍的層架圍繞之下，一進門便能鎖定視覺焦點，也最適合以主題企劃呈現取法展示間實體擺設設計，例如春天郊遊野餐為空間增添休閒輕鬆氛圍。喵實堂／攝影 ⓒ 陳婷芳

318

山巒交錯延伸視角穿透感

特別訂製歐洲合板組成山峰疊巒的展示意境，幻化為城市中的山林探險奇趣。山牆形勢愈走愈高，無論縱向、橫向都保持錯位排列，得以延伸視覺穿透感。每面山壁提供不同角度的吊掛與層架，無論服飾、背包都像是精選的商品。Outdoorman／攝影 ⓒ 陳婷芳

319

雜誌架抽屜櫃創意合體

仿層板斜角雜誌架設計木作展示架，不放雜誌書籍時，可活用各式各樣抽屜櫃、收納櫃開放組合，分類選物一目了然，尤其木質抽屜櫃展現森林系的清新氣質，像是一座鄉村風小廚房，屬性可愛的商品會更討喜。喵實堂／攝影 ⓒ 陳婷芳

細節規劃 地面與展示架是一體成型的鋼構主體，使得山形陳列架基礎堅固，即便三米高的山牆結構也非常安全，最後再將磨石子泥作地面覆蓋其上，利用鋼構模型劃出藏線，潛意識會引導動線。

細節規劃 雜誌架擺在櫃臺前，會讓人多看幾眼，抽屜櫃會誘發想要打開的好奇心理，兩者創意結合妙用無窮，就像是當作百寶箱一般，無須設定主題商品種類，最適合新品強力曝光。

320

日系杯碗陶瓷藝品典雅婉約

日本陶器與瓷器有悠久歷史，且是深受重視與傳承的古老傳統技藝，二十世紀崛起的陶瓷工業品牌如 Kelco，1960年代系列杯子與茶碟古典優雅，加上 Pierre Cardin 復古老皮爾卡登中世紀玻璃杯，附和古偎選品的年代品味。古偎選品／攝影 © 陳婷芳

321

照明造型燈具一體兩用

書桌搭配的桌燈既有實用功能，燈罩造型孔當作明信片展示夾，可往內或往外彎曲裝飾片，一體兩用機能多。燈光從燈罩造型孔透出時，能為空間創造漂亮的光影圖案，即使放置在店鋪角落，柔和舒適光線也能營造溫暖氛圍。喵寶堂／攝影 © 陳婷芳

細節規劃　呈現杯子與茶碟最自然方式，莫過於以茶几作為展示平台，擺上 SANYO 太空時代普普風的桌燈鐘，可與典雅工藝的日本陶瓷器形成反差感，讓小茶几不會隱沒在琳瑯滿目的商品中。

細節規劃　在小空間的格局裡，不妨挑選造型燈罩突破局限性，燈具不只負責照明，而是賦予更多機能塑造性，文具的展示從平面的呈現延伸為立體的擺設，創造更多元活潑的空間設計表情。

322

＋ **細節規劃** 陳列上置入 Space Age 會說話的電子拍拍鐘及翻頁鐘，太空科學設計帶有普普風趣味，藉由「時鐘」所代表時間的推移進行，帶人領略經典品牌的歷史價值，提醒了生命中重要的時時刻刻。

323

322

經典世界名品份量無與倫比

將經典老牌 SANYO 的世界名品對外展示，呈現出不同凡響的份量感。來自 1899 年的 Boston 削鉛筆機，英國的電視廣告明星「佛瑞德先生」、ChalkBoy 粉筆字咖啡隨行杯、像百科全書一樣的琺瑯馬克杯，時代經典與時下流行通通有。古傪選品／攝影 ⓒ 陳婷芳

323

書桌型收納櫃擺設文具

善用角落配置設計五邊幾何造型收納櫃，讓有限的空間也能竭盡所能，貼壁式的櫃位使得動線得以流暢行進。將收納櫃當作書桌，直覺就能聯想各種文具用品，貓咪紙膠帶、便利貼、印章是喵實堂最主要精選的文具雜貨。喵實堂／攝影 ⓒ 陳婷芳

＋ **細節規劃** 五邊幾何造型的櫃體可以突破角落空間的局限性，貼壁既不浪費空間，又能與兩側收納櫃並列。書桌式造型設計貼近生活，較易於淡化商業目的，而且擺進了書桌，就有了家的感覺。

324

細節規劃　文具用品是日常所需的小物件，將書桌當作展示桌，最直接創造出生活感，電纜軸木桌、玻璃木櫥櫃能營造歐洲雜貨小舖風情，金屬工具盒、歐洲工業風手工網籃收納也能簡潔俐落。

324

歐洲工藝文具美學生活化

專屬文具控的古佁選品，來自捷克具有 227 年歷史的 Koh-I-Noor 文具，有天然系橡皮擦、大象標誌的軟橡皮擦、叢林系鉛筆、木匠筆等，而從 1922 年創始歷經四代傳承的德國的 M+R，經典設計如黃銅製作的雙頭削鉛筆器或 C STABILO 德國紅天鵝造型削鉛筆機，展現歐洲工藝美學。古佁選品／攝影 ©陳婷芳

325

➕ 細節
規劃　於磚牆施工時，就把軌道燈的軌道同步嵌入牆面，能輕鬆順應展示箱的調整移動，而作出不同
陳設變化。每個木箱內側的 LED 燈，更如同為商品打上 Spotlight 達到聚焦效果。

326

325+326

系列產品以木箱陳列作區隔

以竹節鋼筋構築展示框架，搭配特製甲板木箱與錯落
的植栽作佈置，打造塊狀堆疊的商品陳列。每個木箱
講述著一個系列的產品故事，放大尺寸的木箱設計，
可同時擺放產品與文宣，使顧客更能針對自我需求來
挑選產品。大春煉皂／攝影 ©Amily

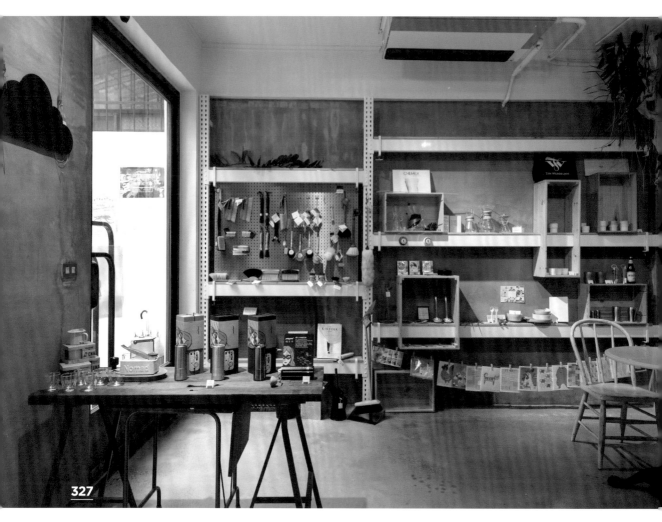

327

細節
規劃 依照商品屬性，訂製不鏽鋼洞洞板作為陳列道具，方便吊掛的設
計能隨時調整，而灰鐵色系也與牆面融為一體不突兀。

328

327+328

不張揚的灰色鋪底，襯托器具之美

一入門，大面積鋪陳展示便映入眼簾，刻意選用無
機質自然的水泥粉光牆面以白色烤漆的鐵製層架框
出主體，低調而中性的設計，突顯器具特色。而特
別訂製的木頭櫃框則讓陳列多點趣味變化之外，也
能讓主打商品更為鮮明。光景 Scene Homeware ／攝
影 © 沈仲達

＋ 細節
規劃　考量店內商品類型多元、尺寸不一，特別請工廠訂做大量木製洞洞板再加上簡單的層板和五金掛架，方便因應商品需求自由調整展架位置，給予空間更加靈活的展示功能，是現代常見手法之一。

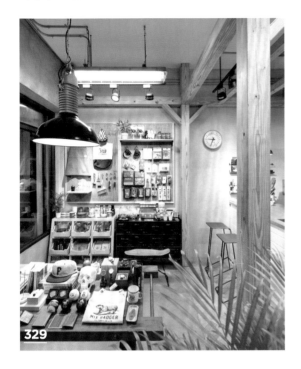

329

多元手法豐富展示層次

從進門處開始，運用了大量老件和訂製家具完成店內商品的展示計畫，包含木長桌、古董家具、斗櫃、洞洞板等，多元手法打造高低有致的視覺層次。同時，把帽子、提袋、香氛蠟燭等生活類小物擺在迎客面的前方展區，藉此提升整體畫面的豐富度，並吸引眾人目光、入店消費。Creative Dept. ／圖片提供 ©Filter017／攝影 © 亮點影像 HighliteImages

330

模組化箱型櫃讓食品雜貨更有質感

進入葉晉發商號以兩側走道、中央展台為陳列，90 公分的過道尺度提供舒適的購物動線，由木桁架衍生的箱型櫃，尺寸為115(高)×42(寬)×30(深)公分，可因應醬料、油品甚至是包裝較大的米製品陳列使用。葉晉發米糧行／空間設計暨圖片提供 ©B+P Architects 本埠設計＋魏子鈞／空間攝影 ©Hey, Cheese

＋ 細節
規劃　與天花、牆面些微脫開的木桁架以自承重的反向木桁架支撐起屋架、穩固地站立，也同時整合了照明、展示櫃、電線系統。

331

鐵件隔屏兼具動線與展示

RK design & Deco LAB 的空間後方運用一張手染實木餐桌，創造出餐廳的場景氛圍，後方隔屏懸掛獨特的墨鏡造型鏡子，以及幾何層架的搭配利用，讓顧客在移動的過程中，自然引導他們的關注度。RK design ／攝影 © 沈仲達

＋ 細節
規劃　隔屏後方其實隱藏了倉庫區，特別採斜切動線設計，不需要開門的動作就能方便搬運各式物品。

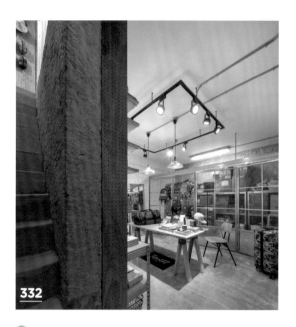

332

細節
規劃 利用鍍鋅拉門在空間額外區隔一處獨立倉庫，搭配鐵櫃收納回應空間的鐵件元素，讓整體設計更為一致。同時，拉門不採隱蔽設計改用鐵網做造型，維持了視覺穿透感、不壓迫，也融入展示概念。

332+333

豐富立面變化襯托商品風采

讓空間成為載體，分享店家的推薦品牌、親自從國外帶回的特色小物等。面對地下室的窄小格局，不在裝飾技巧著力太多，改於牆壁大玩材質應用，洞洞板、水泥粉光、壁面打鑿、磚牆刷白，成功豐富了立面表情卻不搶走商品風采，最後打上柔和燈光烘托光影層次，達到加分效果。Creative Dept. ／圖片提供 ©Filter017 ／攝影 © 亮點影像 HighliteImages

334

入門黃金區展演吸睛商品

為了讓入門的客人能一眼看清主打商品，在靠近大門兩側作為黃金展示區。運用展示桌巧妙劃分出走道，順手好拿的距離，讓客人能駐足逗留，同時無形中也型塑入內的導引路線。光景 Scene Homeware ／攝影 © 沈仲達

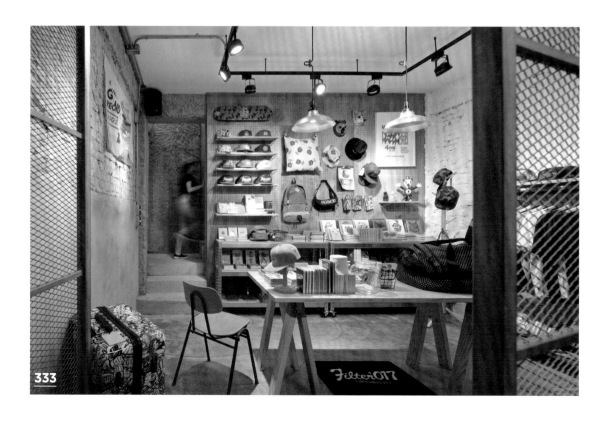

333

335

大中小木盒堆疊組合出各種陳列畫面

選用松木夾板製作而成的中央展示台，
可以一正一反搭配簡介陳列，當未來商
品種類變多也能增加木盒堆疊，未來
每三個月都會更換一次主題，包含米的
相關知識、一個人吃飯的器皿等等。
葉晉發米糧行／空間設計暨圖片提供 ©B+P
Architects 本埠設計 ＋ 魏子鈞／空間攝影
©Hey, Cheese

336

用場景概念説故事

有別於一般家具家飾店單純擺放家具的
概念，這裡的每一個角落就是一個故
事，例如運用磚牆、地毯，鮮明搶眼的
藝術品隨性地放置於地面，創造出如紐
約 loft 客廳般的效果，更能讓顧客了解
如何運用佈置活化居家空間。RK design
／攝影 © 沈仲達

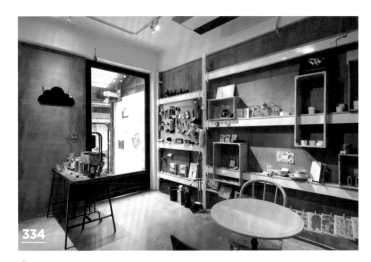

334

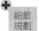 細節規劃　白色的烤漆層架作為展示道具的主體，考慮到日後方便移位，層架為可活動的設計，可隨商品需求調整。

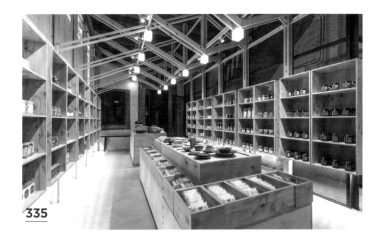

335

細節規劃　大、中、小三種固定尺寸的木盒子透過堆疊與排列，可根據店鋪實際的米策展主題，展現多種陳列的變化性。

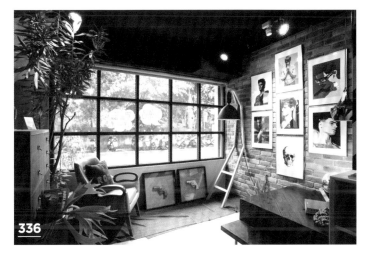

336

細節規劃　裸露的天花板是工業風的重要特徵，直接漆黑處理，又能維持空間高度。

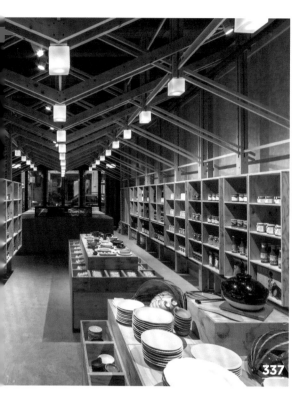

337

337

從食材到餐桌情境的完整陳列

長型店鋪在陳列的設計上採循序漸進的手法，入口兩側先是米的認知，包括環境介紹，讓消費者先了解大稻埕的歷史、何謂土礱間，商品順序則是以好下飯的醬料開始，緊接著是各種米食、最後才是餐桌情境，透過味覺與視覺的想像引導之下，觸動消費者購物的行為。葉晉發米糧桁／空間設計暨圖片提供 ©B+P Architects 本埠設計＋魏子鈞／空間攝影 ©Hey, Cheese

338

創意陳設打破商品單一用法

店中選物以台灣、國外商品各半，除了從澳洲、荷蘭、丹麥進貨以外，也積極與台灣獨立設計合作，原本店內北歐簡約的特色也與選物商品不謀而合。陳設則以混合搭配展現物品特色，並盡可能找出產品更多的可能性，例如咖啡杯也能做盆栽等等。Ivette café ／圖片提供 © Ivette café

339

數大便是美的視覺饗宴

兩層樓的街屋中，一樓陳列生活道具，二樓則另闢為茶道交流的場所。一上樓梯頂天高櫃便躍入眼前，鋪排整面的茶道用具成為矚目焦點。同時並延伸至窗台木製平台，擴增收納空間，藏量豐富的陳列，呈現數大便是美的視覺感受。溫事／攝影 © 沈仲達

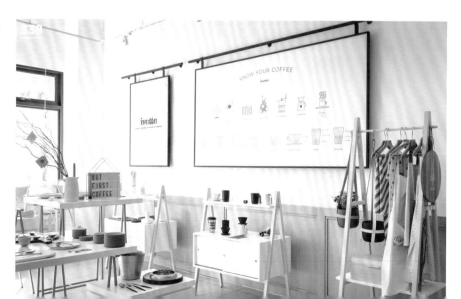

340

運用對比和日照強化商品特色

依循原有落地窗，巧妙運用舊窗框和木作加工形成陳列平台，不僅日照得以延續入內，也能吸引過客目光。另一側則運用深色工具櫃與墨色牆面相互映襯，而大量的櫃格小抽則方便放置多品項的物品，上方層架陳列淺色的碗盤道具，讓商品更為突出。溫事／攝影 ⓒ 沈仲達

341+342

石材與木質桌面烘托器具特色

以大型展示桌為軸心，四周自然型塑出順暢迴游的回字動線，走道約留出兩人可交錯的行走空間。考量到不同的商品屬性、材質的陳列需求，桌面刻意選擇銀狐大理石和木質檯面，營造各異其趣的氛圍，同時也是做為拍攝商品的襯底素材。光景 Scene Homeware ／攝影 ⓒ 沈仲達

339

✚ 細節規劃　依照茶碗尺寸，特別訂作適合的櫃格，有效擴大收納量。並且透過清淺的木質，刻意鏤空的層架，在單純背景之下襯托出茶碗色澤和特色。

340

✚ 細節規劃　展示桌高度設計為 90 公分左右，適當的高度方便客人拿取物品。同時也善用桌子下方空間，運用層架不僅可作為備品的儲藏，也增加陳列範圍。

✚ 細節規劃　運用藍綠色系凝塑自然清新的空間氛圍，再以深色牆面與之對比，相對穩定視覺重心，同時也能突顯商品特色。

341

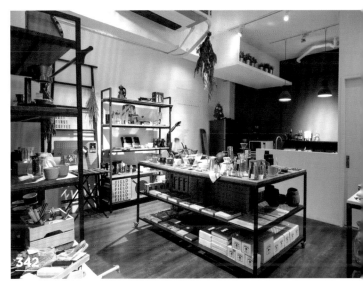

342

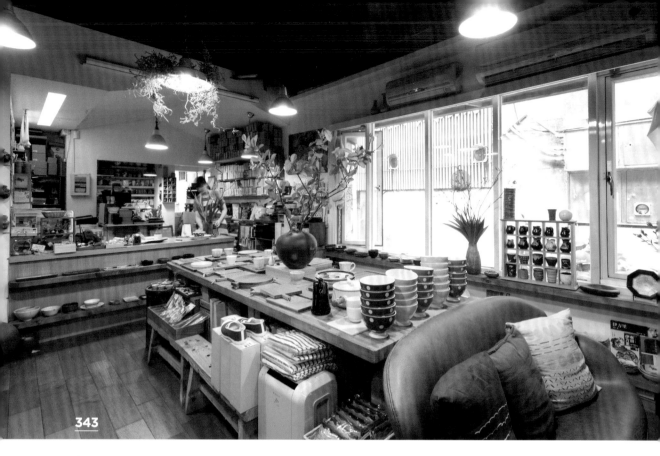

343

 細節規劃　桌板本身約為 80 公分寬、180 公分長，兩側走道則留出可讓兩人交錯通過的寬度，約為 90 和 110 公分寬。

343

主視覺區設計回字動線，方便來回逗留

由於是面寬較窄的長型街屋，以大型長桌作為黃金展示區，兩側留出過道，型塑回字路線，環繞室內一周的動線設計，方便客人行走。桌板則是舊木料行選購的厚實木板，溫潤清爽的木色流露溫暖氣息，同時下方空間也成為備品的收納區。溫事／攝影 ⓒ 沈仲達

344+345

家具為核心，主導陳列概念

把 13 坪的舊倉庫改造成一間小巧別致的風格書店，透過一張木製長桌為核心展開，搭配店主從世界各地的市集挖寶找到的骨董家具，主導商品的陳列方式和位置。由於店家創辦理念以「分享」為主軸，故所有書籍都沒有封套，並配置一座小吧檯提供簡單飲品讓客人可以自在享受重拾書籍的感覺。好樣本事 VVG Something ／空間設計 ⓒ 好樣 VVG ／攝影 ⓒJocelyn Chung

344

✚ 細節
規劃　商品佈置以量體輕小的文具小物為開場，隨著
腳步一路向內，量體也愈來愈大，末端以大開
本的立體圖文書籍收尾，打造整齊而豐富的陳列風格，
再加上柔和的黃光和鎢絲燈泡營造舒適放鬆的氛圍。

346+347

把生活畫面帶入陳列靈感

把生活融入書店佈置陳列的一部分，透過不同
造型的桌椅、書櫃和收納盒的堆疊擺放，為每
一件商品找到最適當的位置，也親切地宛如居
家生活的場景。故店內的所有物品幾乎都能訂
購販售，以便客人能更輕鬆的將喜愛風格移植
到實際生活。● 好樣本事 VVG Something ／空間設
計 ⓒ 好樣 VVG ／攝影 ⓒJocelyn Chung

346

✚ 細節
規劃　除了書籍的展售，也加入杯盤、文具、
燈具等品項，以品牌和項目進行分類展
示，並在每一個展區都放上一本與展示內容相配
的書籍或 DM 介紹，有效結合書籍閱讀導入實
際生活提案。

345

347

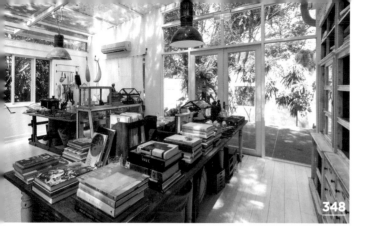

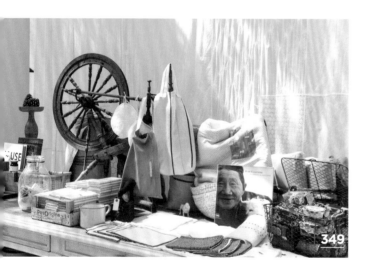

細節規劃 把風格定調在溫馨自然的鄉村風格,考量書籍封面色彩已經相當豐富,把背景色彩盡量單純化,清爽的白色壁面、白色櫃體和淺木色的大長桌,給予商品簡單乾淨的展示環境,卻不失溫度。

348

大木桌解決書籍開本不一收納問題

跳脫既有書籍陳列的概念,擺上一張大木桌收納大量大開版的圖文類書籍,更一目了然地展示出書籍封面,同步解決這類書籍規格不一、不好放入書櫃的問題。位於後方的落地書櫃仍收著部分書籍,看似隨興地擺放手法更具生活感,穿插杯子容器的展示構成獨特面景色。好樣秘境 VVG Hideaway ╱ 空間設計暨圖片提供 © 好樣 VVG

349

生活小物給予陳列柔軟想像

店家進門處以一張白色的老木桌規劃食品、雜物的展示區域,背景垂下一塊飄逸的白布幔,灑上自然天光柔和了整體空間氛圍,並配合生活的主題,加入燭台、織布機等物件裝飾,跳脫商品陳列的刻板印象,賦予浪漫而溫馨的想像空間。好樣秘境 VVG Hideaway ╱ 空間設計暨圖片提供 © 好樣 VVG

細節規劃 盡量簡化色彩以柔和的亞麻色和白色調為主軸,營造整體一致的視覺風格,並以布幔做簡單的隔間背景,商品陳列除了原定的食材展售外,再加入少量布料類商品做呼應,也展示增添更多柔軟元素。

細節規劃 利用大量木質進行櫃體設計,並延續大門格子窗的黑色調加入黑鐵元素做結構支撐,映著壁面沉靜的藍色調沉澱出穩定舒適的風格畫面,也維持空間一致風格。

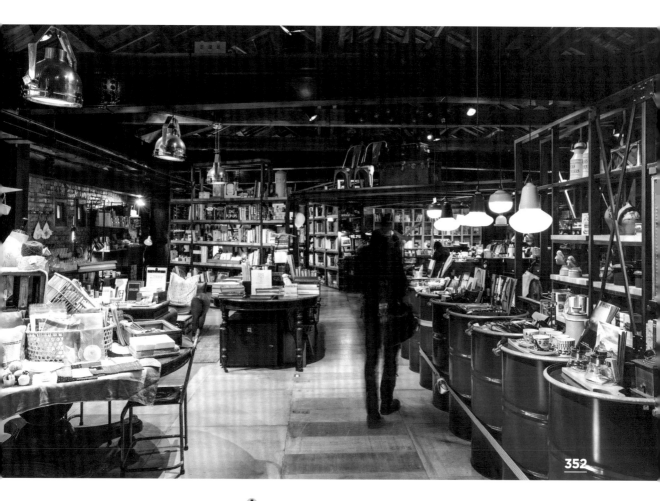

352

細節規劃　透過不同的桌子區分商品品項和展示區域，並結合木製餐桌、汽油桶、酒櫃展架等單品，創造不同高低層次的展示，讓人一眼即能看透整個空間卻不無聊。

350+351

商品陳列結合生活佈置概念

利用簡易的層架和移動櫃體替代固定木作，賦予空間更加靈活的展示條件；同時，刻意以一種更加疏朗整齊的方式做商品陳列，彰顯一份自在與優雅，並穿插鐘錶、畫作、擺飾品導入居家佈置的概念，甚至與鄰近店家合作，擺上他們的座鐘、吧檯椅等共同融入空間規劃。Fukurou living ／空間設計暨圖片提供 ©Fukurou living ／攝影 © 陳雋崴

352

高低家具打造工業風格展示空間

本店位於華山文創園區的古蹟之一，空間規劃限制很多，在不損害建築體的前提下，於餐廳 2 樓配置整層樓的商品展示空間，蒐羅了大量外國書籍和文具配件、生活雜務，並以工業風格為主軸，利用大量家具打造層次豐富且靈活多變的個性展示區。好樣思維 VVG Thinking ／空間設計暨圖片提供 © 好樣 VVG

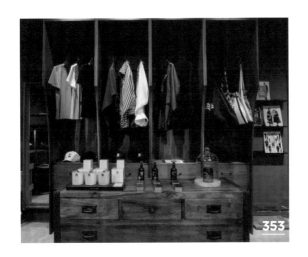

353

調整衣櫃深淺變化，滿足美觀和動線需求

整體空間面寬偏窄，訂製一座原木衣櫃進行衣物、包包的吊掛展示，刻意把上下隔板深度做差異調整，上半部深度 55 公分、下半部深度 40 公分，一方面呈現造型的變化，二方面考量動線的舒適性，即使前方再擺上一座半高展示檯，也能確保兩側走道都有足夠寬度。
Fukurou living ／空間設計暨圖片提供 ©Fukurou living ／攝影 © 陳雋崴

354

骨董老物陪襯創造吸引力

從過去歐洲、日本、香港等地的二手市場搜集而來的各式老物，例如：留聲機、骨董行李箱、ET.. 等，穿插佈置於不同陳列架之間，為空間帶來趣味性，也可以帶動顧客與店主人的互動對談。Mode de vie select shop 品味生活選物店／攝影 ©Amily

➕ 細節規劃　在家具設計結合歐洲元素、台灣老式扣環等概念，帶出空間獨特韻味。同時，結合理髮、咖啡、展覽、選物等項目，提供南士專屬、從頭到腳的多元服務。

➕ 細節規劃　店內陳列架包含訂製與老件，甚至也運用沙灘椅做為中島展台的佈置，讓視覺有高低層次的豐富感。

355

356

 細節規劃　設計之初就決定將地下室作為多機能的展演空間，因此桌椅採取模組化的設計，每一塊長桌可收納兩個小方椅，節省收納空間的同時，又能將每個桌椅分開使用，作為陳列道具的一種。

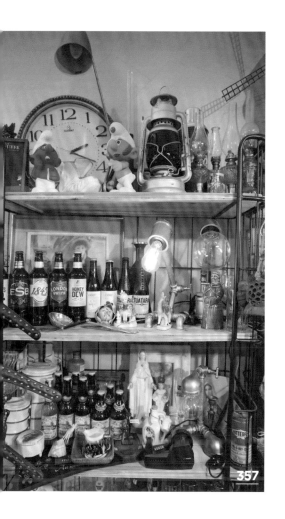

357

355+356

如藝廊般的多重複合空間

特地規劃出一區展覽、活動和商品陳列的複合空間，將主題商品透過如藝廊畫作般的陳列，豐富視覺層次。而為了讓空間保有機動性，特別設計兩種尺寸的方框，不僅可作為商品的陳列架，也能作為桌椅使用，隨時依據空間需求而定。URBAN SE LECT ／攝影 ◎沈仲達

357

緊扣主題的情境設定

不同於傳統店鋪將同一商品做大量整齊的排列概念，現今的風格小店更著重如何襯托商品的特色，例如陳列法國啤酒的時候，店主人 Jeffery 會利用啤酒杯、開罐器等周遭相關商品的輔助，讓主題更明確，也帶動銷售。

Mode de vie select shop 品味生活選物店／攝影 ◎Amily

 細節規劃　在每個陳列櫃內，增加溫暖的黃光照明，同時也有聚焦的效果。

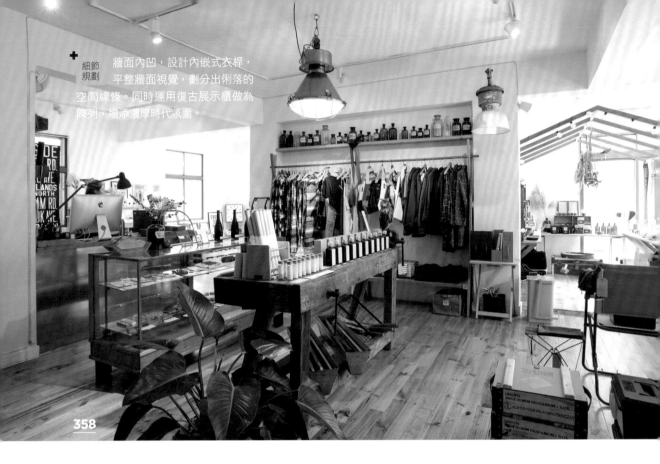

＋ 細節 規劃 牆面內凹，設計內嵌式衣桿，平整牆面視覺，劃分出俐落的空間線條。同時運用復古展示櫃做為陳列，增添濃厚時代氛圍。

358

舒適悠閒的行走空間

一入門即可看到ㄇ字型的空間格局，靠近大門處的兩座展示櫃為黃金展示區，陳列主打新品。兩座櫃體與櫃臺並行，間距約莫 90 公分，留下兩人可通過的距離。寬敞的動線設計，營造舒適悠閒的行走氛圍。everyday ware & co.／攝影 © 沈仲達

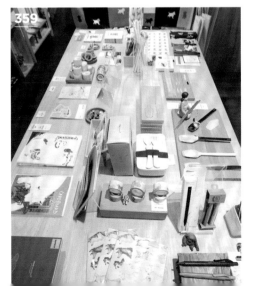

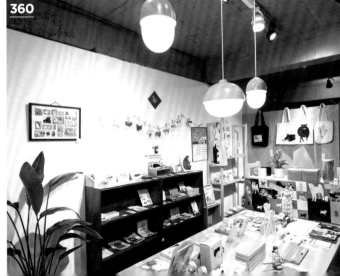

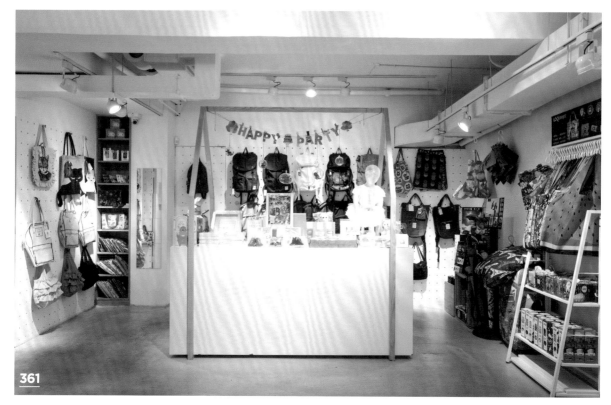

361

➕ 細節
規劃　運用角料製作房屋骨架,下方再以白色美耐板貼覆修飾,展露無
印自然的氣息。

359+360

淺色木質襯底,強調溫暖質感

在空間面寬較窄的情況下,以長 220 公分的木桌為中心,將櫃體
和桌面縱向排列,設計四面環繞的環狀動線,顧客可以順暢遊走。
同時運用現成櫃體和木板牆面展示,擴大陳列空間,大面積淺色的
木質鋪底,注入清新的暖調氛圍,與店面強調友善環境的理念相符。
窩窩／攝影 ⓒ 沈仲達

361+362

營造如家一般親切的舒適氛圍

巧妙運用廊道底端的寬敞區域,宛如小屋的展示台成為空間重心,
四周留出過道形成環狀動線,營造舒適無壓的氛圍。同時善用牆面
空間,透過洞洞板的設計,擴增陳列區域,也讓陳列方式變得更豐
富多元。URBAN SELECT ／攝影 ⓒ 沈仲達

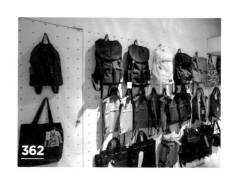

362

➕ 細節
規劃　中央木桌的商品陳列刻意
面向左右兩側,當客人環
繞行走時,都能正面展示商品特
色。而適中的桌板高度,則方便客
人拿取觀看。

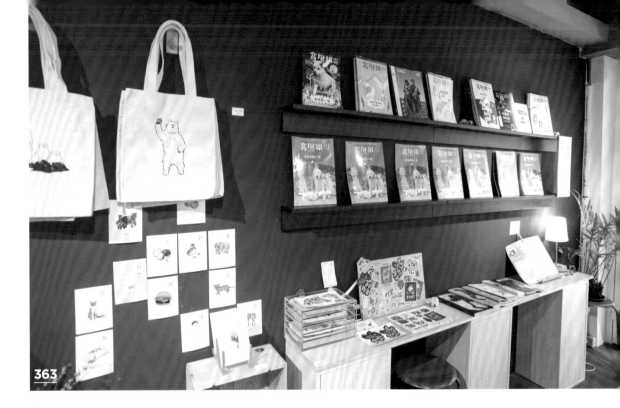

細節
規劃 下方運用櫃框支撐，再擺上椅子，巧妙暗示兼具陳列架和桌台的功能，提供客人閱讀的空間。

細節
規劃 整體以白、灰、木色為空間主色，不搶眼的色系有效襯托商品特色。展示架交錯使用櫃框和層板，不呆板的設計，使視覺更顯律動變化。

363

強烈對比的黃金焦點區

選定大門對側的牆面作為焦點主牆，運用深黑色穩定重心，與商品形成強烈對比，有效襯托商品特色。考量到合宜的視線高度，層架高度分別約在 90 和 115 公分左右，同時也是順手好拿的距離。下方則運用櫃框和夾板組合，形成小型桌台，高度約在 75 公分左右。窩窩／攝影 ⓒ 沈仲達

364+365

縱向排列，拉長空間深度

此為餐飲與選品的複合空間，在空間縱深較長的情況下，中島與展示架縱向並列，拉長視覺深度。兩列階梯式的陳列方式，適中的高度讓商品富有層次，也方便顧客挑選。展示架刻意選用淡雅的白色與木質，注入純淨氣息。URBAN SELECT ／攝影 ⓒ 沈仲達

366+367

屋中屋的吸睛展示

特別訂製大型展示架，採用小木屋的形象創造獨特空間氛圍，屋中屋的設計形成絕佳的吸睛焦點。以骨架拼組、鏤空不做滿的造型，可運用掛簾、花草點綴，讓陳列富有變化，同時可隨意移動的機動性能，能依照主題更換位置。

everyday ware & co. ／攝影 © 沈仲達

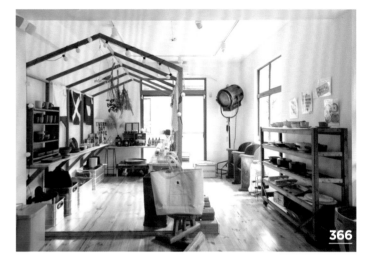

細節規劃 一體成型的木屋展示架，刻意拉寬中間廊道，約為 120 公分，可容納兩人同時進入。

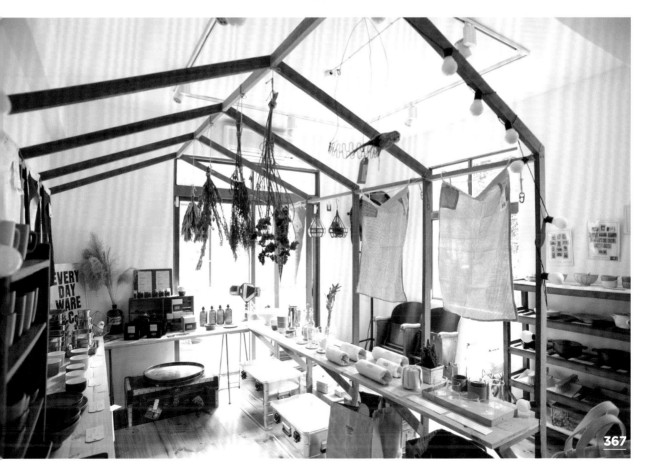

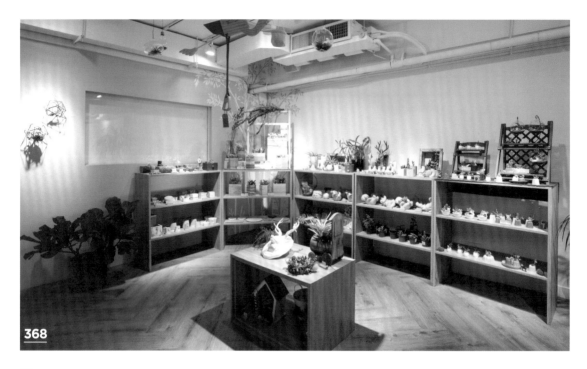

368

細節 規劃 運用鹿頭、大鳥等動物裝飾，創造視覺中心，空間則以帶灰的白橡木地板呈現清淺優雅的調性，人字拼紋則更讓空間富有變化。

368

融入自然意象的植栽空間

一進入二樓，自然綠意隨即映入眼簾，以植栽作為二樓的主題商品，淺藍綠作為襯底，納入大樹意象，凝塑寧靜氛圍。刻意打破用餐區和商品區的界線，讓商品不僅只是陳列，也是點綴空間的一環，讓客人更能自由親近。URBAN SE LECT ／攝影 © 沈仲達

369+370

幾何造型統一設計調性

展示桌檯面和小型展示台沿用幾何造型的元素，運用方形磁磚拼組，與外牆相符，型塑一致調性。同時也納入店名「研究室」的精神，大量採用試管、金字塔、人頭展示架、人體模型等道具裝飾來呼應。

好氏研究室／攝影 © 沈仲達

369

370

細節 規劃 方形磁磚運用模組化的概念，設計出不同高度、寬度的展示桌和展示台，展現同中求異的豐富視覺。

371

✚ 細節規劃　空間分區規劃,以大型吊燈突顯視覺主題,再運用可移動的軌道燈,便於依需求使用燈光。

371

跳脫制式櫃體印象,椅子也能成為展示架

全室重新以白牆修飾,靠近大門處的牆面則全面以洞洞板鋪陳,大面積的鋪陳凝聚焦點,置頂的設計讓大型物件也能完整呈現。透過木箱、復古家具、露營椅等商品成為展示道具的一環,不僅能巧妙運用商品屬性呈現主題,同時也能無須額外配置展示櫃佔據空間。everyday ware & co. ／攝影 ⓒ 沈仲達

372

373

✚ 細節規劃　由於設計之初便設定會定期更換店內陳列，透過機動性高的展示桌和軌道燈設計，兼顧照明和移動的需求。

372+373

寬敞通道兼顧用餐和選品需求

順應格局縱深設置展示桌，型塑出環狀動線，無形引導行走動向。考量到用餐和商品陳列並行的概念下，陳列桌與餐桌之間需留出至少 2 ～ 3 人可通過的寬度，適當的距離讓用餐和選品的客人都不會互相打擾。除了運用展示桌，也以復古老件點綴，自然融入其中。好氏研究室／攝影 ⓒ 沈仲達

374

結合端景櫃展示古董小物

由於櫃台的形式等同於端景櫃概念，在中島桌後方的櫃台是利用老台灣家具木桌當作櫃台，與展示桌等高的檯面，正好巧妙形成隱身的效果。在櫃台旁的古董櫃擺設古董小物，可營造店內復古的氣氛，也是獨一無二的商品。WANDER ／圖片提供 ⓒWANDER

✚ 細節規劃　適時搭配老工具作為裝飾，尤其老檜木家具式樣愈簡約，古董老件愈百搭，如黃銅煙灰缸、零錢碟、捲菸紙、收銀機，讓人不自覺便陷入回憶的共鳴。

374

375

375+376
巧妙運用商品設定空間意象

刻意降低的舊木棧板不遮擋窗景，有效引光入室，透過棧板的堆疊設計出臥房意象，並將同為商品的復古書桌作為展示的一環，巧妙融入空間氛圍，凝塑復古情懷。棧板與木質層架並排陳列，形成高低落差的視覺效果，展現豐富層次。
everyday ware & co. ／攝影 © 沈仲達

➕ 細節規劃　運用拉門整合牆面視覺，全白的色系有效襯托商品，再輔以畫框、乾燥花草點綴，與戶外窗景呼應，流露自然純淨的氣息。

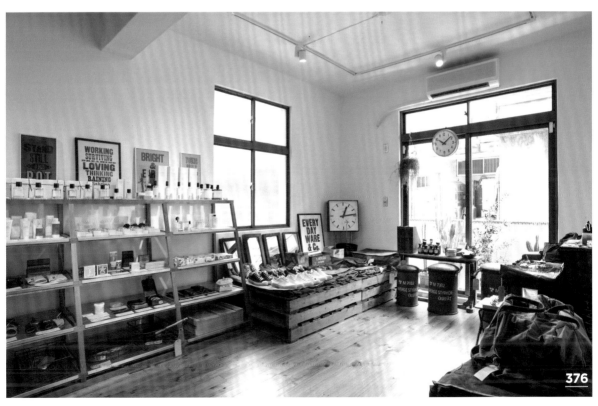

376

氛圍營造

| 燈光

377

明亮光源便於客戶挑選商品

越是商品種類多元、品項雜沓的店家,越要提供客人可以清楚選購商品的明亮空間,這也是為甚麼大賣場的天花板上總是以通透、大量的直接照明作為燈光配置。譬如擁有大量商品的戶外用品店,在店內也選擇以層次少、光源充足的燈光營造,呈現出如陽光底下的明快氛圍。Outdoorman ／空間設計暨圖片提供 ◎ 本事空間製作所

378

軌道燈、投射燈凸顯重點商品

講究氣氛的風格小店,燈光安排上適合以多盞吊燈做點狀式的照明配置,另外針對重點商品,再選用軌道燈或是投射燈增加亮度。然而要注意的是,投射燈的背照物與光源的距離太遠或過近,照明效果就會變差,根據室內空間一般的天花高度、成人身高與展示品(被照物)的最佳的投射角度 30 度。生活起物 trace ／攝影 ◎Peggy

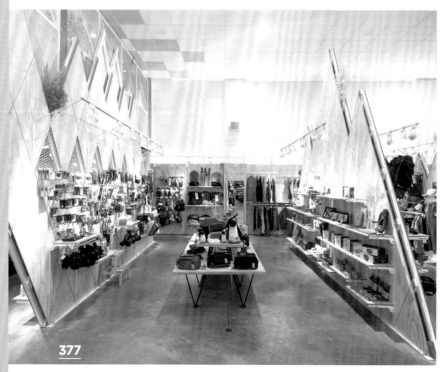

377

378

379

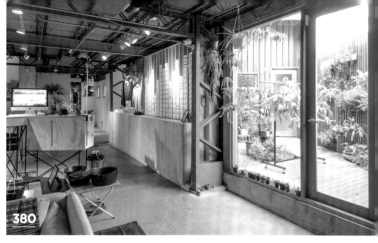

380

風格小店販售的不只是商品,更是店主的生活品味、生活理念,也因此,空間氛圍會以此為主軸,尋找相對應的材料或圖騰做為呈現,針對特地挑選老宅的小店,也會以古樸、復古老件元素串聯,讓整體氛圍更完整,進而產生嚮往與擁有的願望。

379

運用建材呼應商品理念

風格小店除了販賣商品以外,同時也是傳遞某些特定的生活理念。在強調休閒或是有機產品的店家,多半為了強調原味、無添加的自然風格,刻意挑選水泥粉光、原色木夾板、裸露天花設計等,用單純建材與不做作的粗獷風格來呼應走向自然的商品概念。
Outdoorman／空間設計暨圖片提供 © 本事空間製作所

380

保留老件來為空間說故事

風格小店除了店內商品迷人,商空本身的設計與陳設同樣是尋寶重點。例如有些小店會特別選擇老屋做為店鋪,保留既有的結構或是老建材,與店內商品相互爭輝,也傳達出店主的品味;而有些以販售骨董、復古物件為主的小店,也會大量運用如留聲機、打字機等古道具讓空間氛圍更完整。圖片提供 © 本事空間製作所

381

無色彩空間包容繽紛商品

白底無色的空間最能包容多元色彩,因此,當商品本身已經很繽紛多彩了,店內的硬體裝修以及基本展示台、櫃等設備,最好的色彩選擇就是原木色與水泥色調,透過單純的無色彩空間來鎮定整體氛圍。圖片提供 © 本事空間製作所

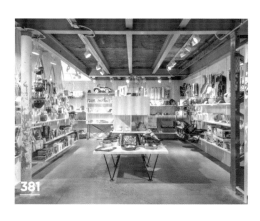

381

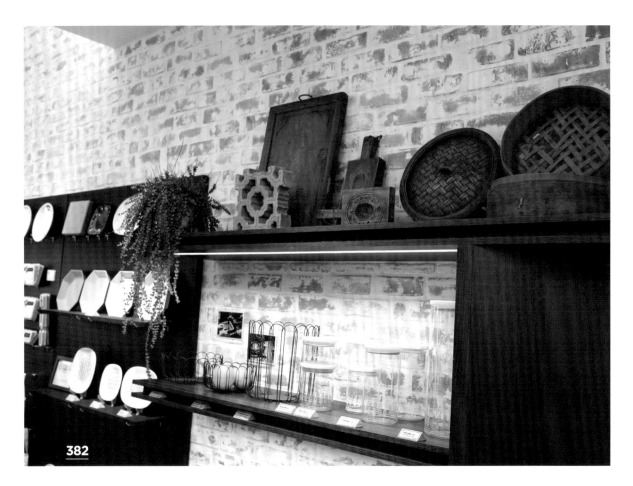

382

 細節
規劃 會議室旁的廚具門片特別以訂製藤編打造，將傳統結合新意，成為空間的吸睛焦點，
對於實用層面來說也有透氣的效果。

382+383

老件收藏連結品牌特色

從選擇店址、店鋪裝潢到陳列道具的使用，厝內
大量地運用與台式文化相關的素材，甚至也刻
意保留廚房的老花磚，商品展示區則融入老老
闆收藏許久的蒸籠、花磚老件作搭配，讓整體
空間與產品設計連結更緊密。厝內／攝影 ◎ 沈仲達

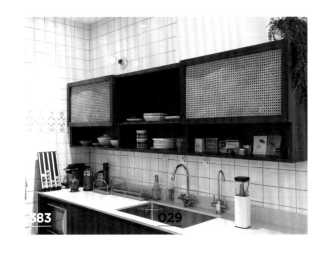

383　**029**

384

枯枝、植物型塑山海戶外的自然味

咖啡廳1樓一部分區塊主要作為販售沖浪、登山、露營活動之商品，為了讓環境充滿濃濃戶外感，運用枯枝、植物來替環境做妝點，不僅與整體調性相呼應，也注入舒適的自然味道。靠此過日子 Quiet B. Days ／攝影 ©Amily ／空間設計 © 大 Q、阿丸

385

黑白灰彰顯多肉與盆器特色

有肉提供了將近 40 個設計師品牌盆器可與多肉做組合搭配，這些盆器的造型、色彩相當豐富多元，也因為如此，有肉的空間僅選用白、灰、黑為主要基調，避免視覺過於凌亂，加上通透的空間感，提供人們有別於花市般的舒適選購環境。有肉／攝影 © 沈仲達

＋
細節規劃　雖說枯枝是作為表述戶外的自然精神，但其實又兼具展示作用，大 Q 特別將其利用麻繩做串連，既可將毛巾最具特別的圖案秀出來外，也讓參觀民眾觸眼可及。

＋
細節規劃　入口的主展區運用不同品牌的設計盆器，針對節慶、主題活動為陳設主軸。

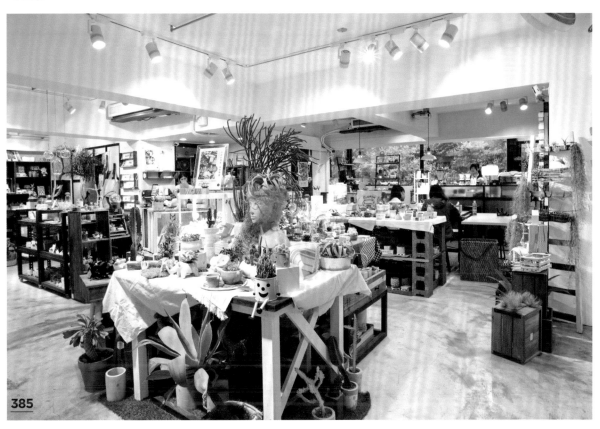

385

386

永生植物作畫營造自然氣息

早在 6 年前開店便早先一步以工業風打造購物氛圍，這次將選物與咖啡館作結合，店主人 Wilson 決定跳脫時下盛行的工業設計，而是僅僅利用白、木頭、鍍鋅幾種簡單的素材，並釋放舒適的空間尺度，提供令人倍感放鬆的清新北歐氛圍。啡蒔 Verse Cafe by Minorcode ／攝影 ©Amily

386

387

大量留白的無壓力空間氛圍

一貫的白色印象從外觀延續至室內，約 30 坪的一樓空間，地坪鋪設木紋鋼刷效果塑膠地磚，視覺和觸覺，從前院的水泥地坪轉換一種心境，暗示著「進到室內、回到家了」的放鬆感。淺色、偏自然感的選物，也有助於釋放壓力。FOLLOW EDDIE ／攝影 _ 沈仲達

✚ **細節規劃** 植物的點綴也是亮點之一，Wilson 特別邀請植物藝術家李霂運用永生植物素材為空間作畫，享受徜徉在自然綠意中。

✚ **細節規劃** 選擇刷白色調的木紋塑膠地磚，以人字拼鋪貼，在一片白牆白天花板中帶來律動感，又不至與水泥地坪產生過大的落差，且讓白色的家具物件、各色地毯等家飾配件自然而然被突顯。

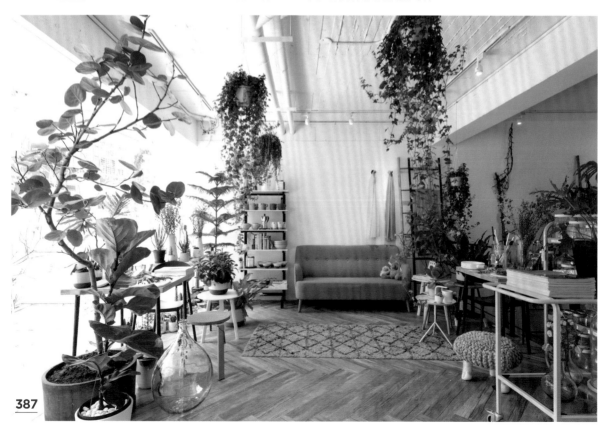

387

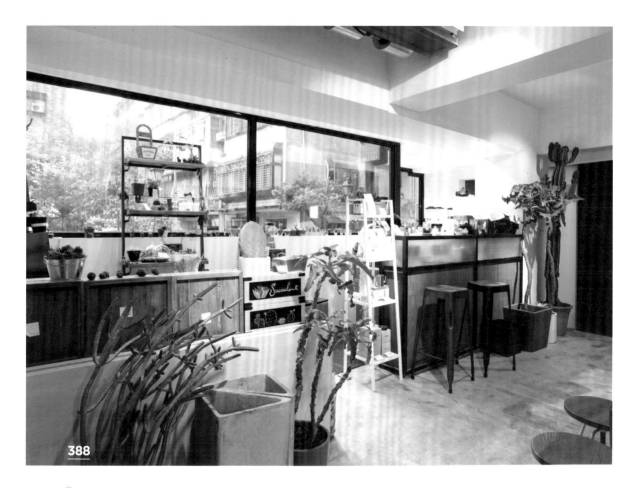

388

細節規劃 咖啡吧檯一旁規劃為組盆工作區，當顧客挑選好多肉與盆器之後，便會在此進行組合與包裝，等待的時間就能至沙發區、吧檯座位稍作歇息。

388+389

都市叢林裡品嘗好咖啡

有肉不只是多肉與盆器組合的禮品店，更結合手沖咖啡 Coffee Sind 店中店的複合形式，選購植物的同時也能沉浸在咖啡香味之中，視覺、嗅覺獲得自然療癒，而咖啡店中店的人氣義式咖啡短笛甚至與多肉組盆作結合，獨特造型也帶來搶眼的吸睛效果。有肉／攝影 © 沈仲達

389

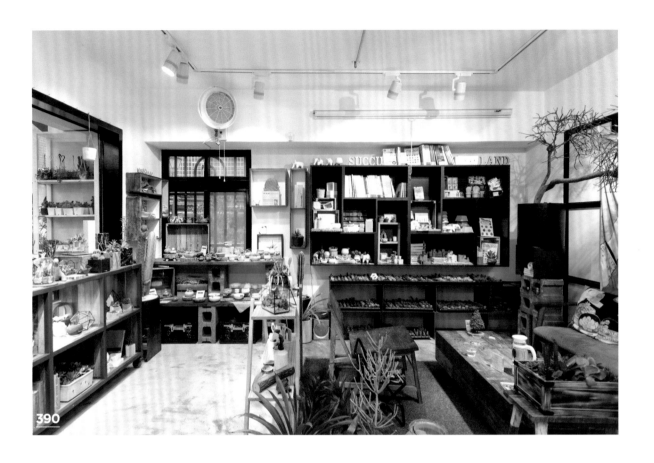

390

390+391

叢林小客廳吸引顧客親近

有肉入口左側除了設計師盆器之外，還包括迷你多肉與多肉周邊商品、書籍，為了將顧客引導到此，店主特別利用低矮的沙發與單椅，加上高低層次的多肉植物環繞，讓人們有如置身叢林之中，也可想像當家中擁有植物的氛圍感受。此外，這邊也預留投影設備，可彈性作為課程使用或電影放映等活動。有肉／攝影 © 沈仲達

＋
細節規劃 梯形層架主要陳列課程所完成的多肉創作，例如用黏土做多肉、手作水泥盆器等等，側牆則選用訂製ㄇ字型鐵板擺放迷你多肉，鏽蝕的鐵件色調與植物也極為協調。

391

392+393
一種輪廓的兩樣風情

為解決前後門相對的風水問題，後門另開
通道，把舊有的後面改造成大型窗框，連
同左右窗戶採取一致性的設計，搭配顏色
較為亮麗的芥末黃與蔚藍色沙發，營造鮮
活的北歐 style 閱讀角落。小日子商号選物
店／攝影 ⓒAmily

細節規劃 牆的背面保留古老的鐵窗窗櫺，掛上鹿角蕨和深綠色壁燈，以身輕如燕的圓形桌几搭配幾張帶有閒散氣息的藤椅，成就台味老厝 mix 經典歐風的乘涼後院。

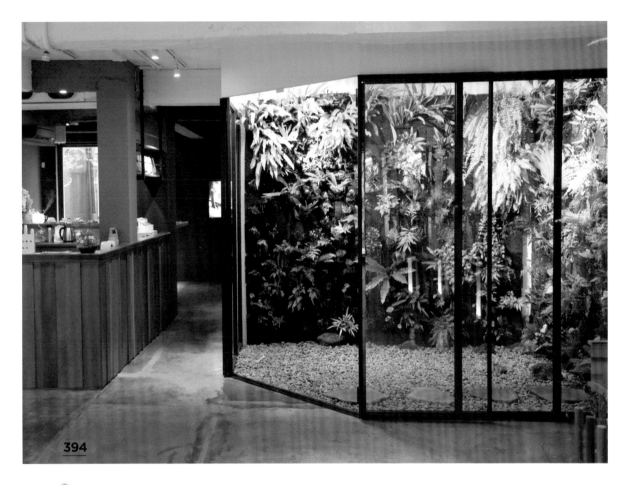

394

相較一般植生牆等距規律的排列，這裡的溫室選擇蛇木板為基座，再利用海草將蕨類種植在內，並透過天井的光與風，以及溫度、濕度的控制，維持溫室的植物風貌。

395

394+395

用原生蕨類作畫，打造森林溫室

為了突顯台灣設計師們精采的創作，森林島嶼選物店的空間設計簡單素雅，除了建築師王世芳利用顏色的變化呈現淺灘、平原、森林等樣貌，森林島嶼團隊更在空間一角邀請畫家梁至青以植物進行創作，選用近 80 種台灣原生蕨類、海棠與蘭花，打造獨一無二的溫室，讓身處都市的人們有如置身森林般的放鬆。森林島嶼概念店／圖片提供 ⓒ 森林島嶼

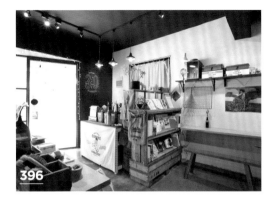

396

396

無 coffee 不歡的書香轉角

咖啡風潮席捲大街小巷，在歐洲連腳踏車店、衝浪用品店等各類商店都有喝咖啡的角落。每一間店都會有專屬的「咖啡味道」，選物店也不例外，進門後利用左側角落，設置咖啡吧檯和閱讀書區，客人在選物之餘，也能享受恢意時光。叁拾選物 30select ／攝影 ⓒ 沈仲達

397

置身蘆葦田下感受香氛的魅力

精油試香，是選購 BsaB 商品最重要的環節，也是顧客花最多時間停留的區域，因此店主人選擇將試香區規劃於空間末端區域，一旁更配有桌椅，提供客人有寬敞舒適的空間能仔細地挑選香味，也讓店內的動線更為流暢。BsaB Taiwan ／攝影 ⓒ 沈仲達

➕ 細節規劃 咖啡角落結合店內咖啡器具商品的試用，購買咖啡時可選擇想「一嚐滋味」的咖啡器具，工作人員將使用該器具沖煮出一杯美味的咖啡，供客人細細品味。

➕ 細節規劃 以具獨家特色的泰國品種蘆葦樹枝懸掛於天花板，讓人彷彿置身蘆葦田般的氛圍，同時也讓顧客更清楚 BsaB 的商品特色。

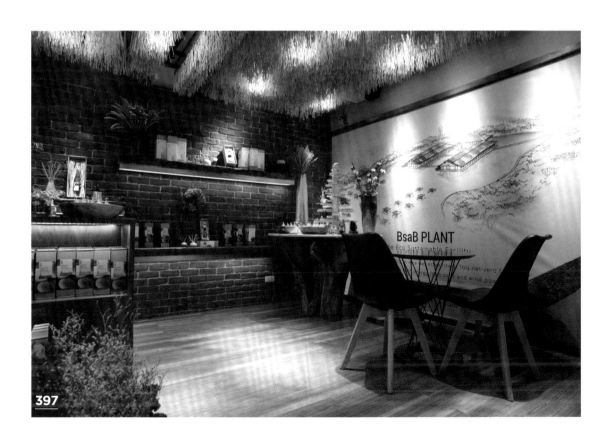

397

398

還空間原貌略修飾的自然感

空間採光條件佳，但原始磚牆隔間完全阻擋採光，輕鋼架天花板讓室內更形壓迫。除去非關結構的隔間後，以玻璃做牆引入前後採光，格局中的畸零空間，挑選尺寸能放入的層架，層疊物件的手法，讓視覺感受到更豐富的細節。
FOLLOW EDDIE ／攝影_沈仲達

399

黃光為空間堆砌溫暖愉悅氛圍

呼應明亮的米白色調空間，藉由隨性錯落垂掛的燈泡串燈、軌道投射燈與吊燈配置，營造具有生活感，以及親切溫度的無壓購物環境。A Design & Life Project ／攝影 ⓒAmily

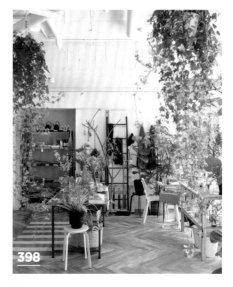

398

➕ 細節規劃　希望釋放天花板高度，只好讓管線外露噴上白漆，並運用這些管線吊掛植物，常春藤自然垂下的柔軟線條，為室內帶來自然而清新綠意，同時也弱化天花板上錯綜複雜的管線凌亂感。

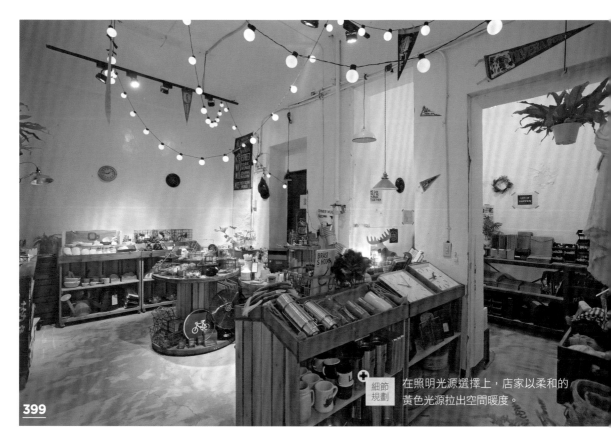

399

➕ 細節規劃　在照明光源選擇上，店家以柔和的黃色光源拉出空間暖度。

400

細節
規劃　燈光設計不能偷懶，不論是天花板的投射燈或桌燈、立燈，適時擺放更能凸顯家具美。

細節
規劃　個性窗簾美化了不具漂亮窗景的老窗，搭配略帶工業風調性的立燈，和微微閃爍的燈串，調出曖昧昏黃的空間色調，運用木箱展示著鞋子、書本雜誌等家用小物，營造極具生活感的居家生活場景。

401

400

加入燈光投射，展現家具之美

地下室是大型家具的展示空間，除了把家具擺放的像家之外，同時也加入了香氛蠟燭或燈光設計，讓家具陰影呈現，提升整個展示場域的溫度。舒服生活／攝影 © 江建勳

401

Hipsters 集合！來我家吧！

既然是選物店就該來點家的感覺！一塊地毯翻轉這塊畸零空間的靈魂，來自美國繽紛又帶點嬉皮的條紋地毯，使人置身紐約 Loft House，水管掛衣架沿著牆壁三面走，整齊地掛著牛仔褲、衣服等各類織品，就像闖入潮流藝術家的私密房間。叁拾選物 30select ／攝影 © 沈仲達

402

細節規劃 為了軟化水泥空地的生硬，又特意在簷廊前栽種了草皮，廊前的綠意和窗邊的盆栽融合成一片清新又親人的居家風景，也突顯出這是一個以家庭生活為重心的風格小店。

402+403

用簷廊創造美好的生活回憶

店主夫妻的原生家庭都有日本淵源，一些日式語彙不難在各處發現，像刻意在門前加設木造簷廊，一方面可作為空間由裡至外的延伸；另一方面，閒暇之餘可和孩子們一起坐在簷廊上吃西瓜、看星星，製造日常生活的幸福回憶。

Norimori Shop & House ／攝影 © 江建勳

403

404

運用在地花材增添工業空間的溫度

在具有工業元素特質的空間中，往往給予人一種較為冷調的感覺，要提升溫度，少不了顏色的妝點，能在空間中掛上一些乾燥花卉，空間立刻有了自然氛圍。透過天然乾燥植物的顏色，再加上燈光適當配置，創造一種微微的鄉村感。

舒服生活／攝影 ⓒ 江建勳

404

✚ 細節規劃 選用多種色系的乾燥花集中從天花向下垂吊，桌面選用小件植栽妝點，讓視覺更為繽紛。

405

405+406

用燈具創造流動的韻律

為配和屋齡與磚牆木樑的氣質，在燈具選用上，也刻意挑選昭和咖啡裡的柔和吊燈混搭剛硬的工業琺瑯來經營氣氛，燈罩材質有玻璃和帶點鏽邊的金屬兩種；同時利用高低錯落的懸掛方式鋪陳空間層次，讓光源形成流動的韻律。

Norimori Shop & House ／攝影 © 江建勳

細節規劃 除了燈罩材質和懸掛高度的差異，燈泡內特殊的鎢絲造型和不同材料編製而成的吊繩，雖不明顯也不容易被察覺，卻可以突顯佈置的用心和巧思，一旦被發現便會讓人印象深刻。

406

407

407

玄關打造拍照端景，家的氛圍從此開始

為了營造家具咖啡店的舒服感，進門玄關處就必須吸引客人。運用二手古物家具陳設，並用黑板手寫當日特別活動或餐點，強調真實的生活感。且同時在玄關處創造一個能提供客人拍照的端景，加深與客人的聯繫度。舒服生活／攝影 © 江建勳

408

老建物原味呼應懷舊選物風格

挑高的 1 樓空間，融合了新與舊的多重元素，刻意保留斑駁的油漆天花板及裝飾線板，搭配 Loft 粗獷的美式風格展示櫃，凸顯店家設計販售工業設計品的特色，也進一步勾勒出店家對生活風格詮釋的畫面。A Design & Life Project ／攝影 ©Amily

> **＋細節規劃** 將二手家具古物隨意擺放空間之中，讓客人只要看到或接觸到，喜歡就能帶走。

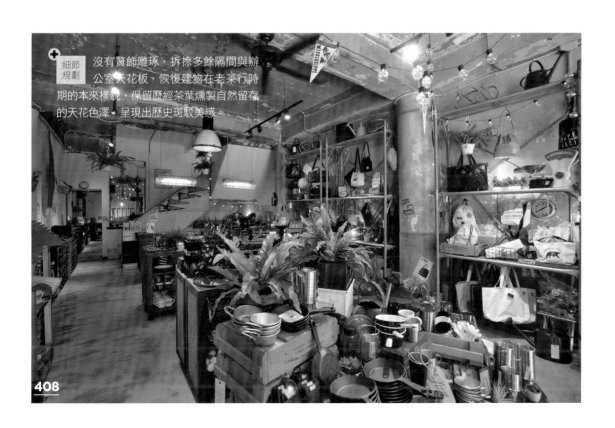

> **＋細節規劃** 沒有贅飾雕琢，拆掉多餘隔間與辦公室天花板，恢復建物在老茶行時期的本來樣貌，保留歷經茶葉燻製自然留存的天花色澤，呈現出歷史斑駁美感。

408

409

410

409+410

清新木質基調演繹美好生活

在百年古蹟無法做大幅硬體結構變動的情況下，複合式概念店整體以白色、淺木頭材質為主要基調，甚至帶入華山文創所缺少的花材販售，空間陳列也融入許多植物的點綴，提供人們一個舒適愜意的氛圍。FUJIN TREE Landmark ／圖片提供 © 富錦樹

細節規劃 空間牆面裝設軌道，做為懸掛商品也十分好用，又能為牆面帶來豐富的視覺效果。

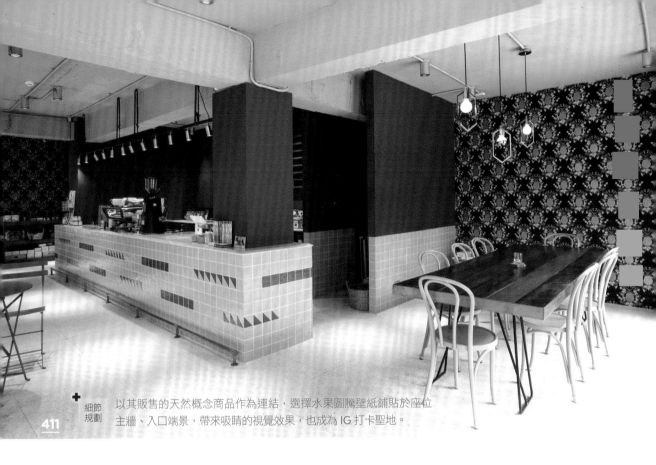

411

+ 細節 規劃　以其販售的天然概念商品作為連結,選擇水果圖騰壁紙鋪貼於座位
主牆、入口端景,帶來吸睛的視覺效果,也成為 IG 打卡聖地。

412

+ 細節 規劃　者重倪覺綠化,以台灣原生植物點綴空間,包括
富貴蕨、山蘇、龜背芋等,營造荒野中的綠意,
描繪腐朽中長出新生命意境,同時讓空間更舒適、更有
層次。

411

鳳梨主題牆創造行銷話題

拒絕追隨時下流行的工業風,對美感、設計
有獨到品味的店主人,選擇運用新、舊材質
的結合,例如仿磨石子地磚配上貼滿新潮復古
的鳳梨壁紙,金屬燈具與裸露天花板的視覺
反差,打造出如國外場景般的氛圍。Untitled
Workshop／攝影 © 沈仲達

412

暖光歷史老件堆疊陳舊歲月感

古樸空間裡處處充斥刻化時間痕跡的擺設與選
品,暈黃燈光及隨處可見的歷史老件,鏽蝕鐵
架、老鐵梯、醫院屏風等廢棄鐵件與植物巧妙
運用,堆疊出地衣荒物講究原生於大地及孕育
新生的理念。地衣荒物／攝影 ©Amily

413

細節
規劃 空間面寬偏窄,把櫃台和展櫃分別擺在空間兩側,規劃簡易的一字動線。展示動線依序是空間打掃、沐浴清潔到體內的飲食淨化,緊扣 Clean 為主題概念,由外而內,逐步建構完整生活提案。

413+414

降低空間配色,商品主導佈置

降低所有裝飾規劃,把空間用色降到最低,把佈置任務交給店內商品做呈現,透過不同層次的展示手法,搭配些許植栽裝飾妝點清新綠意;天花整合燈光照明和金屬鋼線拉出一道道縱橫有致的線條畫面,打造個性視覺,也方便商品、植栽吊掛展示。BRUSH&GREEN／攝影 © 沈仲達／空間設計 © 東泰利

414

415

淨白空間以窗景的綠意妝點

乾淨素雅的淨白空間，不做天花保留空間寬朗高度，利用
LED 於中央拉出兩條光帶，賦了空間明亮光線，也創造視
線的延伸，空間末端以一面盎然綠意收尾，為空間注入一
絲沁涼，白與綠的對比，也正好呼應店家 Green & Brush
核心概念，為空間做最好的詮釋。BRUSH&GREEN ／攝影 ©
沈仲達／空間設計 © 東泰利

415

＋ 細節規劃 LED 燈管透過接續擺放手法
替代傳統無接縫造型燈光，既
方便日後維修替換，也能有效降低裝
修預算；兩側預留 LED 燈軌道，以
因應不同展示需求增加掛鉤或調整打
光方式。

416

老台灣家具民藝典藏

專營老台灣家具的選物店，有著年輕老闆的視角，讓老家
具佈置出獨特的歲月氣質，以檜木材質為主的各種桌椅、
木櫃，使得滿室繚繞木質香氛。女王花笠盆景在空間裡一
枝獨秀，牛奶燈、桌燈與古書猶如老教授書房，營造高雅
沈靜的藝術空間。PARIPARI ／攝影 © 陳婷芳

＋ 細節規劃 因木作家具使得空間呈現大量咖啡色的主要色調，
咖啡色系給人溫暖的心理感受，燈光氛圍利用牛奶
燈烘托手作感，加上人字拼手法的檜木地板，不造作的手
感溫度愈加貼近日常生活。

416

417

417+418

一氣呵成的跳舞書桌

面對大面落地玻璃窗景的 L 型長桌，即使一個人喝咖啡也不孤單，坐在面對窗景的吧檯長桌，享受陽光的同時也可望向天空與大樹，長桌倚靠著牆延伸至 Z 型書櫃，非一般樣貌設計的書櫃，斜線與隔板錯落方式，生動線條活耀空間擺設。覓靜拾光／攝影 ⓒPeggy

＋
細節規劃　Z 字型書櫃以 CNC 儀器切割，再運用榫接方式接合、拋光與均勻烤漆，近看幾乎不著接痕，像似折紙般俐落。上方更使用鍊鎖吊掛裝飾，讓視覺輕盈許多。

418

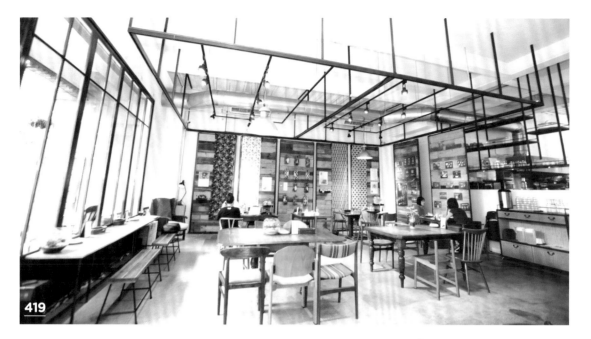

419

宛如染布坊多變的萬象木門

像似染布坊多變且色彩繽紛的萬象木門，運用老舊木板和扁鐵黑框安裝上滑軌輪，可任意收納擺製一面牆即成為用餐區最美主視覺一景，依照當季主題擺設於牆面的商品或設計概念，再搭配柔和的投射燈後，營造讓顧客彷彿處於藝廊中般享用美食的獨特性。好好西屯店／攝影 ©Peggy

細節規劃 為了柔化天花頂板的剛硬結構，設計由天花板垂落黑色烤漆方管，運用細長、鏤空的特性，並安裝上滑軌可任意移動萬象木門，可隨著店內活動移動隔出不同空間使用。

420

充滿陽光綠意的解放所

白色軟綿綿的美式單椅，倚落在木平台的一角，望著整道木板牆延伸而上，陽光姿意穿過木隔板細縫中灑落庭園，隨著風搖曳生姿的黃金葛、鹿角蕨恢意擺動著，野外的原生素材木頭、老鏽鐵、植物，讓放置機房及廁所的空間，搖身一變成為庭園小景。好好西屯店／攝影 ©Peggy

細節規劃 營業場所常有的設備，冷氣主機、水塔、廁所等較不美觀的空間設備，往上放置後以木格柵與植栽美化，再運用碎石及南方松等原生素材營造戶外氛圍。

421+422

老件妝點重現 80 年代

屋齡 80 年的老屋，是光復初期拆除台中醫院時的舊建材所建造而成，共有五間連棟仿日式建築。宅邸屋頂結構助體為檜木與杉木組成，牆體則以紅土泥牆所砌成，而吊掛的燈具則由和室軌道門鎖拆卸下來連結粗麻繩吊掛，在選用麻繩電線與陶作碇子妝點，搭配老琺瑯燈照重拾懷舊老時光。小院子生活雜貨／攝影 ©Peggy

✚ 細節規劃　拆除天花隔板露出原有建築結構外，刷飾白水泥漆以突顯商品作為背牆，燈光則選用傳統鎢絲與 LED 光源 2700 ～ 3000K 暖色溫為主，是最具有懷舊與安定的光階。

423

歐美飾品置入紅磚牆語彙

紅磚牆獨立成一面展示牆，創造屬於老屋生活記憶的情感連結。牆上掛上一幅 1965 年的美軍越戰戰略地圖，與展示櫃上的軍用商品配對成統一風格，桌上的 70 年代的美國跳字鐘彷彿成為光陰計時器，古董小物帶來濃濃的懷舊氛圍。WANDER ／圖片提供 ©WANDER

✚ 細節規劃　在紅磚牆上可利用一些歐美飾品，如瑞典經典公爵鹿頭掛飾、美軍越戰戰略地圖，或甚至是仙人掌盆栽，北歐風、工業風、自然風隨意發揮，不受老台灣建築的老屋空間語彙牽制。

424

擁有安定感的迴式空間

踏進店內溫暖色調的黃光令人產生安定感，連棟老宅特有的設計，僅有前後採光兩側則是完全封閉，卻也因這條件讓燈光與木質家具所散發的溫暖，讓顧客駐足許久。牆面是乾淨純白色系，桌子或層架均為手作木頭材質，在燈光的襯映上更顯溫潤。小院子生活雜貨／攝影 ©Peggy

425

檜木窗邊長木桌的咖啡時光

巷道三角窗的檜木窗映入不同時辰的光影變化，牛奶燈投射在玻璃裝間，燈色溫暖富詩意，彷如懷舊老電影，有燈就有人。鳥飛古物店擺置一張長木桌，平時可供客人坐下來喝杯咖啡，靜享溫存老屋生活風景，亦可規劃手作課程小教室。PARIPARI ／攝影 © 陳婷芳

424

細節規劃 整個空間層架幾乎皆由店主四處收集老木頭與廢木材利用置成，由於室內空間有限，動線設計乃測量出顧客所使用的走到距離後，依照適合尺寸設計長桌及陳列架的深度，即使空間寬敞卻也不緊迫。

細節規劃 以大型家具為主的古物店，直接將修復的古董桌椅陳列當作空間角色，長度 320 公分的長形實木桌擔當主角，搭配十把台灣老師傅手工藤編餐椅，如此也可避免老家具椅稀有數量零星的拼湊感。

425

426

走進法國普羅旺斯的香頌

法國南部的普羅旺斯一直是旅遊勝地之一，當地因為有良好的陽光、空氣及沃土，產出的植物所提煉的香氣更是世界聞名。而當你走進 BonBonmisha 店門口時便有香味撲鼻來，彷彿是歡迎你到來。最具代表性的薰衣草精油做為入店的香氛主味，邊逛邊感受艷陽下大地的恩典。

BonBonmisha ／攝影 ©Peggy

427

華麗復古想像 仿古細緻格調

將粗獷、精緻、古樸與人文氣息加以整合，醞釀華麗復古的空間印象，以一座黑色鑄鐵旋轉樓梯凝聚焦點，扶手採以銅質鑲邊，勾勒仿古的細緻格調，雖說樓梯並不開放使用，但仍藉由盤旋而上的造型，給予視覺上的想像延伸。

禮拜文房具／空間設計暨圖片提供 © 澄橙設計

➕ 細節規劃 薰衣草香氛在心理層面有正面效果，能淨化、安撫心靈，使人可以心平氣和面對生活，在店鋪除了商品陳列的視覺外，味覺也能影響人的慾望及心情。

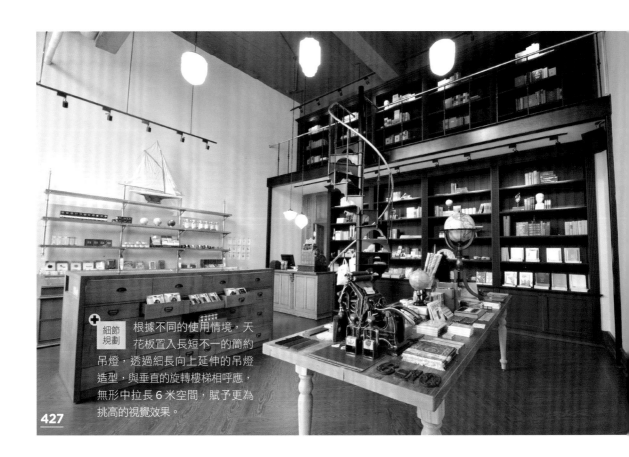

➕ 細節規劃 根據不同的使用情境，天花板置入長短不一的簡約吊燈，透過細長向上延伸的吊燈造型，與垂直的旋轉樓梯相呼應，無形中拉長 6 米空間，賦予更為挑高的視覺效果。

428

428

引景入室窗景為一面畫

大面無分割線的窗，搭配藍色邊框設計，矮檯邊放上一盆綠植栽，軟化因材質而產生的生硬空間，帶來生活的愜意。窗邊的角落再擺放一張設計師單椅，一旁鋁製材質的長型書櫃，完整了整個空間。CameZa ／攝影 ©Peggy

429

利用材質與色彩作畫

戶外大榆樹隨風搖曳擺動，隨著西邊日落陽光灑落入室，枝葉光影映在家具單品及鏽鐵地面，自然光影引入室。二樓側室狹長的空間利用原木條拼接而成的長桌，將裡外連成一氣，客人也可以因桌子擺設，明瞭單品在家中所呈現的樣貌。CameZa ／攝影 ©Peggy

細節規劃 內縮牆體預留約莫 20 公分寬，與外牆切齊裝設旋轉上推窗，有別一般上推窗鉸鍊端點設於頂角，這道窗的鉸鍊則固定於中段，視覺更為輕盈外，開關窗更為省力。

細節規劃 生鐵、消光水泥黑漆、碎石、磨石子，是整體空間組成元素，而在生鐵維護上採用 WD40 防護漆，上漆後用細砂紙研磨呈現自然霧面，再運用些許原木柔化生硬的空間。

429

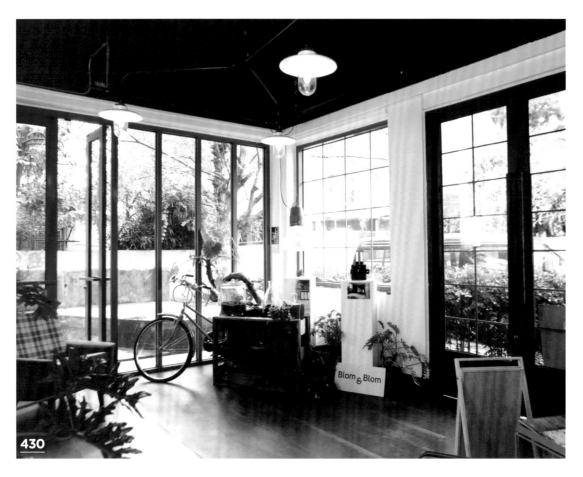

430

細節
規劃

道路退縮外也將實體圍牆拆除，並鋪上打石而成的灰白碎石，內庭抬高 65 公分，任意青苔滋長，讓界線不再由圍牆界定。

430+431

捨圍牆拉近室內外距離

小店轉角有大約 30 坪的側院，A 字型切角是店主與客人間談話閒聊的空間，伴隨四季變化風吹落葉，砌上一壺茶便可享受日光。在視覺一角放著木頭雕刻的木馬及犀牛，走進一看另人會心一笑，榆樹搖曳生姿矗立於門口與側院一角，像似招攬客人般擺動著。

CameZa／攝影 ©Peggy

431

432

百年烤爐回溯美好時光

房子中心擺放著法國百年前流傳下來的炭燒烤爐。外表鏽鐵斑駁的表現空間不受現代影響，完美襯托出家具單品因時間而老的美感。就如同懸掛在門口那串鏽鐵古老鑰匙都是非賣品，在這兒的單品多數都是從法國莊園或城堡拆卸下來，每把鑰匙就代表一座莊園，也是這家隱身於巷弄小店的精神。BonBonmisha ／攝影 ©Peggy

433

藍色書牆 原味的英式風情

特別訂製 8 米寬的大面積書牆，創造充滿延展性的立面表情；牆面採以橡木皮染色、融入沉穩的英國藍作為背景底調，型塑整個店面的主牆焦點，而細緻的線板與雕花圖騰，更點出帶有豐富層次感的空間印象。禮拜文房具／空間設計暨圖片提供 © 澄橙設計

432

細節規劃 烤爐在視覺感覺上帶有溫暖的含意，像是回溯時光帶來的美好生活，如同訴說這間店的初衷理念。

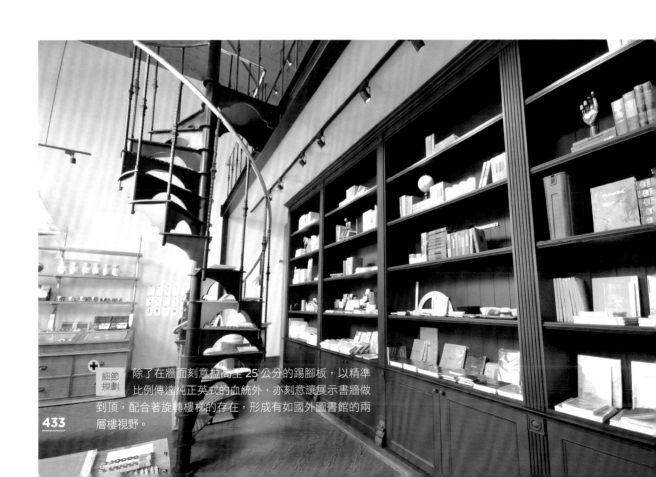

細節規劃 除了在牆面刻意拉高至 25 公分的踢腳板，以精準比例傳達純正英式的血統外，亦刻意讓展示書牆做到頂，配合著旋轉樓梯的存在，形成有如國外圖書館的兩層樓視野。

433

434

435

434+435

創意燈具化身空間主角

在二樓主牆由設計師來台灣親自佈置迴路走向及燈具位置，店主說：自己的事物擺設自我生活品味，燈在傳統建築設計裡面是附屬品，然而反向思維若是以個性燈具為主，相對更能展現主人的獨到眼光及品味。CameZa／攝影©Peggy

436

來趟老宅裡的旅行

推開因時間而鏽格子狀鐵門，映入眼簾的藝廊迴游陳列方式，讓人誤以為身在小美術館之中，藉由牆體為背景突顯每樣單品輪廓細節，而展現獨特風格與個性，讓家具自己來表達設計。CameZa／攝影©Peggy

＋細節規劃 運用黑色牆去襯托特色燈具，設計師 Blim blom 兄弟也會在自己設計的燈具護照上簽上名字與年份，成為空間獨特的裝飾。

＋細節規劃 以 2mm 生鐵薄板用特殊膠合劑手工一片片黏著於地面，而藉由老房地面不同水平高低落差與時間，讓生鐵面表現平滑與生鏽凹凸生動感。

436

細節規劃 特別選搭經典的梵谷椅佈置空間，黃色木頭椅身，椅面則用麻繩編織而成，讓人彷彿回到了1888年。

438

437

437+438

風格家具搭配陳列回應南法風情

外觀充滿靜謐感，石頭外牆搭上屋頂的紅磚，這是南法莊園的基本風格，以販售南法為主的傢飾、雜貨選品店，家具多半以木頭設計為主，而色調則以大地色居多，並挑選極具當地代表風格的家具系列陳列販售，更能展現選物眼光。BonBonmisha ／攝影 ©Peggy

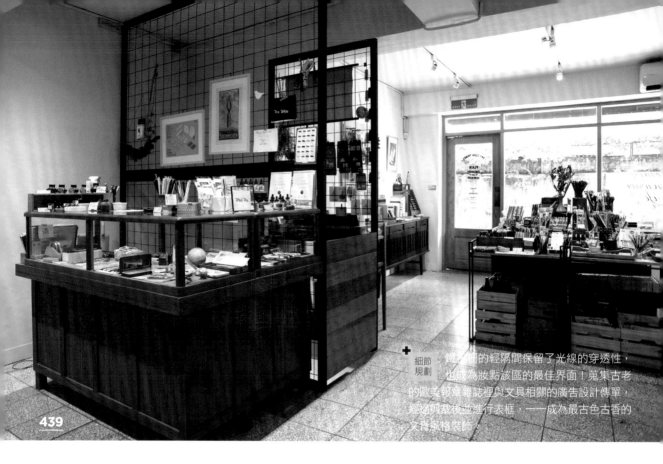

439

439

鼠友們最想賴著不走的角落

利用鐵格柵後方的空間規劃「鋼筆與沾水筆」專區，自行訂製帶有古典線條的玻璃展示櫃，許多精美的鋼筆和沾水筆都能一目了然，更可以利用檯面進行試寫，讓鼠友們可盡情體驗第一手的美妙筆感！直物文具 Café／攝影 © 沈仲達

440+441

不只是咖啡廳，還是工藝教室！

以白色為基調的文具 Café，底牆以極具紳士風範的深灰色，定義出與前段文具展售區迥然不同的洗鍊氛圍，牆上簡單的時鐘、老教具擺飾，搭配來自北歐圖書館裡的老椅子，厚實又堅毅的樸實造型，讓人想起歐洲電影裡的校園場景。直物文具 Café／攝影 © 沈仲達

細節規劃 為考量此區將會不定期舉辦木工、金工等各種手作課程，桌子以好移動可隨時變換組合隊形的實木方桌為主，可以耐得住各種敲打撞擊，更與該區的木質地面與椅子成為最 match 的相挺夥伴。

443

原本是懸掛物件的ㄇ字架子，惜
福靈機一動利用紙繩纏繞，成為
獨一無二的陳列台。

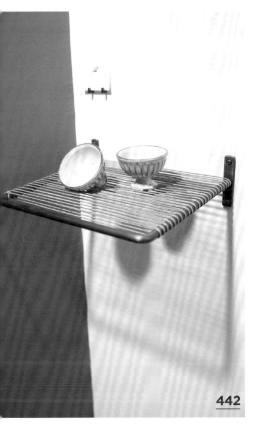

442

442+443

一抹綠牆的沉穩寧靜

原本以白色為主要背景的店鋪，無意中被朋
友家一抹綠牆所吸引，於是運用為側牆底色，
低矮的陳列桌則是店主人惜福自宅原本所使
用的物件，如今陳列了台南隙裏有光手打銅
器，搭配黃銅吊燈、老件學生椅，協調之外
也感受得到店主人對於美感的要求。惜福股長
／攝影 © 沈仲達

444

民初建材彷若走入時光隧道

傳統閩南式建築空間裡，紅磚、銅鐵、木箱材質，展現舊時代古樸，穩重中又帶出活潑氛圍。吊掛於天花的麻繩燈飾作點綴，呼應了空間溫潤氣氛外，也減緩天花的沉重感。
大春煉皂／攝影 ©Amily

445

淺色調材質營造空間輕盈感

位處狹長型店內後端的櫃台與活動區，考量自然受光不足而顯得晦暗，故以明亮的淺色抿石子與灰色透空磚為主素材，搭配暖色調的黃光投射燈運用，營造出輕盈、溫馨的空間氛圍。大春煉皂／攝影 ©Amily

444

+ **細節規劃** 空間內不時可見清新植栽佈置點綴，在大地色調與溫潤黃色光源氛圍下，「綠色」植栽成了空間亮點，也宣告著空間與品牌主打「天然、有機」的概念。

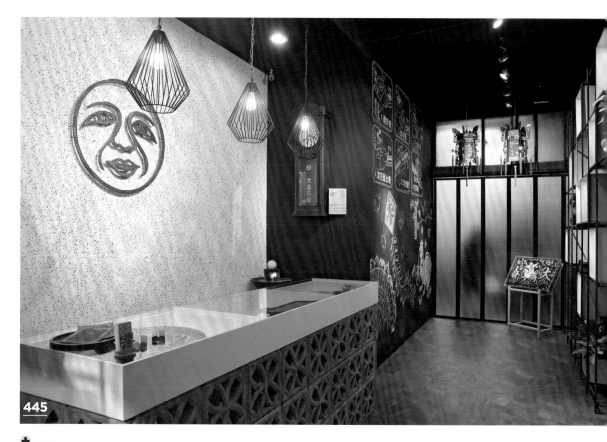

445

+ **細節規劃** 櫃台旁的小空間事實上是一間廁所，以黑板牆作設計將廁所包覆其中，整體空間色調呈現一致、美觀外，因應不同季節、節慶，店家可繪上不同圖畫，造就不同景致。

446

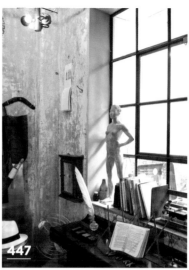

447

446+447

用電影場景訴說戰事回憶

一扇格子鐵窗接續了兩個空間，一邊是倉庫外的美國大兵房間，一艘無法再航行的帆船模型與失去熱血的帆布帳幕，老式的打字機裡還夾藏著一張未竟的泛黃紙張，面對著窗內的幽冥燈火，電影般的場景訴說未完的美國五、六零年代的戰事回憶錄。Homework studio ／攝影 © 沈仲達

> **細節規劃** 窗戶的另一邊，女神雕像彷若象徵著勝利，鵝毛筆、翻開的古書抖擻地倚著譜架，一架老鋼琴只剩下琴蓋，被安置在音響的上方，像是寄情於過往卻捨不得離去，無聲演奏著「戰事已過」的悠揚曲調。

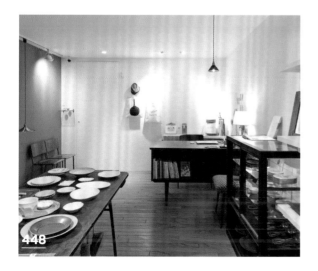

448

448

簡單和諧的日系小清新

相較一般選物店多採取固定式陳列架，這間以日式選物為主的惜福股長，素淨的白色框架底下，運用了許多店主人惜福喜愛的老件家具為主軸，來自北歐、台灣、日本等地，木頭、鐵件、玻璃一致的素材展開和諧的調性。惜福股長／攝影 © 沈仲達

> **細節規劃** 除了軌道燈、嵌燈之外，店內更搭配檯燈、吊燈等多元照明，製造空間氣氛。

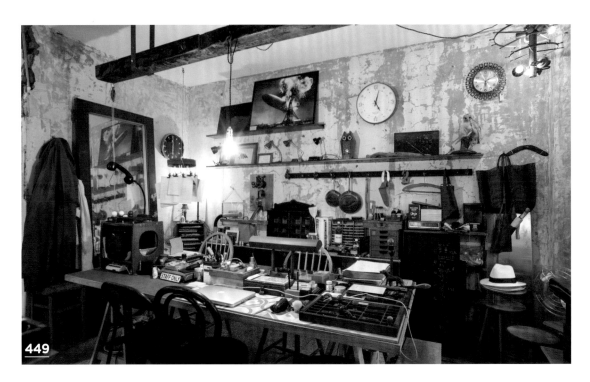

449

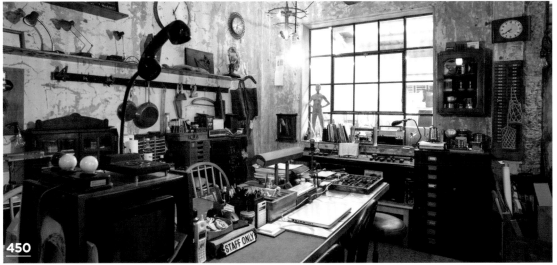

450

449+450

時光倒流的復古西洋辦公室

店內空間一分為二，入門後左側為主要的古道具、骨董家具傢飾的展示販售區，右側規劃為平時的辦公處，中間不使用隔間，強調空間的整體性，業主前來討論室內設計案，以及員工的文書工作和會議討論，都發生在這滿是古老情調的機要地帶。Homework studio ／攝影 © 沈仲達

＋ 細節規劃　老木橫樑被賦予新生命，成為吊燈的基座，接上電後即是另類的自然頹廢燈飾，牆上因藥劑渲染出的藝術性斑紋，如同時間的刻痕，每件傢飾都擁有古老的靈魂，時鐘、黑白照片到桌上的老文具，拼貼出一間復古西洋辦公室。

451

451+452
利用窗框製造視覺驚奇

鐵鑄的窗框在古古日常既是商品也是裝飾，不同造型的鐵窗多半都已經帶著鏽蝕的時光記憶，但無論是平貼於牆面利用燈光製造日照般的光影，或是懸空掛起當作收納空間或吊掛乾燥花，都會讓人產生一種顛覆功能的新鮮感。古古日常 GoodGood Daily ／攝影 ⓒ 江建勳

＋
細節
規劃　窗框是非常好利用的物件，除了可以架高懸掛物品或用於牆面裝飾之外，還可以作為商品的陳列架，擺放一些新穎的產品能製造老物和新品的強烈衝突，展示起來別有一番風味。

452

453

454

453+454

換個想法讓環境更有個性

店主人利用這張復古的小鐵桌設計並改造燈具,雖然背後就是向著陽的落地窗,但他選擇面向店內以便隨時關注訪客的需求和協助店務;牆角的復古音響再一次強調空間主張,也和工作檯面形成一個能誘發創作靈感的角落。古古日常 GoodGood Daily ／攝影 ⓒ 江建勳

455

寫字桌收藏生活的美妙足跡

大正時期的寫字櫃有著日式的工整輪廓,細節處含藏西洋的古典韻味,在家可以作為玄關櫃,在生活器具店可以作為展示櫃,桌板收起來,抽屜打開來,裡面可是一雙雙質地柔軟的居家鞋呢!下回還可以依照喜好,變換陳設方式。GAVLiN 家人生活 ガヴリン／攝影 ⓒ 沈仲達

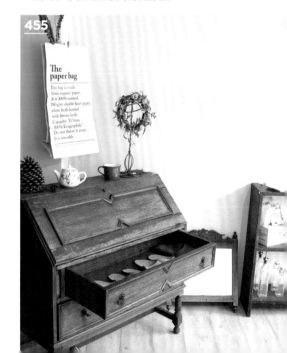

455

**細節
規劃** 燈具造型和環境的衝
突，也能用來營造文
化融合的效果。例如在巴洛
克風格的水晶燈下，擺放民
國早期的保溫瓶、玻璃啤酒
杯和刨冰機等生活用品，看
似突兀但卻有一種異國情調。

457

456

456+457

特殊燈具營造強烈店鋪印象

燈具不僅是光源，也是整個空間的靈魂，造
型特殊的燈具還具有延伸空間的效果。一般
來說，店鋪內若有幾盞特別吸睛的燈具，很
容易讓訪客留下深刻的空間印象，因此造型
燈具是非常適合用來打造風格小店的設計元
素。古古日常 GoodGood Daily ／攝影 ⓒ 江建勳

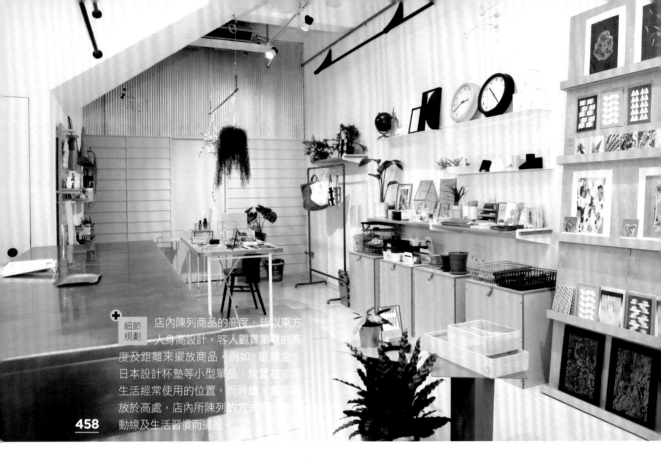

細節規劃 店內陳列商品的高度，皆以東方人身高設計，客人觀賞瀏覽的高度及距離來擺放商品，例如：眼鏡盒、日本設計杯墊等小型單品，放置在家居生活經常使用的位置，而時鐘、畫等則放於高處，店內所陳列的方式皆視動線及生活習慣而擺設。

458

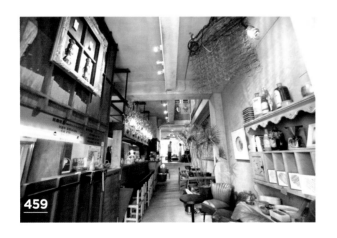

459

細節規劃 大量運用仿古漆及砂紙研磨，用以呈現老舊的時間厚度感，也向日本學習擁有千年歷史的榫卯技藝，運用於店內矮長桌設計，聘請木工老師傅以指接榫的方式製作，來表現木頭溫潤質感並呈現復古味道。

458

理性與感性的流線空間

宛如伸展台的直線空間，大面積的白色牆體呼應著兩旁不同材質的層架，有德國樺木高聳的展示架、鋼板白綠色烤漆而成 L 型層架，中間再放著一張細腳長木桌配上一張黑椅凳，整個空間形成川字排列而成的流線空間。APARTMENT ／攝影 ©Peggy

459

新木古意的時空交錯

像似歐洲櫃體的吧檯，利用燈具及色調創造老歐洲的視覺效果，而仔細觀察木頭的排序，則以日本榫接的方式做為整個吧檯牆面意象，狹長的走道則因錯層設計創造趣味及放大空間效果，再擺上不同時空國度背景的家具，營造出時間歷程，讓人駐足品味。梅西小賣所／攝影 ©Peggy

460

461

460+461

別客氣，盡情以陽光佐茶吧

竹屏風適情適性地圍塑出一塊靜謐的品茶天地，古色古香的日式茶桌上，擺設上好的茶具，古老的煮水爐隨侍在側，陽光佐茶正是時候，也同時呼應著後院裡懸掛著日本傳統住屋才有的「自在鉤」，為空間注入一股濃郁的日本情懷。GAVLiN 家人生活 ガヴリン／攝影 © 沈仲達

細節規劃　盡可能為長型老屋所改造的店家爭取自然光，底端以落地玻璃隔間與玻璃門，自後院汲取大量的陽光入內，舊有的洗衣間改為茶水間，店內每月舉行活動茶會時，這裡可以為客人準備簡單的茶水、點心。

462

462

純淨色調打造輕盈質量空間

地面是混凝土研磨而成的灰色，延伸日式老房手作木板片片疊砌的背牆，挑高牆則呼應櫃台材質鍍鋅小浪板置頂，三種介面構成店鋪主要材質。放上高為 70 公分高腳椅，一旁擺上電信蘭植物及紅陶盆，就成了最佳 IG 攝影的場景。APARTMENT ／攝影 ©Peggy

細節規劃　創造簡單乾淨的色調，運用水泥、木板刷白、銀灰色浪板的材質，表現家具設計應用多元的創意，放上出口北美、澳洲、歐洲的台灣品牌 Esaila，以折紙概念應用鋼板所製成的矮桌，再擺放自家設計高腳椅，營造出適合詮釋設計理念的空間寓所。

463

464

463+464
榫接天花創造高低層次

運用南方松木材及板材,以木條切割同長度後排列,木條做排序變化外,厚度也分為 2 種,整個天花板共有三種層次高低起伏,此外,在點對點的連接處,也仿照不用釘子的榫接精神銜接,再整體刷上柚木色的木器著色劑,點上黃色投射燈與不同色彩的電線拉出的燈泡,讓視覺富有溫潤的層次感。梅西小賣所╱攝影 ©Peggy

＋ 細節規劃 若要做出仿舊質感的木頭,可運用紙張、砂紙、木器著色劑、打磨機,便能夠製做出仿舊泛黃的感覺。而燈具則可購買黃、紅、藍等電線,在接上燈泡後懸掛空間角落,讓老舊氛圍更加分。

465

465
暖色系營造復古氛圍

整體空間都採用帶黃色階的暖色調,由於基地狹長進而變成建築也是狹長型,所以商品擺設以靠牆陳列,並用蒐藏的經典老件穿插其中,在空間裡為了引綠入室,則用麵包樹等大型樹種,擺放室內再將商品陳列在旁,逛街時會有種在花園裡散步的輕鬆愜意。梅西小賣所╱攝影 ©Peggy

＋ 細節規劃 側牆因夾在建築縫內而無法開窗,在前後門採用落地窗外,屋頂加開小窗引進天光,以增加室內明亮度,再搭配適合建築高度的植栽,營造出戶外的氛圍。

＋ 細節
規劃 利用建材原始樸實質感，做為手扶梯的把手。在3個樓層的透天建築設計規劃上將梯間跨距拉大約莫30～40公分之間，做為採光處。

467

466

466+467

樓縫間，原始建材感受質樸

將原始建材發揮淋漓盡致，建造房子的鋼筋都可以運用它的可彎折性，製作成樓梯手把及骨料，而在建築樓層交錯的樓梯縫，也刻意拉寬距離，讓視覺穿梭。在二樓便看的見一樓的小桌小椅排序及三樓小陽台上陽光穿過樹葉光影，讓狹長型的基地因為動線穿梭而自成室內小徑，顯得生動許多。梅西小賣所／攝影ⒸPeggy

468

忘憂森林似的浮水倒影

水中倒影呈現於天花板上，彷彿忘憂森林似的山水景色，大量運用台灣杉木、福杉、柳杉交錯頂天立地矗立，一進門不仔細看會令人以為是挑高式建築。投射燈光除了鑲嵌於天花板上，也為了讓整體空間更明亮輕薄，特意於桌下牆角較無法採光位置安裝黃光，整體色系採明亮的黃色系。
森林島嶼 審計新村／攝影 ©Peggy

469

一盞漂浮綠島點亮整個空間

二樓一間小包廂可容納 8 ～ 10 人，入室主牆以柳安木板拼接滿鋪，掛上各式植物乾燥畫作妝點，一抹長實木嵌燈後吊掛離餐桌約 110 公分，長木上則擺上綠珊瑚垂吊型植物呼應牆上畫作。側牆一堵非主結構隔間牆開則出一道框景式的窗，間接增加空間深度及採光，無門式窗框使用柳安木條，採用指接方式滿框處理。好好昇平店／攝影 ©Peggy

＋ 細節規劃 為了克服審計新村原有建築物的低矮壓縮感，選用鏡面鋁素鑲嵌投射燈至天花板，創造視覺挑高效果。

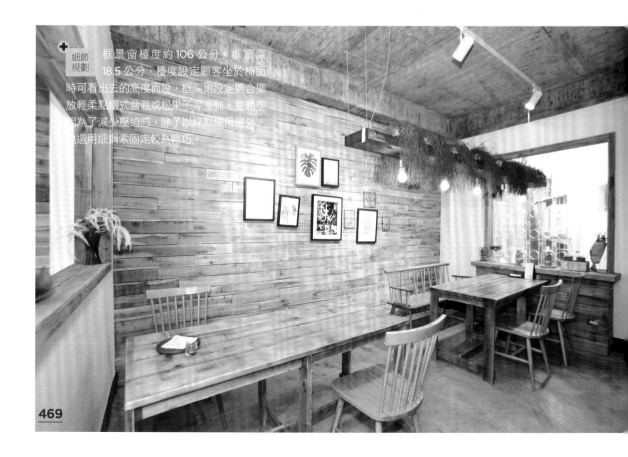

＋ 細節規劃 框景窗檯度約 106 公分，框窗深 18.5 公分，檯度設定顧客坐於椅面時可看出去的高度而設，框深則設定適合擺放輕柔點綴式盆栽或松果子等擺飾。整體空間為了減少壓迫感，除了以綠點綴吊燈外，也選用細鋼索固定較為輕巧。

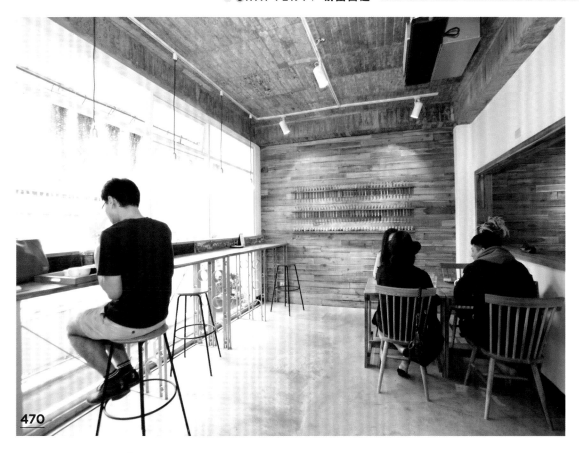

470

細節
規劃
一道試管裝點的主牆強烈表達以香料入菜概念，將店鋪主題發揮最大值，水泥粉光地面呼應天花模板拆模後的原生素材，桌椅則選用木質細腳類型，高腳椅料則為細腳黑鐵烤漆，極簡寬敞舒適空間使人沉靜安定感。

470+471

整道試管香料牆 原相呈現

好好昇平不只選物，也提供餐點、用餐區。一道深景牆運用柳安木拼接，整列各國香料色彩繽紛整齊排列固定於牆面上，配合柔和投射燈光，讓顧客不自覺向前一睹香料原相。餐桌擺設採高低設置，大面落地窗留給獨自前來的顧客，一人可邊用美味餐點外史可愜意看看戶外風景。

好好昇平店／攝影 ©Peggy

471

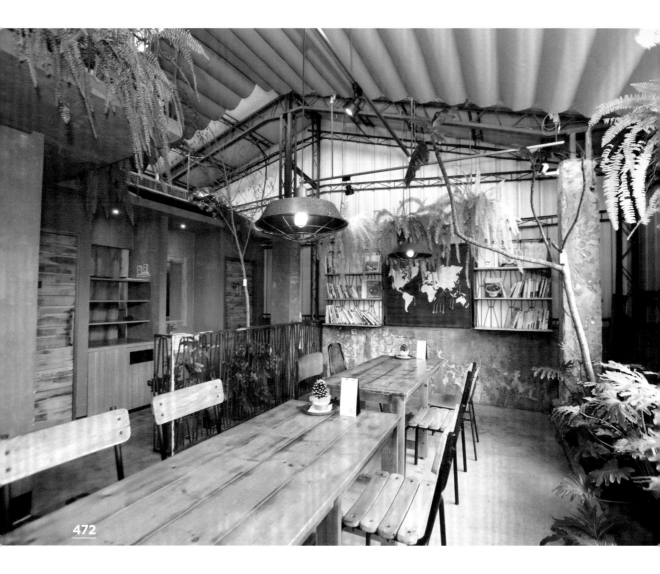

472

472

老鐵花窗 變身為書蟲最愛

老鐵花窗有著年代的鏽蝕斑駁痕跡，製作書櫃背牆運用木頭做為層板，置中放上一幅世界地圖，掛立於頹廢粗曠的牆面上，共譜年代光陰的歷程，帶有濃厚工業風垂吊餐桌燈，斑駁帶有生鏽的狀態在此毫無違和感。好好昇平店／攝影 ©Peggy

細節規劃 改裝公寓時所拆卸下來大量鐵花窗，運用於區隔廁所與用餐空間的矮隔牆，擺放立地矮型盆栽，任枝葉穿過鐵花窗，可柔化剛烈材質所帶來的冰冷感。而頂樓常有的輕鋼架，無刻意掩飾的吊掛大林藤蔓，將讓視覺停留於植物綠意上頭，形成虛實層次感。

473

頂樓上 光灑綠意花室

大型麵包樹佇立一旁，藤蔓垂榕由天花板錯層落下，斜角
屋頂上一道採光遮簾劃過，牆體水泥原貌真實呈現，店鋪
風格統一而終，每層樓都有一道主牆採用柳安木板拼接，
懸掛盆栽、化作、香料等等多種樣態，營造用餐的美妙氛
圍。好好昇平店／攝影 ©Peggy

474

工業風鐵箱堆疊旅人時空

在 BRKLYN 的生鏽立體燈泡字襯托下，引出強烈厚重的工
業風，行李箱、古董箱、工業風鐵箱彷如旅行時空的記憶。
並藉由跳色技巧，轉場至松木箱的美式鄉村風與實木茶几
的日式簡約風，混搭作風自成一格不違和。古祓選品／攝影
© 陳婷芳

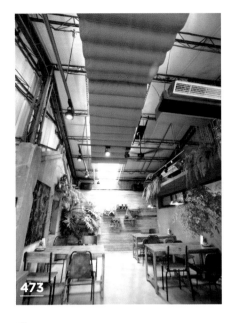

細節規劃 輕鋼架因杏色遮光布幔柔和輕巧，
頂樓不再是置放水塔空間，頂樓開
採天光後，夕陽西下時灑落的橘黃陽光，讓
顧客用餐氛圍極佳，四周綠意盎然，只要將
頂樓運用得宜也可以是美好的用餐空間。

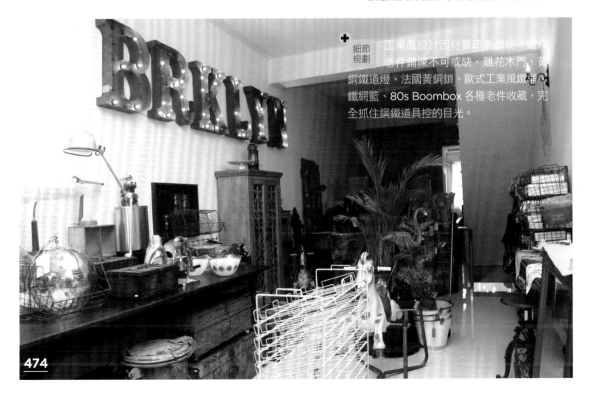

細節規劃 工業風設計因材質印象鮮明，鐵件
老件鋪陳不可或缺，雕花木門、黃
銅鐵道燈、法國黃銅鎖、歐式工業風鐵桶、
鐵網籃、80s Boombox 各種老件收藏，完
全抓住鋼鐵道具控的目光。

475

樓梯間展示收藏添懷舊情趣

將樓梯當作轉場，純粹展示私人收藏的露營器材古董老件，彷彿運用蒙太奇的長鏡頭，充滿年代感的生活記憶。歐洲合板、木棧板與水泥的自然材質，混搭著工業風的鐵樓梯，也將上下樓層各自帶入山林與都會色彩情境裡。

Outdoorman ／攝影 ⓒ 陳婷芳

476

溫暖童趣畫風彩繪形象牆

喵實堂的彩繪牆和想像的貓咪遊樂園一模一樣，就像是孩子們的著色簿，充滿可愛童真的繪本畫風，也讓人滿懷童心未泯。彩繪牆前擺上一張長椅凳，看完雜貨時可以坐下來休息，有時店貓噹噹霸佔王座，慵懶得令人好生羨慕。

喵實堂／攝影 ⓒ 陳婷芳

475

➕ 細節規劃　樓梯轉角的延伸性可營造出一道時光廊道的空間意境，尤其搭配整面不規則排列櫥窗，主要陳列私人收藏古董道具，手工煤油燈、暖爐柴爐的烘托，更能增添復古懷舊年代氛圍。

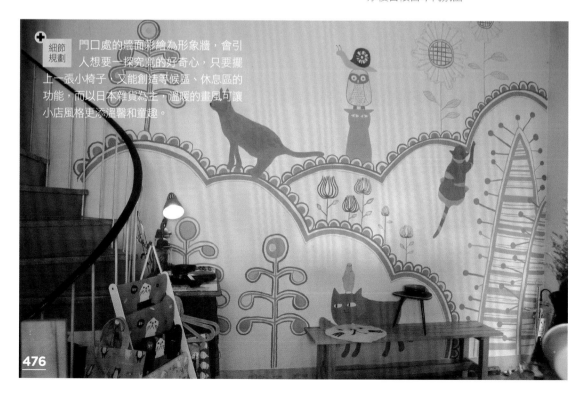

➕ 細節規劃　門口處的牆面彩繪為形象牆，會引人想要一探究竟的好奇心，只要擺上一張小椅子，又能創造等候區、休息區的功能，而以日本雜貨為主，溫暖的畫風可讓小店風格更添溫馨和童趣。

476

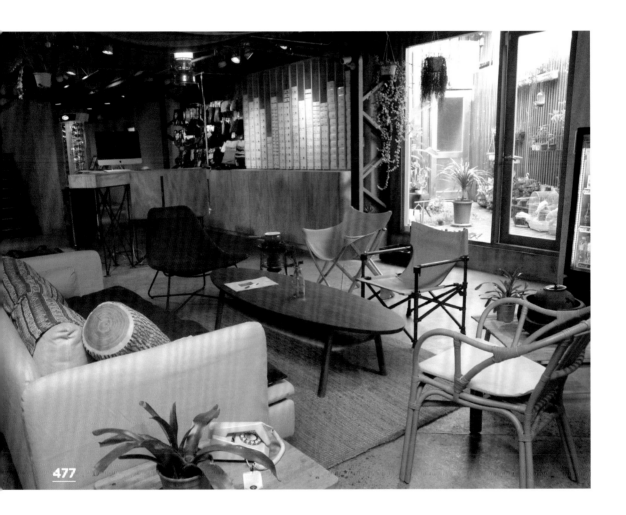

477

477

小花園休息區像在家放輕鬆

在外場選物區後方保留舒適的沙發休息區,並引入後院小花園
的自然採光,種花養鳥自然而然分享樂活態度。整面背牆的書
牆以三角幾何造型貫徹品牌精神,站立桌則提供電腦、工具書
資訊交流,看雜誌、上網樂得輕鬆偷閒。Outdoorman ／攝影 ©
陳婷芳

＋細節規劃 在沙發休息區可搭配暖
色系的輕量椅、帆布甲
板椅、竹林折椅等,將休閒度假
所需的戶外家具桌椅布置居家設
計,落地窗戶外花園的綠色植栽
增添生活氣息,就能像在家一般
放鬆自在。

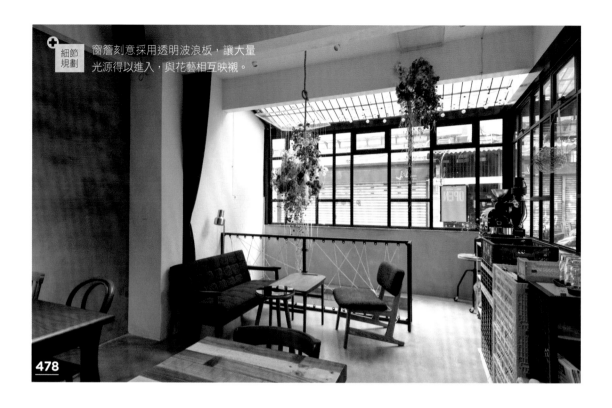

窗簷刻意採用透明波浪板，讓大量光源得以進入，與花藝相互映襯。

478

478

植物入室，享受療癒靜心氛圍

牆面外推，原有的戶外樓梯納入室內，以白漆修飾舊有牆面，輔以灰質的水泥粉光地坪，塑造沉穩視感。善用樓梯間的垂直高度，棉花、果實交織而成的大型乾燥花藝成為矚目焦點，也帶來植物特有的療癒氣息。光景 Scene Homeware ／攝影 © 沈仲達

479

晝夜光影維持寧靜氛圍

外側屋簷採用透明波浪板，迎入大量日光的同時，光線穿過波浪板的折射，仿若碎裂成光點灑落，更添寧靜氣息。而為了維持一貫沉穩不張揚的風格特性，大門處的夜間照明刻意運用數盞燈泡，分散光量凝聚出暖黃柔和氛圍。光景 Scene Homeware ／攝影 © 沈仲達

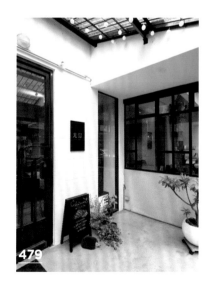

479

➕ 細節規劃　牆面運用馬賽克磚再以白漆修飾，視覺從天花延伸至牆面，同色而不同材質增添視覺變化，加上投射燈的洗牆效果，更突顯豐富表情。

480+481

樓中樓設計打造空間層次感

參考國外設計在整間店嘗試諸多實驗建材或混搭設計，創造空間獨特個性。同時，考慮空間樓高還算充足，局部增設一小塊的樓中樓平台增加空間的層次感，並透過鐵件結構和網格圍欄強化結構，同步呼應整體工業元素，下方擺上一張長椅規劃座位區，上方則配置簡易的收納箱、摺疊箱做收納展示。

Creative Dept. ／圖片提供 ⒸFilter017 ／攝影 ⒸHighliteImages 亮點影像

HighliteImages

> **細節規劃** 燈光設計先設定好固定式燈具位置，後續加入可移動式燈光為空間補光，並利用帶有工業感之防爆燈、軌道燈呼應空間風格主題。

480

481

482

+ 細節
規劃 　原本封閉的樓梯經過
申請修復，利用鐵件
隔間作出動線的劃分，同時
在視覺穿透之下展露舊有樓
梯的美好樣貌。

482

以材質原始風貌回應百年建築

以新復舊的葉晉發商號，使用的是不上漆的
松木夾板、未經處理的鐵件材質，地坪則是
類似水泥質地、同樣帶有質樸風貌的樂土，
讓新材料的加入也能與百年宅邸互相融合，
達到相輔相成的氛圍效果。葉晉發米糧桁／空
間設計暨圖片提供 ©B+P Architects 本埠設計＋魏
子鈞／空間攝影 ©Hey, Cheese

483

大量木元素呈現不造作的生活感

在 1 樓店面加入大量木素材和植栽佈置，營
造清新宜人的生活感，也替日後擴充生活類
選物進行鋪陳，確保空間能適應更多相異類
型的商品。同時，為了彰顯空間自然質感，
把所有木素材都選用實木規劃不做貼皮，透
過大面積木屑版、洞洞板的應用，加乘空間
不造作的質樸氛圍。Creative Dept.／圖片提供
©Filter017／攝影 © 亮點影像 HighliteImages

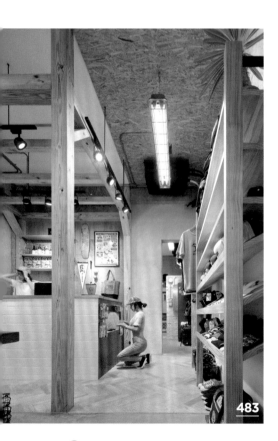

+ 細節
規劃 　在盡量不大動作調整格局的前提
下，利用水泥和木板二種材質在
地坪切出前後空間，前方規劃鞋帽、飾
品、香氛等生活小物的展示為主，後方則
配置一座吧檯呈現簡潔明快的生活感。

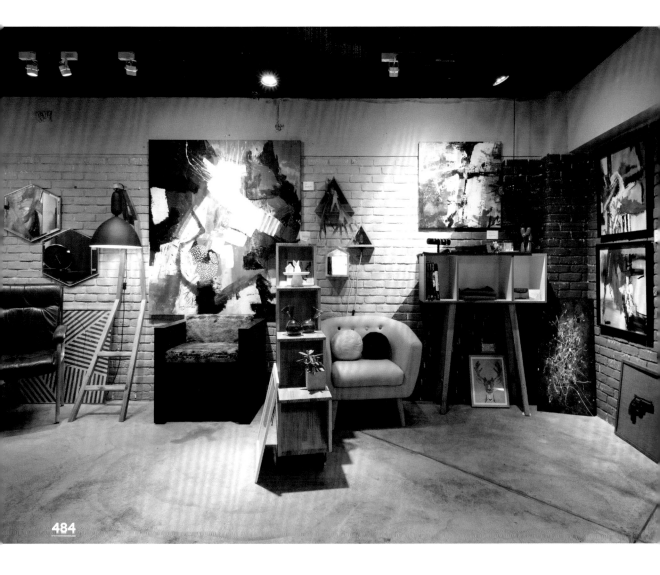

484

484

輕工業風框架讓搭配更彈性

以藝術品、各類傢飾甚至是訂製家具為主的小店,考量主要客層為喜愛輕裝潢、接受度高的族群,因此空間框架以水泥粉光地面、磚牆為主要背景,磚牆刷飾不同色彩做出主題區隔,藉由包容性強大的輕工業風框架去呈現多元的單品。RK design ／ 攝影 © 沈仲達

 細節 規劃 水泥粉光地面利用幾何的分割,營造視覺放大的效果。

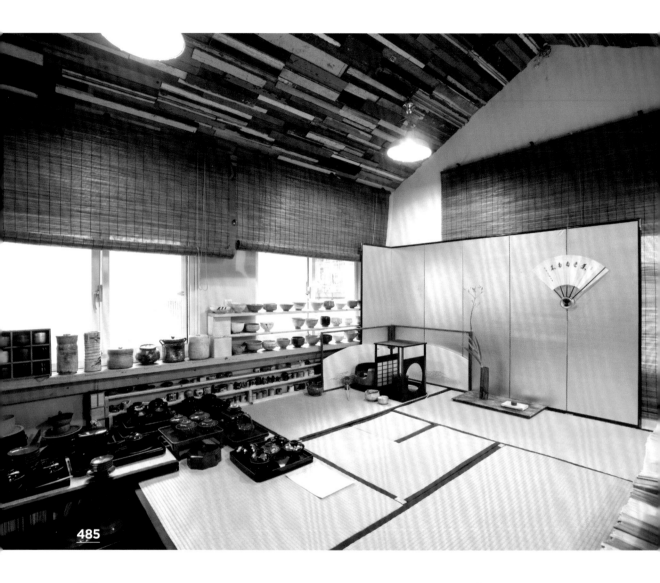

485

舊木、屏風和榻榻米，凝塑日式風味

以茶室為核心設計的空間中，保留原有屋高，延續木質暖調特
色，屋頂運用舊木料鋪排，多彩的設計成為空間的驚豔焦點，
而舊木的斑駁痕跡也注入一股懷舊氛圍。同時飾以屏風、木捲
簾和榻榻米地板，強化日式風味，凝塑寧靜舒適的茶道會所。

溫事／攝影 © 沈仲達

 細節
規劃 地板架高，以和室
概念分隔出榻榻米
區域，除了以木質鋪陳空間
之外，也以清淺的藍綠色為
襯底，融入自然清新的空間
調性。

即使在咖啡店中設立選物店有食物碰到商品的疑慮，但陳設仍不使用玻璃櫃隔離，保留人與商品之間的溫度，也令販售更加分。

486

木屋結構散發舊時氛圍

拆除天花板後，展現老屋原有的木造屋頂結構，流露出獨特的時代氛圍，覆以純黑穩定空間重心，也相對延伸空間高度。地面則採用老木地板略微修補，留下時代記憶的素材散發懷舊的老味道，與老屋氛圍相輔相成。溫事／攝影 © 沈仲達

486

+ 細節規劃 展示桌運用植物點綴之餘，在吊燈上堆疊乾燥花草，豐富視覺層次，同時也帶入療癒氣息。

487

北歐簡約風格合搭選物商品

原本 Ivette café 的設計即以北歐簡約風格為主，以黃銅度料與木質調展現空間，配上白色櫃體令商品更能突出特色，而原本的大面窗吸引自然採光，則令選物店中店的陳設上少了不少功夫。在動線上，咖啡店中的客人邊啜飲咖啡能邊欣賞選物，離開時就帶走一樣商品，也在無形中增加營業額。Ivette café／圖片提供 © Ivette café

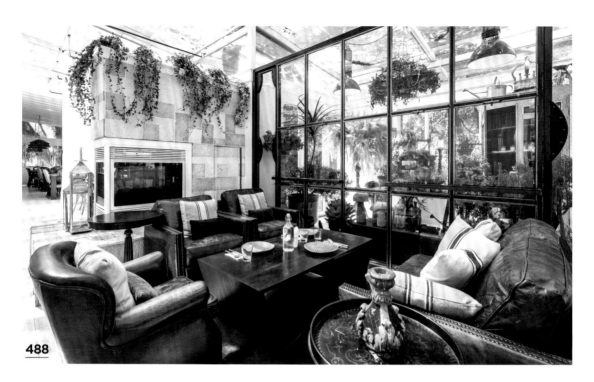

488

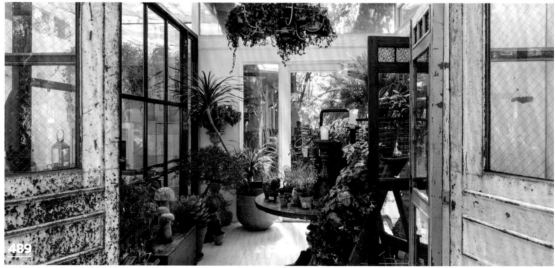

489

488+489

室內溫室連結室外場景

在沙發座位區的旁側額外設置一間溫室，擺上大小植栽營造一室盎然綠意以呼應四周林木景觀，並藉由鐵件玻璃格子窗打造通透隔間，讓它成為室內裝飾的一部分；再加上二扇略帶鏽蝕的白色鐵製門片與其他家具質感搭起連結互動，讓溫室更完美地融入整個空間、不突兀。好樣秘境 VVG Hideaway ／ 空間設計暨圖片提供 © 好樣 VVG

＋細節規劃 以復古老舊的元素為主軸，有別於溫室框架鐵件材質的冷調，內部則採取木製圓桌、箱子、梯架、門片等進行佈置規劃，更貼近草木自然溫潤的質感，並豐富了畫面的高低層次。

490

490

明媚風光和鄉村家具打造休閒氛圍

陽明山明媚風景規劃大面積玻璃屋頂和門窗，率先攬入室外的陽光綠意。建築內部，漆上清爽的白色營造清新質感，搭配淺色、帶有鄉村風造型的古董書櫃和木桌進行商品成列，加入一盞工業吊燈和擺飾妝點，宛如來到國外度假小屋的書房，休閒而愜意。好樣秘境 VVG Hideaway ／ 空間設計暨圖片提供 © 好樣 VVG

➕ 細節規劃　為了彰顯空間生活氛圍，就連桌下收納也運用調性相似的麻布袋、竹籃做規劃，打造整體一致風格，並以四周環境的森林綠意為襯，為空間注入一絲隨興自在的個性。

491

沉靜藍為底，搭配移動家具打造無壓生活感

店內格局屬於狹長型，拆掉舊有隔板和層架創造空間寬敞尺度。同時，把整間店的天花和壁面都刷上沉靜的藍綠色，打上燈光烘托舒適韻味卻不壓迫；地坪則透過水泥粉光做鋪陳，並降低木作裝修改用移動式家具執行佈置概念，搭配地毯區隔範圍同步營造居家般生活感，也方便日後改裝調整。Fukurou living ／ 空間設計暨圖片提供 © Fukurou living ／ 攝影 © 陳儁崴

➕ 細節規劃　不做天花且避免嵌燈設計，藉此降低木作工程的預算，並在天花拉出兩排軌道燈做照明設計，後方咖啡區則不免俗地配上幾盞吊燈、檯燈烘托氛圍，也確保客人閒坐閱讀能有充足光線。

491

細節規劃 喜愛收集老件的ㄚㄚ，特別將廢棄的鐵門變成空間隔屏，配上各式鄉村風雜貨商品，讓空間變得更豐富。

492

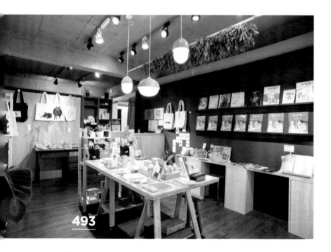

493

細節規劃 櫃體、家具刻意選用清淺的木色，淡雅的色系有效型塑療癒氛圍。同時運用軌道燈打向兩側牆面，營造洗牆效果。

492

甜美午茶實境擄獲少女心

PUGU 田園雜貨為一棟二層樓老屋所改造而成，二樓由店主人ㄚㄚ利用甜美的粉紅、粉藍色做為空間背景，一張大長桌上鋪著白色蕾絲桌巾，以少女們最愛的下午茶器皿商品作為陳列，加上藤蔓與乾燥花材的點綴之下，彷彿置身童話森林裡，同時也是 IG 熱門打卡熱區。PUGU 田園雜貨／攝影 ⓒCOCO ANN

493

沉穩黑牆型塑空間焦點

保留原始天花和木地板，粗獷的水泥天花輔以溫潤木質，淡化冷硬的空間表情，透過深色牆面襯底，注入沉穩氣息。選用鮮黃吊燈，再以自然植栽點綴，鮮豔的色彩和療癒綠意相輔相成，空間更顯躍動活潑。窩窩／攝影 ⓒ 沈仲達

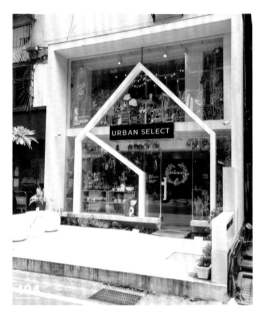

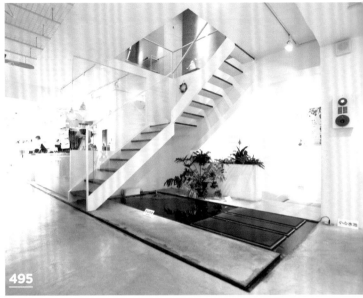

495

494+495

自然水池入內，創造療癒端景

由於店主本身喜愛親近自然，除了引入大量植栽入室增添綠意，也特意增建魚池，從大門水池一路延伸至梯間，魚兒能自由穿梭內外，成為最療癒的空間端景。整體空間以白、灰和木質統一色調基礎，大面積的水泥粉光，有效穩定空間重心。URBAN SE LECT ／攝影 © 沈仲達

➕ 細節規劃　精確計算地面坡度並架高地板，讓水流能順利來回循環。同時嵌入鋼板作為水池，有效堵水避免滲入地坪。

496

挑高、水泥粉光打造工業感

閒置已久的老房子徹底翻新，以店主人 Jeffery 喜愛的工業調性為主軸，長形結構的兩側為水泥牆面，搭配水泥粉光地板，挑高的天花板排列著裸露的管線，以及 40 ～ 50 年代的老式吊燈，一點一滴親手打造獨有的工業氛圍。Mode de vie select shop 品味生活選物店／©Amily

➕ 細節規劃　老屋左側其實是無法拆除的木隔間，Jeffery 請師傅先卜彈性水泥，再卜一層水泥漆，誤打誤撞就有了水泥粉光的效果。

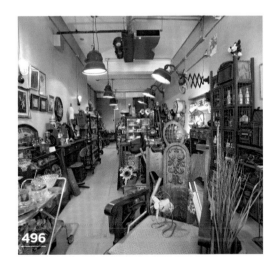

496

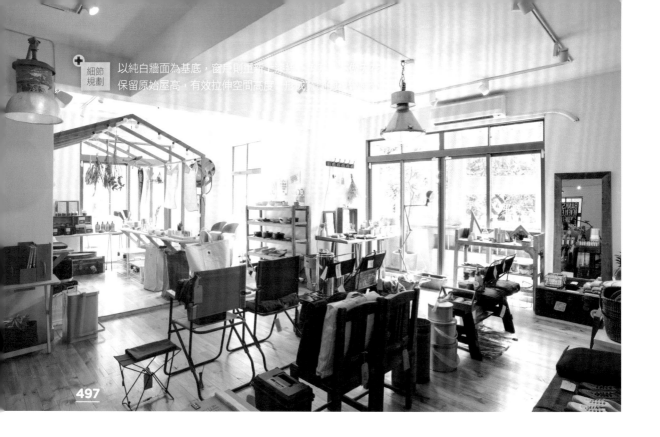

細節
規劃
以純白牆面為基底，窗戶則重新……保留原始屋高，有效拉伸空間高度，……戈……

497

497

運用燈飾隱性劃分各區

打通空間格局，讓全室通透寬敞，以木地板凝塑空間重心，挑選帶有節點的木質紋理，融入自然氣息，而淺木色系與大面積採光，使空間更為明亮。由於空間坪數較大，劃分出不同的展示區域，每區運用軌道燈作為基礎照明，再輔以大型的工業燈飾營造視覺焦點。everyday ware & co. ／攝影 © 沈仲達

498

在環境中導入居家氛圍

以居家的格局配置方式來思考商業空間，可以看到環境中有餐桌、吧台、沙發……等，並藉此用來陳列相關嬰兒用品，如此特殊的形式，為的就是要讓客人來到這有回到家的親切感。DOUDOU 嬰兒用品／空間設計暨圖片提供 © 鄭士傑設計

498

細節
規劃
牆面運用馬賽克磚再以白漆修飾，視覺從天花延伸至牆面，同色而不同材質增添視覺變化，加上投射燈的洗牆效果，更突顯豐富表情。

499+500

Art Deco 裝飾為設計主軸

在空間定期變換佈置的情況下，以 Art Deco 的
裝飾元素為主軸，幾何拼貼鋪設的地面穩定空
間重心也豐富表情，如同畫布般的白牆，展演
出不同的設計主題。而櫃台背牆則刻意採用深
黑色系，與透明燒杯、白色杯盤形成強烈對比。

好氏研究室／攝影 © 沈仲達

499

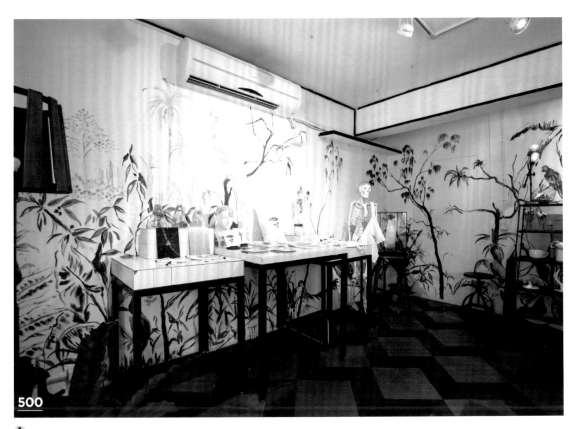

500

 細節
規劃　櫃台外推並設置天窗使日光自然入內，運用簾幕柔化光線，營造出舒適寧靜的空間氛圍。

台北／桃園／宜蘭

A Design&Life Project

店主人 Shibo 和 Small 在 10 年前創辦了線上雜誌 Design&Life，報導並免費分享世界各地的設計師專訪、商品介紹、品牌報導，甚至是食譜分享、音樂、藝術 ... 等，現在更將想法轉化為行動，開創一間關於設計與生活的店面。

台北市大同區南京西路 279 號
02-2555-9907

BRUSH & GREEN

販售清潔日用品相關雜貨選物店，舉凡洗身體的洗髮精、沐浴乳、牙膏、肥皂到洗東西的洗衣粉、洗碗精以及 REDECKER 刷具為主的全系列，海綿、布巾還有對身體友善的食材。

台北市大安區潮州街 80 號
02-2555-0849

BsaB Taiwan

希望帶給人們脆弱與美麗之間的平衡，享受幸福、舒適、美好的生活感受，堅持專注製造天然植物精油，無排碳的產品，並對地球履行永續發展的責任。

台北市大安區敦化南路一段 187 巷 62 號
02-2721-2775

Everyday ware & co

店主人對於材質、品牌歷史、作工細節格外講究，精心篩選出經得起時間考驗的各式生活選品。

台北市中山區中山北路二段 20 巷 25 號 2 樓
02-2523-7224

Follow Eddie

北歐風格選物店，結合設計美學、工作室、植物花藝，傳遞個性化美好生活態度。

Fujin Tree Landmark

富錦樹集團致力於提供生活中的各種美好，「賦予生活中嶄新的發現並給予幸福的感動」是一直以來不變的宗旨，而「為客人營造積極正面思緒的自由空間」更是目標。

GAVLiN 家人生活

家是日常生活的場景，也是讓人放鬆，溫暖盛接著每顆心的地方。店主人將日本生活時匯集的美好事物分享給大家。

Homework studio

店主人 Marco 本業為室內設計師，因為喜愛蒐集古物，而興起開一間古道具店鋪。

台北市中正區三元街 172 巷 1 弄 6 號
02-2304-5068

Have A nice 479

一家以「JAPAN MADE」為主題的複合式選品店，以日本製工藝品為中心，提案出全新的生活風格。

Norimori Shop & House

以孩子為命名，隱身在田野間的店鋪，選自日本各式生活道具，也傳遞著獨特的生活美學。

宜蘭縣冬山鄉丸山五路 60 巷 13 號
0920-517-573

RK design & Deco LAB

店主人 Runk 同樣也是一位室內設計師，以其對空間的專業經驗，開發出一系列充滿創意與個性的家具、家飾，同時也精選不同國家的家飾單品、藝術品，提供顧客更完整齊全的選擇。

URBAN SELECT

清新療癒的風格，不只有生活選品、雜貨，更是一間能讓人放鬆心情的輕食咖啡館。

Untitled Workshop

來自美國為主的有機生活選品，是生活於美國西岸的店主人所精心挑選，店鋪也結合天然果汁、輕食與咖啡。

小日子商號公館店

《小日子》雜誌創刊四年後，跨出平面紙本媒體，落腳臺北公館，以選物、閱讀、飲品等形式持續發揚臺灣土地的美好生活。

台北市中正區羅斯福路四段 52 巷 16 弄 13 號
02-2366-0294

大春煉皂

傳承三代的煉皂，製作皂時不添加有害成分，只採自然植物油脂及精華，流入河川可由微生物分解，讓河岸生態平安生存，形成一幅寧靜和樂的情景。

台北市大同區迪化街一段 234 號
02-2553-3062

古古日常 GoodGood Daily

由 70 年代和 OREO Shake 聯合經營的空間，有古董有古著，更有甜點飲品。

古俬選品

世界各地復古生活用品、雜貨、餐具，獨家代理美國 208 年全球首支林文煙花露水，讓時空在此交錯，來到喜愛美好生活的人手中。

台北市大安區和平東路三段 352 號
02-2367-7215

光景 Scene Homeware

選物核心是精緻的咖啡道具與生活器物，並且也是店主人熱愛且正在使用的，也販售國內外具獨特風味個性的咖啡豆。

地衣荒物 Earthing Way

一間台灣與日本的職人工藝選品店，也是一個藝術展覽與文化交流的空間，希望讓更多人看到充滿生活藝術感的台灣工藝品，並結合大稻埕的台灣意識，持續創作出國際本土化的文化內容。

台北市大同區民樂街 34 號
02-2550-2270

直物生活文具 Plain Stationery & Homeware

提供的選品想傳遞一個概念：沒有浮誇設計與機能、注重物品的本質。

台北市中正區羅斯福路三段 210 巷 8 弄 10 號
0975-875-120

TZULAï 厝內

看重人們對家的情感,與對理想生活的想像,設計出直覺好用,能常伴日常生活的家用品。並從多彩的顏色與材質搭配中,注入台灣文化新創意,兼顧直覺、美學與實用,透過愉悅美好的使用經驗,轉化成每個家庭溫暖記憶的一部分

台北市大安區潮州街 137 號
02-2391-8388

叁拾選物 30select

挑選三十世代的生活日常好物,收集與介紹來自世界各地的好設計,且經得起時間考驗的日用好物,透過這些物件,體驗生活細微的美好。

網路商店：30select.com
02-2709-9169

Q.B.Days ／ 靠北過日子

一間位在北海岸的輕食咖啡館,一樓也販售著店主喜愛的露營、戶外選品。

新北市金山區海興路 174 號
02-2408-2332

有肉 Succulent & Gift

以多肉植物為主題,邀請盆器設計品牌進駐,將多肉植物的多變姿態及樣貌,與品牌觸動人心的設計結合,賦予多肉植物新的住所。

台北市大安區四維路 76 巷 19 號
02-2701-7257

舒服生活 Truffles Living

擁有歐洲老件古董傢具、傢飾,也是偶爾啜飲小酌的好去處。

台北市大安區文昌街 66 號
02-2708-8380

惜福股長

因緣巧合下從網路發展為實體店鋪,不定期日本探訪旅遊,尋找理想的生活道具,更吸取不同的美學養分。

森林島嶼概念店

以體現「台灣生活美感」為出發點的主題展覽型選物店。凝聚台灣的多元與和諧,讓這萬般美麗在日常生活中永續不息。

葉晉發米糧行

20 年代時期為經營碾米廠以及米批發,經過設計師重新規劃修復,成為各式食材、米糧的店鋪,也重新活絡人與空間的互動。

台北市大同區迪化街一段 296 號
02-2550-5567

窩窩 wuowuo

以關懷身邊的流浪動物出發,進而關懷環境、動物,以及人們的生活為主的社會企業。

台北市大安區泰順街 50 巷 28 號
02-2367-0816

好氏研究室

從商品、展覽、餐飲落實品牌精神，前衛與老派不斷輪迴；一種思維、多種研究。

引進獨立設計師產品，或從在地傳統文化出發，經營獨特的台灣老式生活與心機計較過的衝突空間。

溫事

以一期一會的心情認真對待每個造訪的朋友，希望每個來訪的人都能滿足喜悅而離開溫事，並將這樣的美好心情留在記憶中。

台北市中山區中山北路一段 33 巷 6 號
0935-991-315

Mode de vie select shop 品味生活選物店

店主人一直都有蒐集老物、玩具的嗜好，最後興起開店的念頭，自詡「品味生活的選物店」，只要符合新奇有趣、獨一無二都是店主選物的關鍵。

桃園市中壢區中山路 64 號
03-338-2585

啡蒔 Verse Cafe by Minorcode

MINORCODE 創立於 2010 年，是桃園首間堅持以 Select Shop 理念經營的店家，店內除了與世界各國的品牌合作外，嚴選進口的 MNC Select 單品更是虜獲不少穿搭人士的芳心。

桃園市桃園區同德十一街 45 號
03-347-0077

瑪黑家居生活選物

瑪黑家居選物由來自不同領域，對美麗事物抱有相同熱忱的成員組成。因為對不同而獨特設計的喜愛，期望打造一個以「美」為最高原則的購物網站。從細微的感動出發，透過來自世界各地的好設計，傳遞最直接而純真的品味溫度。

台北市信義區松隆路 9 巷 24 號
02-8787-8868

台中

Apartment Daily goods & Art ware

主要販售國內及海外特色品牌、獨立品牌及手工製品，選擇與眾不同的色調之生活物件，涵蓋居家用品、陶瓷、文具、飾品、選書……等風格選品，並提供商空設計、傢具訂製及氛圍佈置……等服務。

Bonbonmisha 法國雜貨

進口法國普羅旺斯的居家生活雜貨、歐洲古董雜貨，並代理 provence 陶瓷藝術家的藝術品，以及產地直銷法國 Abbaye Saint Hilaire 酒莊自產的各種酒類、果汁，橄欖油、蜂蜜、酒鹽食品。

台中市西區五權西五街 20 巷 6 號
04-2376-2125

Crealive Dept.

擅長擷取生活靈感與樂趣的創意部門。營業項目除了自家品牌 FILTER017 之外,將涵蓋街頭、生活、藝術、設計、戶外、流行、雜貨 ... 等多元內容以及嚴選品牌、單品及推薦選物。

台中市北區三民路三段 201 巷 10 號
04-2225-8131

CameZa +

囊括經典傢具、北歐鈦瑯、設計選物等,同時也致力推廣傳統膠卷及拍立得／底片相機。

台中市西區五權西五街 20 巷 7 號
04-2378-6090

Fukurou living

一個無限延伸的空間,藉由空間與生活結合,透過不同形式的媒介導入新生活概念。

台中市中區中山路 86 號
04-2225-3288

ivette cafe

「ivette cafe」,結合自己喜愛的質樸清新設計風格,提供傳統歐洲烹調風味融合當代澳洲料理手法,對消費者健康、對環境友善、減少碳足跡的美味料理。2 樓則是來自店主 ivette 挑選的設計單品,讓食物和生活串聯起美好關係。

台中市西屯區朝富路 120 號
04-2254-5411

PUGU 田園雜貨

店主人ㄚㄚ全程親手打造的鄉村風雜貨小店,充滿綠意的庭院景致,加上甜美可愛的空間陳設,也是許多婚紗寫真愛用的場景。

台中市西區美村路一段 596 巷 3 號
04-2377-0030

好好 Gooddays 昇平店

氣味是記憶的迷藏,香料是食物的慶典。好好是微食堂、好生活、藝空間的生活風格實驗室,分享生活的美好與利他的共好,讓努力的人被看見。

好好 Gooddays 西屯店

追求並傳遞自然美好生活;同時與自然共好、與土地共好、與人共好、與物共好。

台中市西屯區朝富路 232 號
04-2258-0196

生活起物

美好事物的出現應該很貼近生活,以創造美麗故事(good + goods)、找尋日常好物件(google + goods)為宗旨。

網路商店:www.googoods-shop.com

小院子生活雜貨

選自各地日常小物和生活道具,在小院子裡,是一份情感連結、是一種生活態度,更是一個分享空間。

臉書請搜尋「小院子的日常」

梅西小賣所

店主由歐洲帶回的各式選品，配上復古的空間設計，是近期 IG 相當熱門的景點。

台中市北屯區山西路三段 161 號
04-2422-2147

覓靜拾光

台中第一家結合鋼筆與咖啡和甜點複合式店家，一群熱愛鋼筆的使用者、咖啡重度需求者醞釀一年多成立，讓大家在咖啡香氣中享受書寫的美好。

台中市西屯區寧夏東二街 51 巷 11 號
04-2316-0416

森林島嶼審計新村店

以體現「台灣生活美感」為出發點的主題展覽型選物店。凝聚台灣的多元與和諧，讓這萬般美麗在日常生活中永續不息。

台中市西區民生路 360 號
04-2301-2715

台南／高雄

outdoor man

嚴選來自世界各地的登山用品、露營器材、戶外服飾／裝備。

台南市東區中華東路三段 125 號
06-289-0728

禮拜房文具駁二店

店裡提供的商品以歐洲、美國與日本的文具為主，多是具有悠久歷史的品牌，而且在市場上長期販售，且經得起時間考驗的經典文具。

高雄市鹽埕區大義街 2 號 C6-10（駁二特區大義倉庫 C6-10）
07-521-6823

鳥飛古物店

結合二手古物、咖啡與民宿的複合式空間，經營者之一同時也是空間設計師謝欣曄，花了半年的時間打造出懷舊、又能瞥見台灣早期住宅樣貌的複合式空間。

台南市中西區忠義路二段 158 巷 62 號 1 樓之 1
06-221-1814

WANDER

由主理人在異國旅途帶回，從生活雜貨到衣裝飾物，不論新品舊貨、品牌大小，販售的是一種品味，對物件美的追求，並透過 WANDER 的選物呈現給大家。

喵實堂

結合生活雜貨、手感甜點的小店。

台南市中西區府前路一段 196 巷 21 號
06-221-5727

IDEAL HOME 52X

設計師不傳的私房秘技
風格小店空間設計500［暢銷新封面版］

作者　漂亮家居編輯部
責任編輯　許嘉芬、陳顗如
文字編輯　鍾侑玲、張藝瀞、陳婷芳、楊宜倩、詹雅婷Mimy、高毓霙、余佩樺、
　　　　　蔡竺玲、蔡銘江、李亞陵、張景威、鄭雅分、許嘉芬
攝影　沈仲達、Amily、江建勳、陳婷芳
封面設計　莊佳芳
美術設計　鄭若誼、白淑貞、王彥蘋、Joseph
活動企劃　洪擘
編輯助理　劉婕柔

發行人　何飛鵬
總經理　李淑霞
社長　林孟葦
總編輯　張麗寶
副總編輯　楊宜倩
叢書主編　許嘉芬

出版　城邦文化事業股份有限公司 麥浩斯出版
地址　104台北市中山區民生東路二段141號8樓
電話　02-2500-7578
E-mail　cs@myhomelife.com.tw

發行　英屬蓋曼群島商家庭傳媒股份有限公司城邦分公司
地址　104台北市中山區民生東路二段141號2樓
讀者服務專線　0800-020-299
讀者服務傳真　02-2517-0999
Email　service@cite.com.tw
劃撥帳號　1983-3516
劃撥戶名　英屬蓋曼群島商家庭傳媒股份有限公司城邦分公司

香港發行　城邦（香港）出版集團有限公司
地址　香港灣仔駱克道193號東超商業中心1樓
電話　852-2508-6231
傳真　852-2578-9337
Email　hkcite@biznetvigator.com

馬新發行　城邦（馬新）出版集團Cite(M) Sdn.Bhd.
地址　41, Jalan Radin Anum, Bandar Baru Sri Petaling,
　　　57000 Kuala Lumpur, Malaysia
電話　603-9056-3833
傳真　603-9057-6622
Email　services@cite.my

總經銷　聯合發行股份有限公司
電話　02-2917-8022
傳真　02-2915-6275

設計師不傳的私房秘技:風格小店空間設計
500［暢銷新封面版］/ 漂亮家居編輯部著. --
2版. -- 臺北市：麥浩斯出版：家庭傳媒城邦
分公司發行, 2022.11
　　面；　公分. -- (Ideal home ; 52X)
　　ISBN 978-986-408-864-5(平裝)

　　1. 空間設計　2. 室內設計

967　　　　　　　　　　　　　　111016800

製版印刷　凱林彩印股份有限公司
版次　2022年11月二版一刷
定價　新台幣499元　Printed in Taiwan